序

出版一本經典電影配樂，是我遠在大學時便萌生的想法。

擁有過鋼琴老師、補習班講師、上班族、企管顧問等多種職稱，不少人聽見我大學的主攻科目都會發出驚嘆：「什麼？你是念電影的？」儘管礙於現實考量，沒敢一頭栽進電影這行業（如今看來，錯過了國片起飛這班列車，有點遺憾…），但好不容易從多倫多大學拿到電影學位的我，始終對電影抱持著一分深邃而微妙的情感。

十九世紀末，法國盧米埃兄弟改造愛迪生實驗室出品的西洋鏡，發明放映機，為電影這項視聽藝術的發展揭開了序幕。電影誕生之初，受到技術上的限制，既無聲音也無字幕。為了避免觀眾因為看不懂或太無聊而睡著，各國片商競相發揮巧思：日本有所謂「辯士」（即「敘事人（narrator）」）的出現，負責補述角色間對話，或針對情節進行評論。巴西則有歌手在後台配合演員的唇形唱歌，並加入清唱表演及小型歌劇。除了鋼琴師或風琴師，大城市的戲院甚至增聘管樂師或管弦樂團，更有效地刺激觀眾的情緒。

1927年，人類史上第一部有聲電影〈爵士歌手〉（The Jazz Singer）問世。配音技術的介入，讓敘事人與現場樂師從此沒了頭路。但生活在廿一世紀、感官被多媒體影音寵壞的我們不得不這麼說：有「聲」有「色」的電影，真是一項偉大的發明！

一部傳世之作，除了生動的故事、到位的演出、專業的剪接、悅目的布景…等元素構築成畫面主體，最後賦予電影生命、發揮「點睛」之效的神來一筆，無疑是將氣氛烘托到極致的音效及配樂。與情節緊密相扣的大編制管弦樂，時而浪漫唯美、扣人心弦，時而氣勢磅礡、懾魂動魄，將觀眾的注意力，牢牢操縱在音符的流轉間。

電影配樂，是我最鍾愛的音樂形式。幾位令我無比激賞的當代作曲家—義大利的顏尼歐‧莫利克奈（Ennio Morricone）、美國的約翰‧威廉斯（John Williams）、日本的久石讓（Joe Hisaishi），都是透過動聽的映畫音樂，深深擄獲了我的心。

我一直記得，在多倫多大學時教我們〈好萊塢電影〉的女教授說：「身為一個電影人，散場時，別急著衝出戲院，耐著性子看完工作人員表，向幕後默默付出的推手們致敬吧。」教授的話不聽則已，一旦乖乖照做，便不得不對毅然投入電影製作的人們肅然起敬，其陣仗之龐大，說明了一部影片的誕生何其不易—多少人拋灑青春熱血，花費數年時間一點一滴創作，才萃取出這100多分鐘的視聽享受，呈現在我們眼前！

本著對電影從業人員的崇敬，以及分享好音樂與好電影的初衷，我完成了這本《經典電影主題曲30選》。儘管曲數不多，文字介紹也僅短短一頁，但其間蒐集資料、核對人名年分、採譜、製譜到後期的校稿工作，各個環節都煞費心思，只盼能帶給每位喜愛電影和電影配樂的讀者，一本值得珍藏玩味的電影音樂書。

編者 朱怡潔 2012年

CONTENTS

01 《一八九五…乙未》（2008）

戰勝並不是榮耀的事，凱旋的隊伍也應以喪禮進行。

（森鷗外）

關於電影

西元1894年甲午戰敗，李鴻章代表清廷簽署「馬關條約」，將台灣割讓給日本。次年，日軍進駐台灣，一群客家菁英不甘家園落入倭寇之手，於是群起反抗，史稱「乙未戰爭」，為台灣史上最慘烈的一次戰爭。《一八九五》以秀才吳湯興（溫昇豪飾）為主角，勾勒出被歷史課本忽略的「乙未戰爭」始末。吳湯興不在乎未婚妻黃賢妹（楊謹華飾）被土匪奪去貞操，依約與她完婚，兩夫妻相愛甚深。為了保衛家園，吳湯興投筆從戎，號召「新苗軍」抗日。奈何雙方兵力懸殊，加上原本承諾並肩抗日的清兵棄守，「新苗軍」不幸潰敗，吳湯興壯烈犧牲。賢妹得知噩耗，哀痛逾恆，毅然投井殉夫。

《一八九五》導演洪育昇巧妙運用有限的六千萬經費，著眼於人性、親情的刻畫。客家男人誓死抗日，以堅強獨立出名的客家女人也不遑多讓，非但百分之百支持丈夫、兒子的決定，讓男人無後顧之憂，更運送糧食至男人紮營之處。不同於歷史課本中對日人的負面描述，《一八九五》透過負責接收台灣的北白川宮能久親王以及醫官森鷗外之眼與口，陳述日本人對戰爭的無奈。溫昇豪認為《一八九五》是一部「擁有人道主義精神的反戰電影」。

《一八九五》籌備兩年，歷時十個月拍攝，取景橫跨台灣三十多處名勝，包括瑞芳、九份、基隆、新竹橫山、苗栗、彰化八卦山及墾丁等，文史考究亦相當細膩，忠實重現清末、日治初期的台灣建築、服飾與生活，不啻為一部融合台灣史地、人文與民族的活教材。

曲目賞析

《一八九五》主題曲〈情歸大地〉由鄭偉杰門生李大維譜曲，簡單而富東方味的小調，描寫台灣將淪入殖民統治的哀怨無助。A段是一個降記號的D小調，調性不難，但為了豐富曲子的張力，用了不少八度和聲，可練習手掌的擴張與小指的力度。副題也涉及不少八度的琶音及顫音，營造出國樂的效果。情緒逐步鋪陳，於B段進入四個降記號的F小調，左手的塊狀和弦宜明確有力，以帶領曲子邁向高潮。

關於配樂

溫昇豪在部落格裡寫道：「音樂是電影中最美麗的註腳。它能使觀眾走出戲院後，直接烙印在腦海與心房，更在多年後聽到音樂的同時喚起電影中的片段，回想那個令你雀躍或流淚的時光。」

《一八九五》的配樂總監是台灣首位留學荷蘭海牙皇家音樂學院的客籍音樂界奇葩—鄭偉杰。他主張：「音樂不只是音樂本身而已，它自己就是個獨立的故事情節。」為了不讓音樂淪為畫面附屬品，避免落入看圖說話的陷阱，鄭偉杰堅持配樂時不看影像，要讓音樂發展出自己的生命。

為呈現《一八九五》悲傷的情節，配樂用了許多小調卻又不忘加入濃厚親情，聽起來既甜蜜又感傷。原聲帶特邀美國Berklee學院成員演奏，對樂手而言堪稱一大挑戰，因他們得將西洋樂器「拉得很像中國樂器」。淒美悲壯的旋律加上「交響樂史詩」的氣勢，每個音符皆深深撼動觀眾的心弦，感人肺腑，引人鼻酸。

情歸大地

作曲：李大維/鄭偉杰
OP：青睞影視製作有限公司

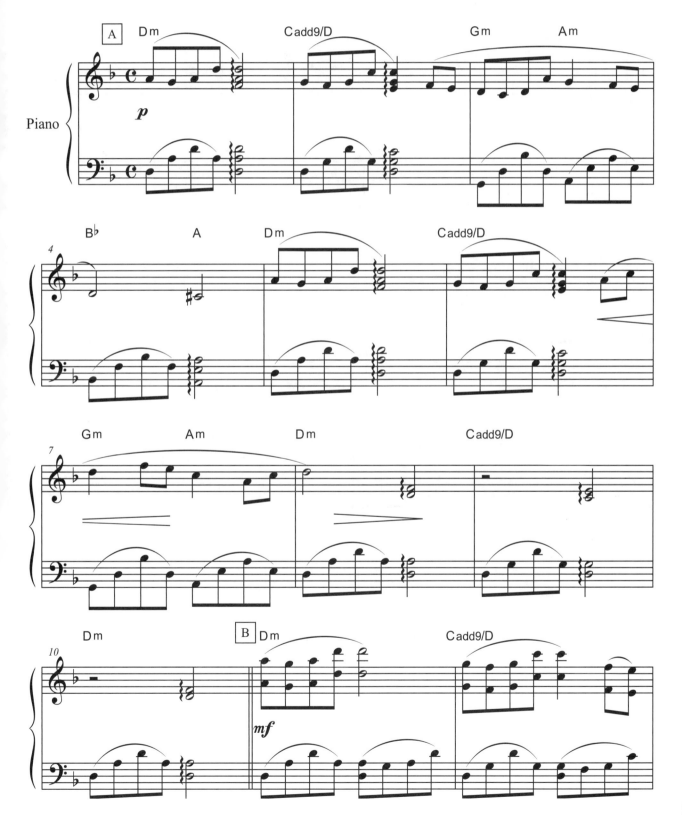

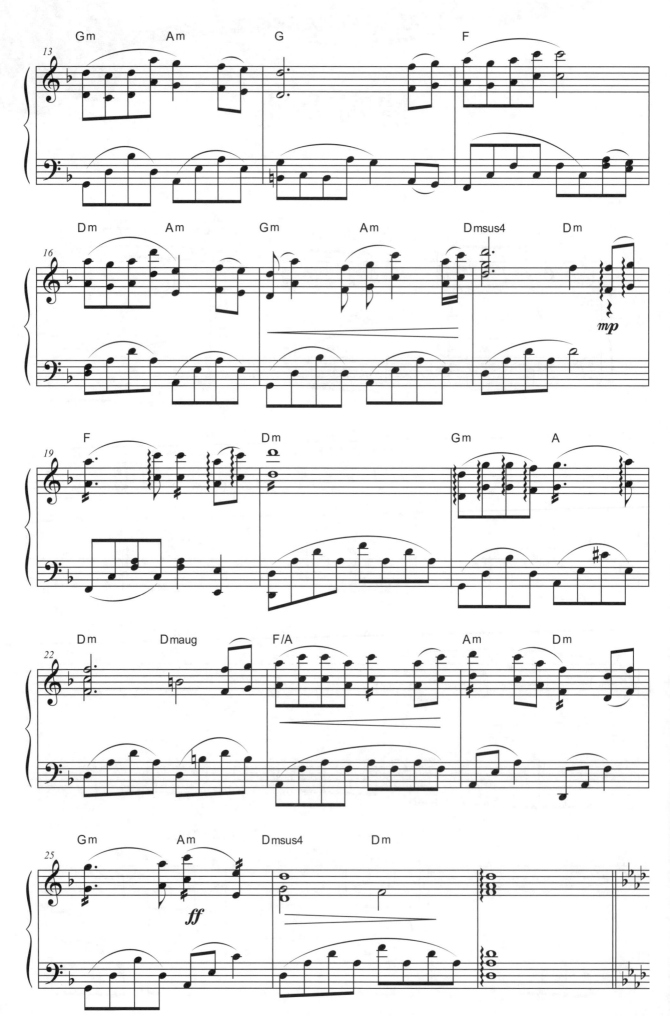

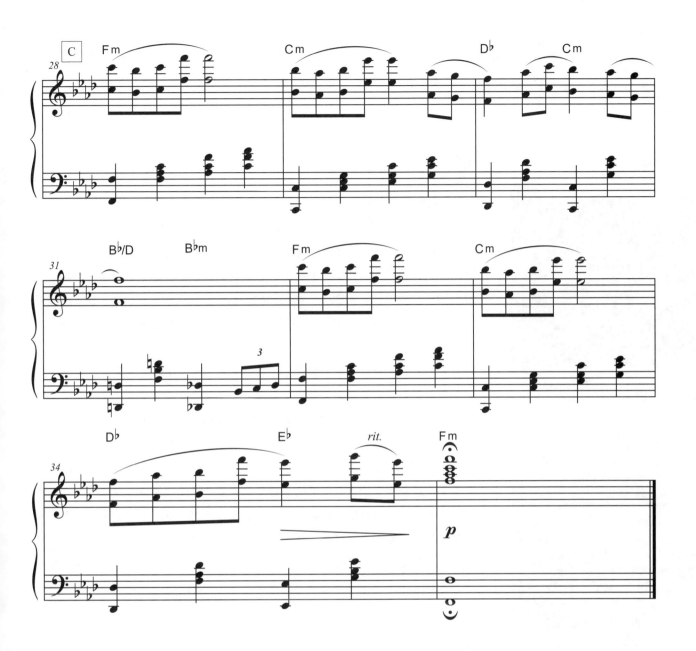

《B.J.單身日記》（2001）

當你的人生有一部分開始變好，其他部分就開始分崩離析，
這是宇宙間不滅的真理。（Bridget Jones）

🎥 關於電影

《B.J.單身日記》顧名思義便是女主角布莉琪·瓊斯（蕾妮·齊薇格飾，英文名縮寫為B.J.）自述尋覓真愛的心路歷程。年逾三十、缺乏自信、整天凸槌的B.J.某年元旦醒來，驚覺自己可能永遠嫁不出去，於是許下兩個新年願望：一是減肥，二是找到溫柔體貼的男友。才剛許完願，本來總和她鬥嘴的帥氣出版社老闆丹尼爾（休葛蘭飾），居然與她天雷勾動地火。在這同時，B.J.正值更年期危機的母親不甘長期受丈夫冷落，跑去跟一名購物頻道主持人同居，令B.J.的父親大為心碎。

原以為找到真命天子，B.J.卻撞見丹尼爾家藏了一名辣妹，一氣之下離職，轉當新聞記者。透過兒時玩伴馬克·達西（柯林·弗斯飾）協助，她專訪了一位大人物，從此一炮而紅。之後她與馬克密切互動，馬克出乎意料地向她表白。B.J.正不知如何是好，丹尼爾又闖進她的生活。兩個男人為B.J.大打出手，B.J.憤而決定兩個都甩掉。事實上，她之所以不信任馬克，是因為誤信丹尼爾的說詞，以為馬克拐走丹尼爾的未婚妻，後來才從母親那兒聽見真相，當年發生的事，跟丹尼爾講的恰好相反，是丹尼爾傷了馬克的心！B.J.又急又愧，連忙趕去參加馬克父母的結婚週年派對，卻聽見馬克父親宣布：馬克將遠赴紐約工作，並和工作夥伴娜塔莎結婚。B.J.黯然離開，重返小姑獨處的寂寞生涯。不料數月之後，馬克突然出現在她家，B.J.這才明白馬克對她的深情，電影遂在兩人的熱吻中結束。

🎬 曲目賞析

細看〈All By Myself〉歌詞，用來詮釋電影女主角B.J.與男友分開後隻身度日、連朋友也沒空理她的愁苦悽涼，委實再貼切不過。這首歌前後有許多重量級女歌手唱過，本書選用席琳·狄翁版本，由A大調轉入E小調間奏再轉入D♭大調，五個降記號的D♭大調有些許難彈，但無論調高或調低半音，仍免不了陷入至少四個升/降記號的挑戰，幾番衡量後，決定保留原key，適合彈唱。

🎬 關於配樂

不知大家曾否注意西洋的浪漫喜劇（Comedy Romance），每進展到2/3或3/4長度時，愛得死去活來的男女主角多半會基於某種原因暫時分開，這時便會播一段抒情歌曲，回憶男女主角相處時種種甜蜜，可謂浪漫喜劇的公式。

一如劇情有跡可循，浪漫喜劇原聲帶往往也都是當紅金曲雜錦盤，各路重口味食材炒成什菜，是重視C/P值的買家最愛。且看《B.J.單身日記》冠蓋雲集的原聲帶有「壞小子」羅比·威廉斯（Robbie Williams）2001年的全新創作〈Not Of This Earth〉、不朽巨星法蘭克·辛納屈（Frank Sinatra）懷舊歌聲〈Have You Met Miss Jones〉、爵士歌后戴安娜·羅絲（Diana Ross）與馬文·蓋（Marvin Gaye）聯手翻唱的〈Stop, Look, Listen〉，還有人氣鄉村新女聲潔米·歐尼爾（Jamie O'Neal）挑戰艾瑞克·卡門（Eric Carmen）憂傷代表作〈All By Myself〉等，放眼皆是樂壇天王、天后級人物，難怪在英國暢銷音樂榜排行居高不下。

All By Myself

詞曲：Eric Carmen 拉赫曼尼諾夫（Rachmaninov）第二號鋼琴協奏曲改編
OP：Universal Music Publishing Ltd.

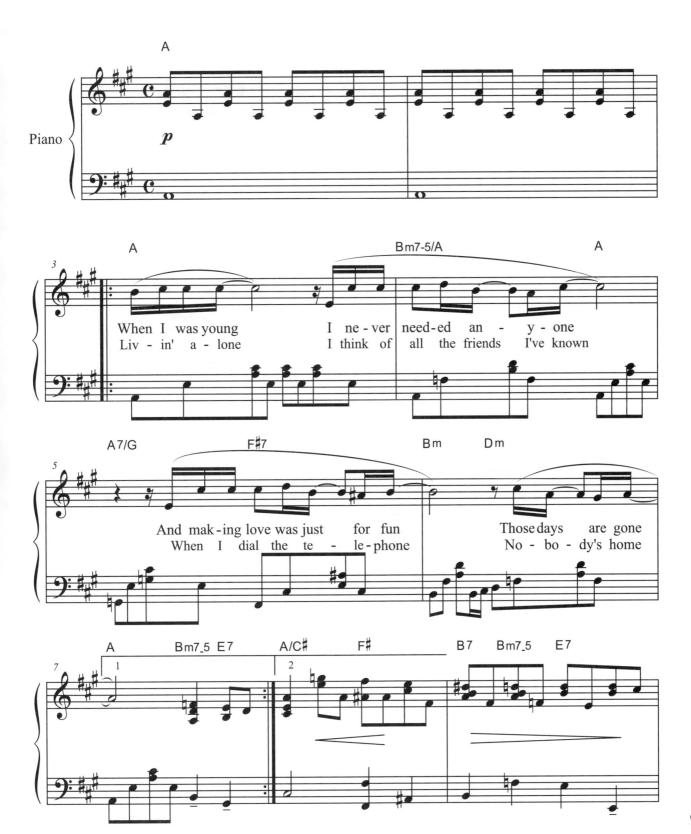

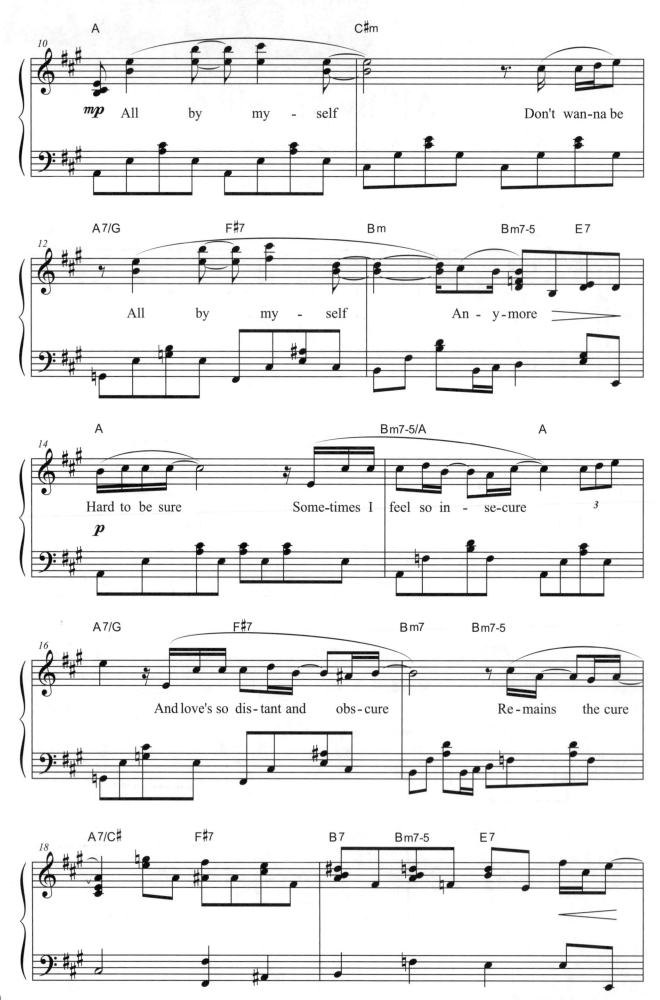

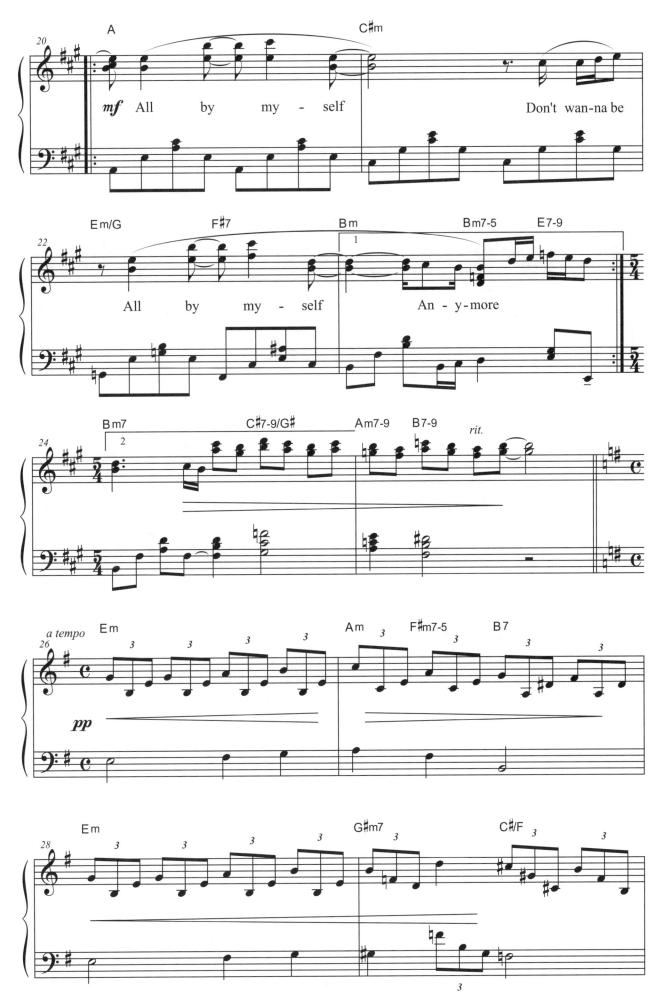

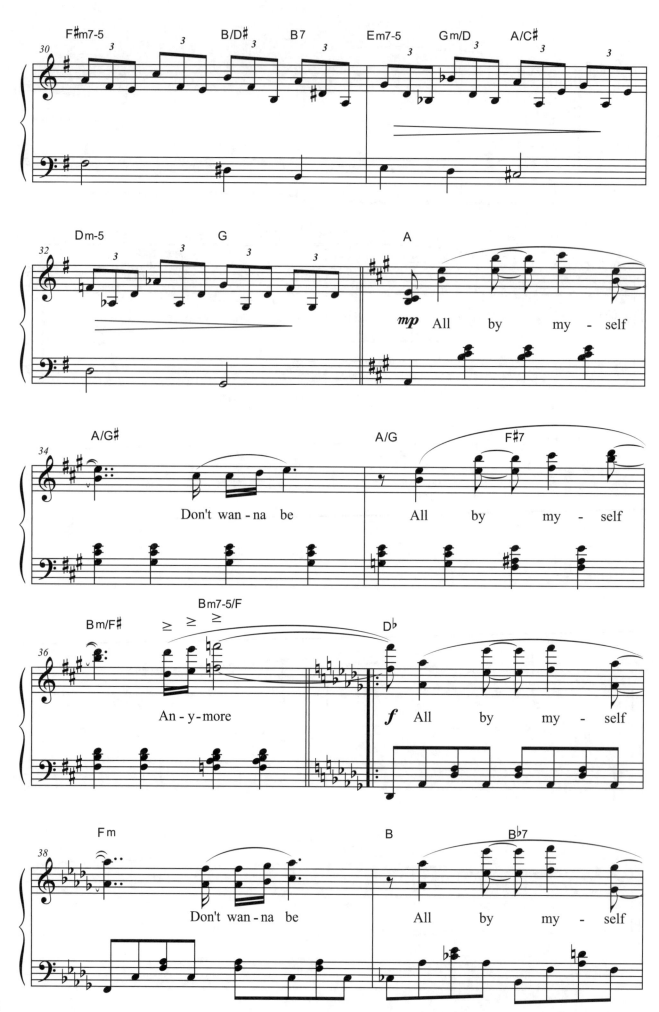

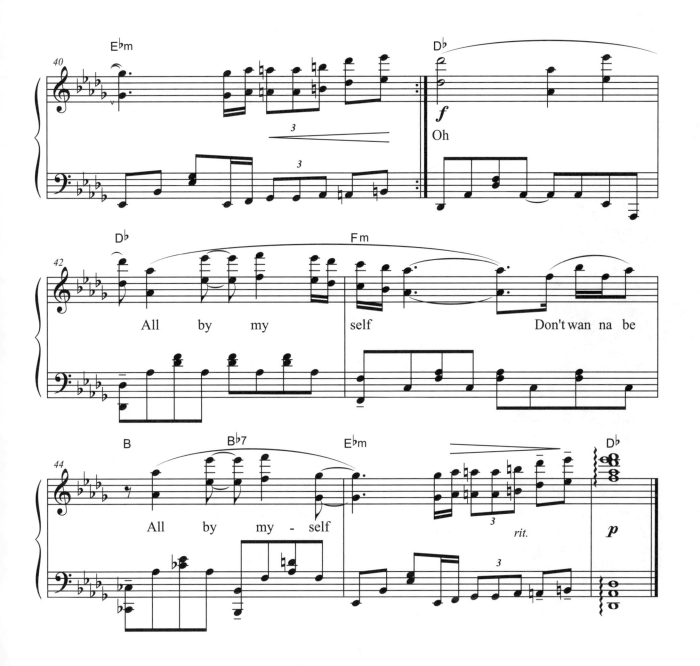

03 《不可能的任務》（1996）

韓特先生，這不是「困難」的任務，而是「不可能」的任務。
「困難」對你而言只不過像在公園散步。

 ## 關於電影

《不可能的任務》改編自美國60年代影集《虎膽妙算》，電影劈頭便營造出一個人物身分不明的間諜世界，觀眾還未及反應，高潮即接踵而至。導演借用懸疑大師希區·考克的表現技巧，讓觀眾心理始終處於高度猜疑和緊張狀態，靠著劇情層層進展，謎底才一一揭露。

故事描述特別行動組IMF幹將吉姆、吉姆之妻克蕾兒及偽裝專家伊森（湯姆·克魯斯飾）揪出一名老奸巨滑的敵方間諜，IMF遂派伊森在內的五人小組前往布拉格，引誘間諜上鉤。不料行動失敗，隊員非死即傷。伊森聯繫總部，得知行動本身是個圈套，目的是要查出向敵方透露臥底名單的叛徒。伊森的倖存與銀行帳戶無端暴增的十二萬存款，使他成為最大嫌疑犯。百口莫辯的伊森，決定自組人馬查個水落石出。歷經政府追殺、從九公尺高巨浪中脫逃、在時速近300公里的高速子彈列車上搏鬥、力闖中情局總部懸吊在半空（靈感來自1964年《通天大盜》）等驚險場面，伊森透過精英團隊通力合作，終於化不可能為可能，達成挽救自己同時保全國家安全利益的艱鉅任務，挖掘出驚人的真相。

《不可能的任務》是好萊塢金童阿湯哥有史以來首部動作片。除身兼製片、主演，他也特地理了小平頭，顯出俊秀知外的颯爽英姿。本片是第一部在全美3000多家影院上映的電影，創下全年票房季軍，被視為影壇黑馬。

曲目賞析

多數人熟悉的歌曲，往往不是二就是三的倍數，「五拍」實是個離奇概念。剛學五拍，肯定得花時間適應，不妨先切割成「3 + 2」來幫助理解。五拍歌曲中赫赫有名的範例，當屬爵士音樂家Paul Desmond在1959出版的《Time Out》收錄的〈Take Five〉。譜例中左手的伴奏型態，比照《不可能的任務》主題，兩者皆在五拍的前三拍使用切分音，末兩拍出現變化或轉折，提醒即將進入下一個五拍。建議先從左手練習，較易掌握節奏。

關於配樂

《不可能的任務》原請Alan Silvestri作曲，但他僅完成23分鐘即退出，幸好這23分鐘沒白寫，後來用在1996年阿諾·史瓦辛格主演的《魔鬼毀滅者》中。

《不可能的任務》從第一集拍到第四集，先後延攬曾以《心靈捕手》獲得奧斯卡最佳電影音樂提名的Danny Elfman、以《獅子王》囊括奧斯卡、金球、葛萊美及全美音樂獎的Hans Zimmer，以及曾為皮克斯動畫《超人特攻隊》譜曲的Michael Giacchino。偏偏片中最為人所熟知的旋律，仍是阿根廷天才作曲家Lalo Schifrin當年為影集創作位居授權收益金榜的主題曲〈The Plot〉。曲子以特殊的5/4拍進行，奔放中挾帶一股情緒不知何時將急轉直下的弔詭張力，是許多校園軍樂隊、管樂隊愛好的曲目。

譜例〈Take Five〉

The Plot

作曲：Lalo Schifrin
OP：Universal Ms Publ MGB HK Ltd Taiwan Branch

16

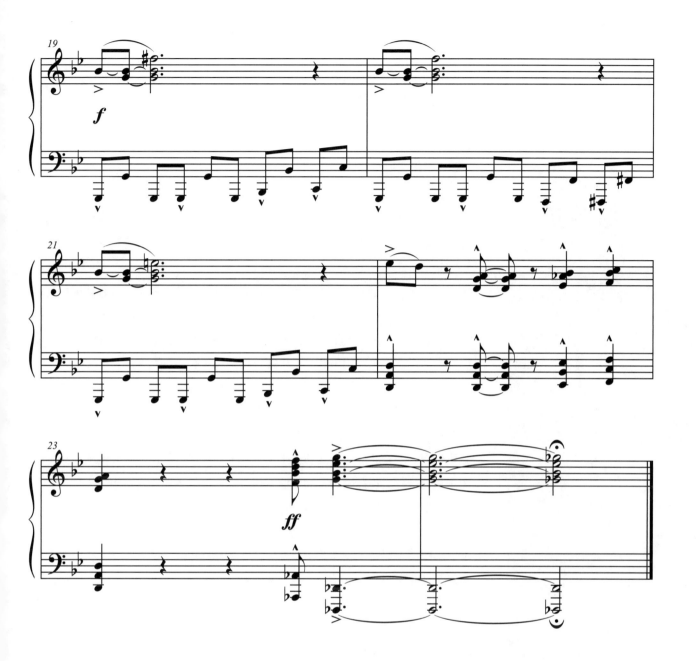

《不能說的‧秘密》（2007）

Follow the notes upon the journey. At first sight marks one's destiny.
Once the voyage comes to an end. Return lies within hasty keys.

（〈Secret〉琴譜前言）

關於電影

《不能說的‧秘密》是周杰倫自編、自導、自演的電影處女作，耗資6500萬台幣，曾獲第44屆金馬獎「最佳視覺效果」及「年度台灣傑出電影」，由周杰倫作曲演唱、方文山填詞的主題曲〈不能說的‧秘密〉也得到「最佳原創電影歌曲」肯定。

電影描述高中生葉湘倫（周杰倫飾）轉學到父親（黃秋生飾）任教的學校就讀音樂科。入學第一天，他邂逅了在琴房彈琴的路小雨（桂綸鎂飾），被小雨的琴聲深深吸引，兩人成了無話不談的好友，逐漸發展出微妙的情愫。然而，儘管兩人情投意合也互相思念，小雨卻行蹤詭秘，動不動鬧失蹤、十天半個月不來上課。湘倫渴望多了解小雨一些，小雨卻總在緊要關頭語帶保留：「這是一個不能說的秘密！」令湘倫摸不著頭腦。

琴房的一場誤會，讓小雨誤以為湘倫跟另一名女同學晴依要好，哭著跑開，從此再也沒來學校。湘倫幾次前往她家找尋，都撲了空。直到畢業典禮那天，小雨幽暗的身影出現在禮堂，湘倫拋下彈奏到一半的畢業曲目追出去，卻不見小雨的蹤跡。他問同學：「有沒有看到舞會上跟我一起跳舞的女孩？」

同學的回答使他震驚：「從頭到尾，根本只有你一個人在跳啊。」

湘倫越想越不對勁，試圖找出真相，結果竟從父親口中聽見答案：小雨是葉爸爸20年前的學生，因為經歷了穿越時空與湘倫相識、相戀的奇遇，被眾人視為精神病，最後在畢業典禮當天氣喘病發，含淚嚥下最後一口氣。湘倫情緒激動，不顧琴房即將被拆的危險，奔回和小雨初次會面的琴房，破解了穿越時空的咒語，回到20年前與他深愛的小雨重逢。

關於配樂

《不能說的‧秘密》從編劇、執導、主演、剪接到主題曲，每個環節幾乎都由周杰倫親力親為，對他而言顯然意義非凡。絕大多數看過電影的人，不管喜不喜歡故事、認不認同劇情的合理性，應該也都同意《不能說的‧秘密》配樂真的很好聽！這張集合了古典鋼琴、管絃樂及英式搖滾的電影原聲帶，由周杰倫和泰國電影《鬼宿舍》配樂大師托德薩克加潘（Terdsak Janpan）合作，讓得獎成習慣的周杰倫又拿下了第19屆金曲獎「最佳專輯製作人獎」和「最佳作曲人獎」。

曲目賞析

〈Secret〉是湘倫初見小雨時，小雨彈的曲子。湘倫纏著小雨要她教他，小雨拗不過，答應傳授，卻慎重其事地交代：「不要在舊琴房彈這首曲子。」原來在舊琴房彈〈Secret〉，是開啟時空結界的鑰匙。飛舞的音符鋪陳了回到過去/未來的路。科班出身的周杰倫，融合巴洛克（A段）、古典奏鳴曲（B段）和浪漫派近似蕭邦（C段）的風格，C段左手跨越的音域較大，甚至飛越右手；右手也不遑多讓，16分音符不斷推高速度和情緒，呼應那句「回去的路藏在疾行的音符中」。

Secret

作曲：周杰倫
OP：JVR Music Int'l Ltd.

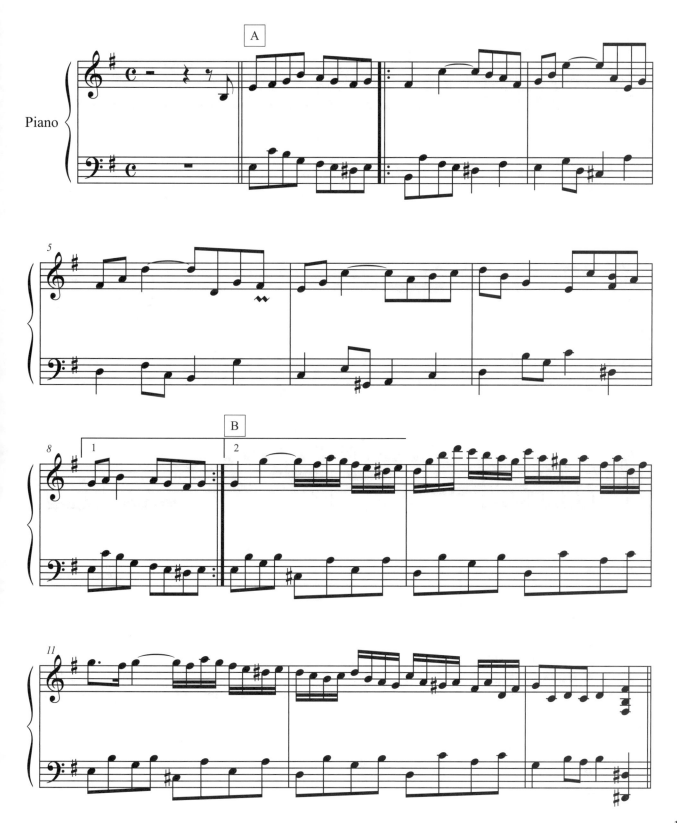

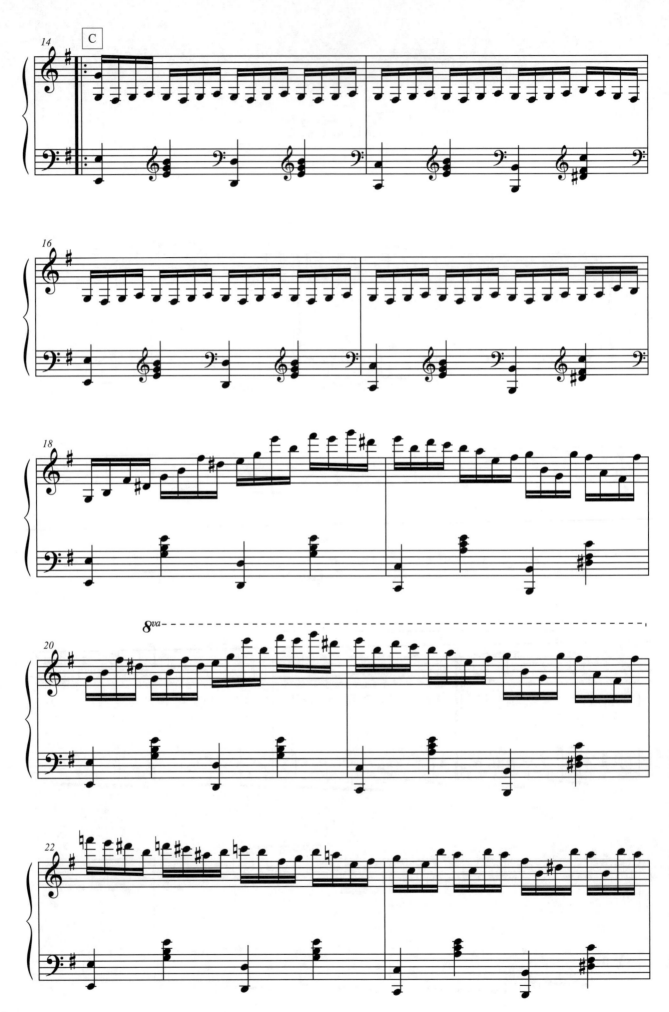

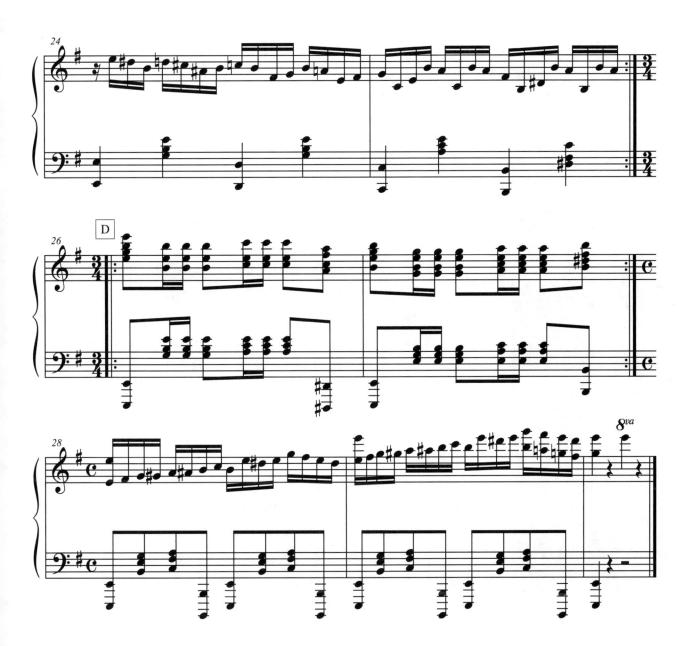

《北非諜影》（1942）

彈吧，山姆。彈那首〈As Time Goes By〉。（伊莎）

關於電影

2007年，美國影史協會公布「最偉大的101部電影劇本」名單，性格小生亨佛萊‧鮑嘉（Humphery Bogart）與氣質美女英格麗‧褒曼（Ingrid Bergman）主演的黑白片《北非諜影》光榮奪冠。

《北非諜影》上映時，二戰猶未結束，電影中95%畫面都在片場搭景拍攝。故事描述戰爭期間，歐洲大批政客、投機客、難民、情報員聚集在北非小鎮卡薩布蘭加（Casablanca，西班牙文原意是「白屋」）等著搭上赴美班機。亂世中，人們只能在「瑞克咖啡館」（Rick's Café）小賭一把、飲酒作樂。店主人瑞克（Humphrey Bogart飾）是一名玩世不恭、橫跨黑白兩道的傳奇人物。他手中握有兩張赴美通行證，卻遲未成行。或許，他在等某人出現。

某天夜裡，咖啡館來了一名美艷女客，要求琴師山姆彈奏她最愛的〈As Time Goes By〉。瑞克聽見，跑來叫山姆別再彈了，卻發現琴旁女客竟是他昔日的摯愛伊莎（Ingrid Bergman飾）！

多年前，瑞克與伊莎在巴黎邂逅並墜入愛河。二戰爆發，他們約好一起搭火車逃離，瑞克卻在上車前收到伊莎的告別字條。原來伊莎和瑞克交往時，以為革命家前夫拉塞羅已死在集中營，誰知在她離開巴黎前夕，赫然聽見拉塞羅還活著，卻染上重病的消息。伊莎不忍拋下丈夫，只好放棄跟瑞克的愛情。得知真相的瑞克，毅然將寶貴的通行證讓給拉塞羅夫婦，護送他倆平安離開，成就了「奉獻」而非「佔有」的非凡大愛。結尾男女主角身穿大衣在霧中機場執手話別的淒美場面，亦被後世的電影、廣告不斷翻拍。

據說《北非諜影》直至開拍，編劇仍未能決定結局，只好邊拍邊改。本片後來得到奧斯卡最佳編劇獎，委實令人跌破眼鏡，只能說後期剪接功力實在高深，使整部片看來天衣無縫，導演Michael Curtiz亦以本片奪下了奧斯卡獎。

關於配樂

負責為《北非諜影》配樂的是奧地利天才音樂家麥克斯‧史坦納（Max Steiner）。除了《北非諜影》，他也曾為《紅衫淚痕》、《亂世佳人》等經典電影譜寫配樂，先後拿下四座奧斯卡最佳電影配樂金像獎。

然而《北非諜影》最為人熟知的音樂，卻是Herman Hupfeld的作品〈As Time Goes By〉，由飾演山姆的黑人歌手Dooley Wilson演唱。燈光美氣氛佳的煽情橋段，配上優美的旋律和歌詞，勾起人心中無限唏噓。

《北非諜影》另一首重要配樂是歌頌法國的〈馬賽曲〉。瑞克咖啡館裡的革命分子不顧生命危險與納粹兵比賽唱國歌，結果革命分子勝出，人心大振。徐克「向北非諜影致敬」的搞笑抗日電影《我愛夜來香》，也套用了這一幕。

曲目賞析

許多人誤以為Bertie Higging 在 1982 年唱紅的〈Casablanca〉是電影《北非諜影》的主題曲。事實上，〈As Time Goes By〉才是正宮主兒，〈Casablanca〉則是詞曲創作人在看了《北非諜影》電影後受到感動，激盪出的靈感，歌詞還引用了電影裡的對白。

〈As Time Goes By〉洋溢著唯美慵懶的輕爵士風，彈奏時不妨想像自己在小酒館裡昏黃的燈光下，帶著杯酒下肚的微醺，整個人沉溺在苦澀攪和著甜蜜的懷舊氣氛中。任憑右手的旋律隨興而流暢，左手的節奏依然要穩定明確。

As Time Goes By

詞曲：Herman Hupfeld

OP：WB MUSIC CORP.　　SP：Warner/Chappell Music Taiwan Ltd.

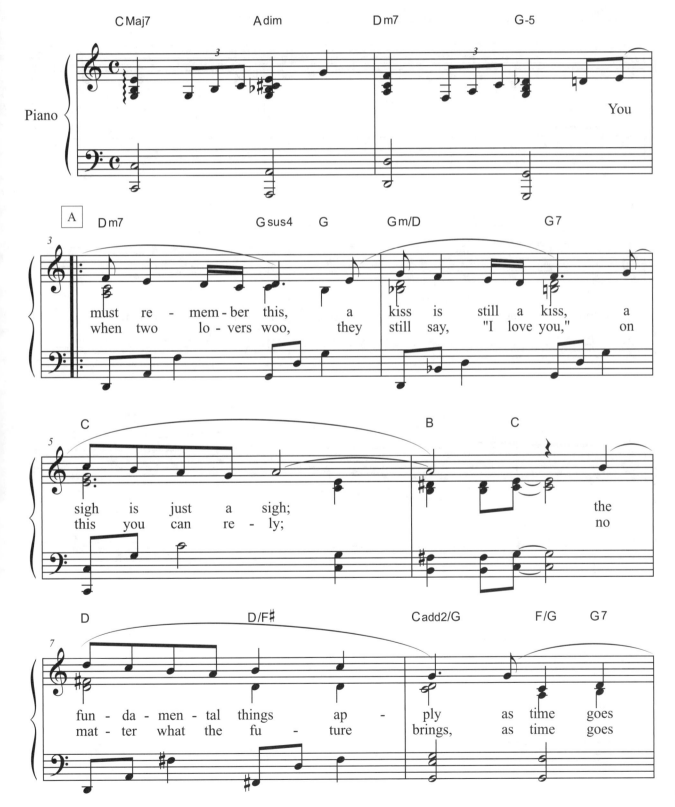

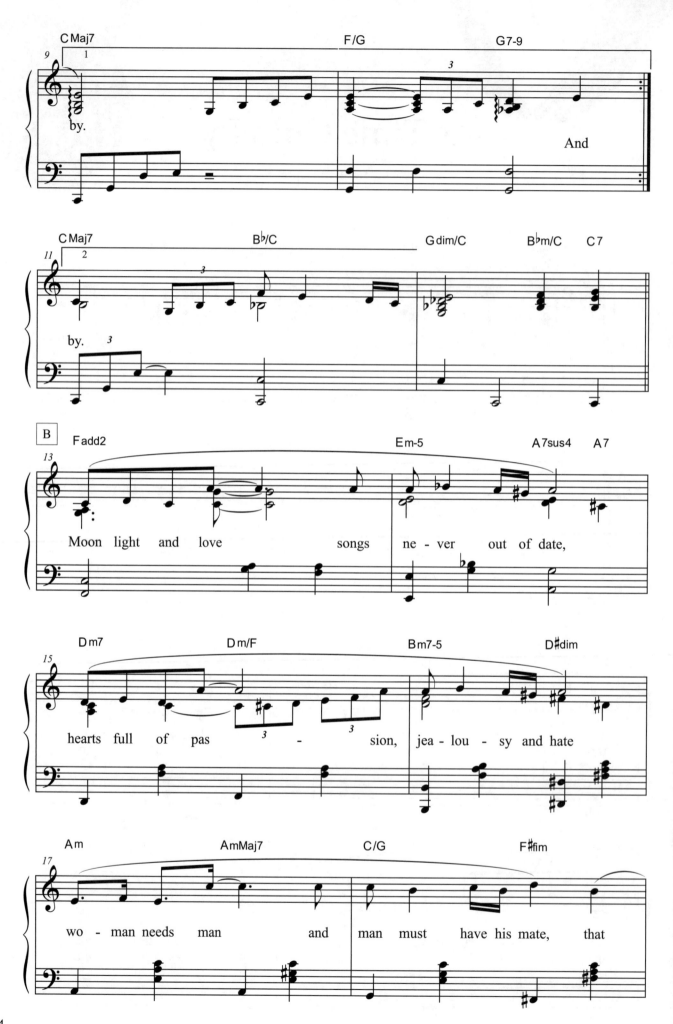

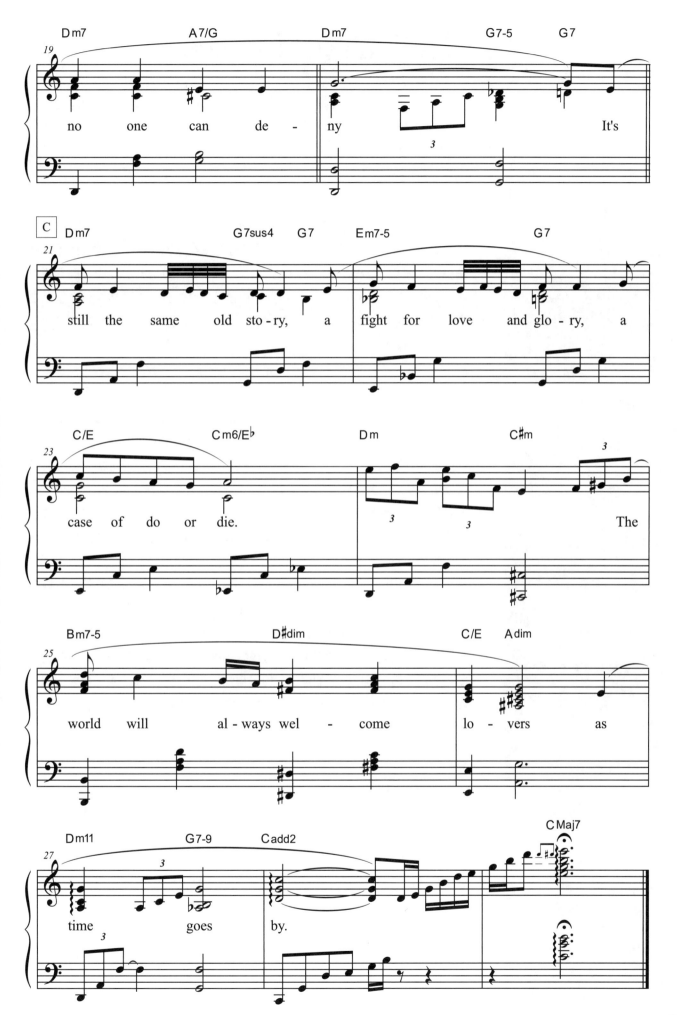

06 《在世界的中心呼喊愛》（2003）

流著眼淚一口氣看完，
我希望自己的一生也能談一次這樣的戀愛。
（柴崎幸）

世界の中心で、愛をさけぶ
完全版

曲目賞析

提到《在世界的中心呼喚愛》的音樂，人們首先聯想到的便是日本R&B教父平井堅為電影量身打造的〈輕閉雙眼〉。首次演唱電影主題曲的平井堅，以「失落感」為概念主軸，譜出了這首「日本終極摧淚情歌」。溫柔動人的旋律，配上悲切的歌詞，平井堅自己都被故事、歌曲交融的氣氛深深感動。MV中平井堅看著投影出來的V8畫面，女主角哭著向他說「對不起」，最後和電影裡的亞紀一樣，永遠地離開了他。平井堅配合劇情唱著這首歌，竟也不知不覺真情流露而淌下了男兒淚。

關於電影

「深深思念一個人的時候，我們不知不覺便活在世界的中心。」

2001年4月，有一本沒沒無名的小說靜靜躺在書店裡乏人問津，一年後，由於當紅女優柴崎幸在文學雜誌《達文西》對它盛讚不已，這本小說一躍而成暢銷小說，連續35週霸佔日本暢銷小說排行榜冠軍，打破村上春樹《挪威的森林》蟬聯17年的銷售紀錄，截至目前銷售逾320萬冊，被譽為與《麥迪遜之橋》齊名的新世紀純愛小說代表。這匹小說界的黑馬，是片山恭一的《在世界的中心呼喚愛》。

2004年5月，《在世界的中心呼喚愛》由知名導演行定勳拍成電影，在日本東寶公映，累計620萬人次觀看，票房收入85億日元，為當年日本電影票房之首。故事描述34歲的松本朔太郎（大澤隆夫飾）結婚前夕，未婚妻律子（柴崎幸飾）離奇失蹤。朔太郎四處找尋，獲知律子可能前往四國——那是朔太郎的故鄉，埋藏著他年少時點點滴滴的回憶。畫面倒回17年前，朔太郎與同班同學廣瀨亞紀（長澤雅美飾）相戀，兩人曾攜手在開滿繡球花的小徑幽會、同赴夏日午後的荒島樂園、幫痴心的祖父盜墓挖取情人遺骨，並許下約定，要一起去澳洲「烏魯魯石丘」（即艾爾斯山Ayers Rock，世上最大的獨立岩石）看世界的中心。

造化弄人，相愛的第3年，亞紀發現自己罹患血癌，即使朔太郎堅信彼此擁有的幸福將永遠留存，也無法阻擋摯愛的生命一秒秒地流逝。亞紀病重，朔太郎冒險帶她逃離癌症病房，打算搭飛機前往世界的中心，無奈碰上了颱風，飛機無法起飛，亞紀心願無法得償，在狂風暴雨中孤獨地斷氣。亞紀的死，在朔太郎內心深處烙下難以彌補的傷口。律子得知真相，百感交集，主動要求與朔太郎同往世界的中心，將亞紀的骨灰灑向天際，完成對死者的承諾，給亞紀早逝的生命一個交代。

關於配樂

《在世界的中心呼喚愛》配樂由音樂達人河野伸擔綱。河野伸1964年11月11日生於東京，從小學琴，中學開始組樂團，高中接觸爵士樂，成年後又浸淫於管弦樂，從作詞、作曲、編曲、演奏到製作，全都難不倒他，是日本流行音樂界備受矚目的音樂才子。河野伸的代表作包括《白夜行》、《醫龍》、《流星之絆》等，其中《醫龍》的配樂更讓他榮獲1996年日本學院賞最佳配樂獎。

輕閉雙眼

演唱：平井堅　詞曲：平井堅

OP：M.C.Cabin Music Publishers　SP：Sony Music Publishing (Pte) Ltd. Taiwan Branch

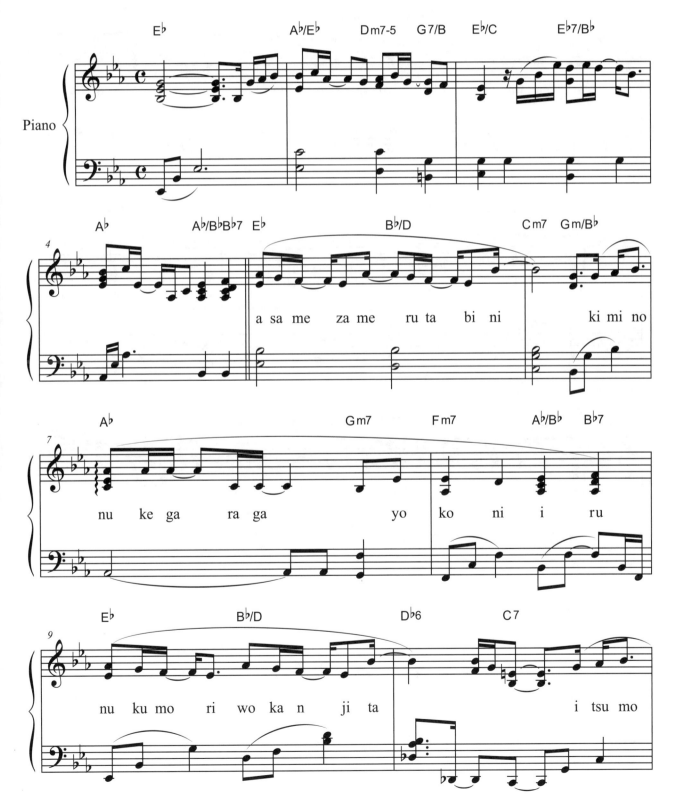

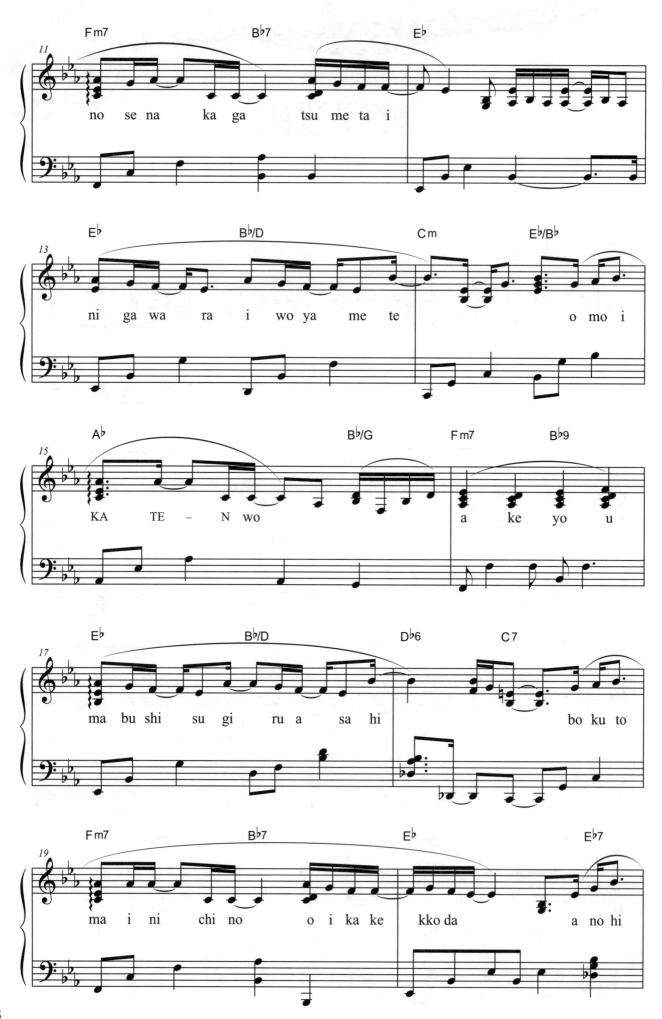

28

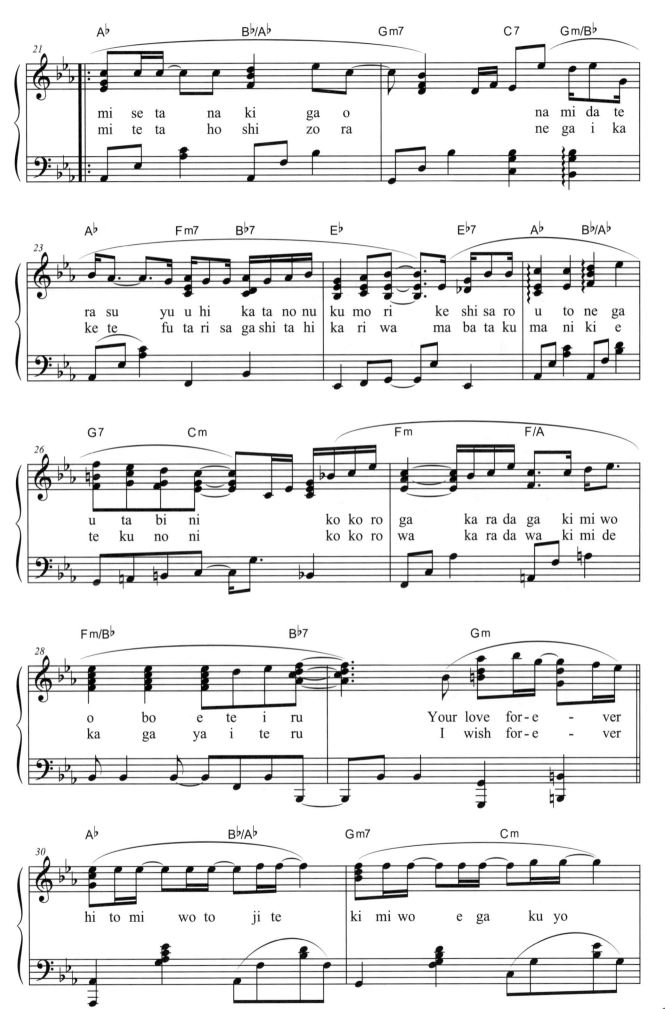

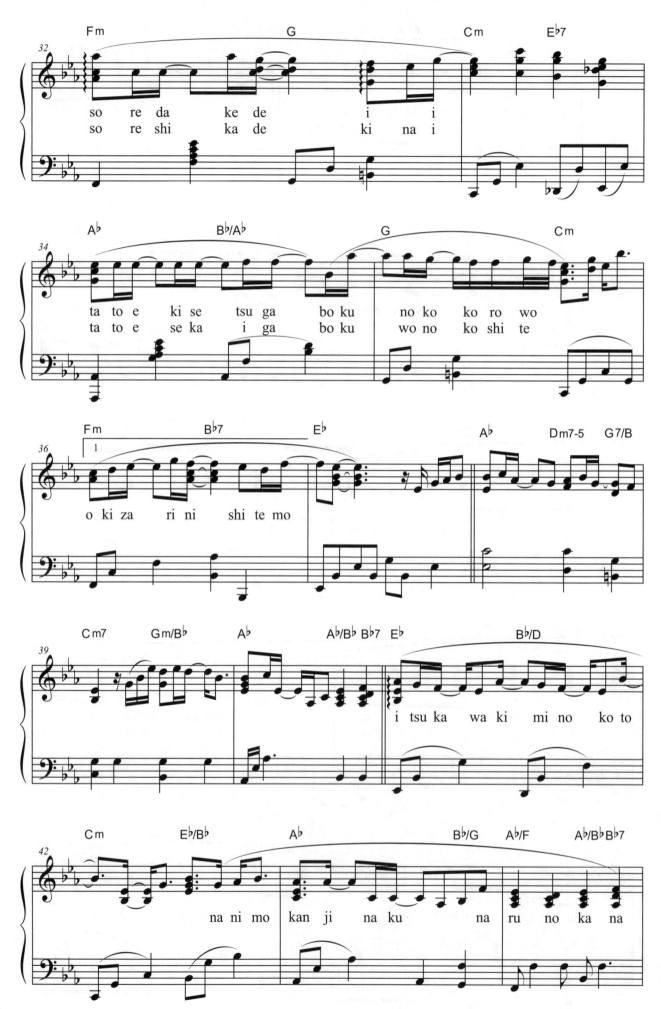

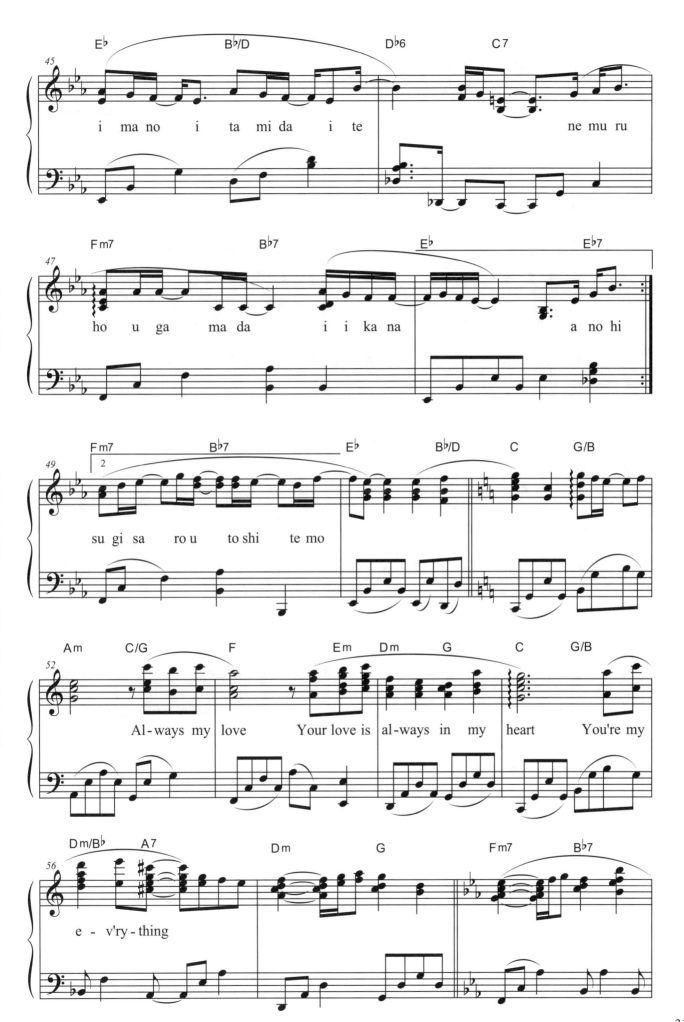

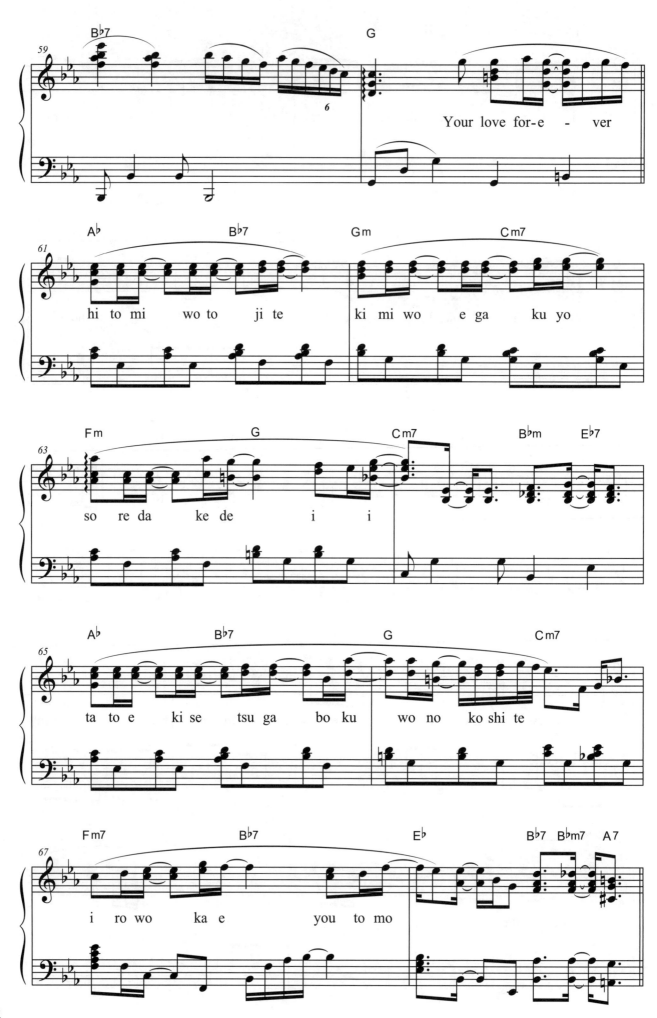

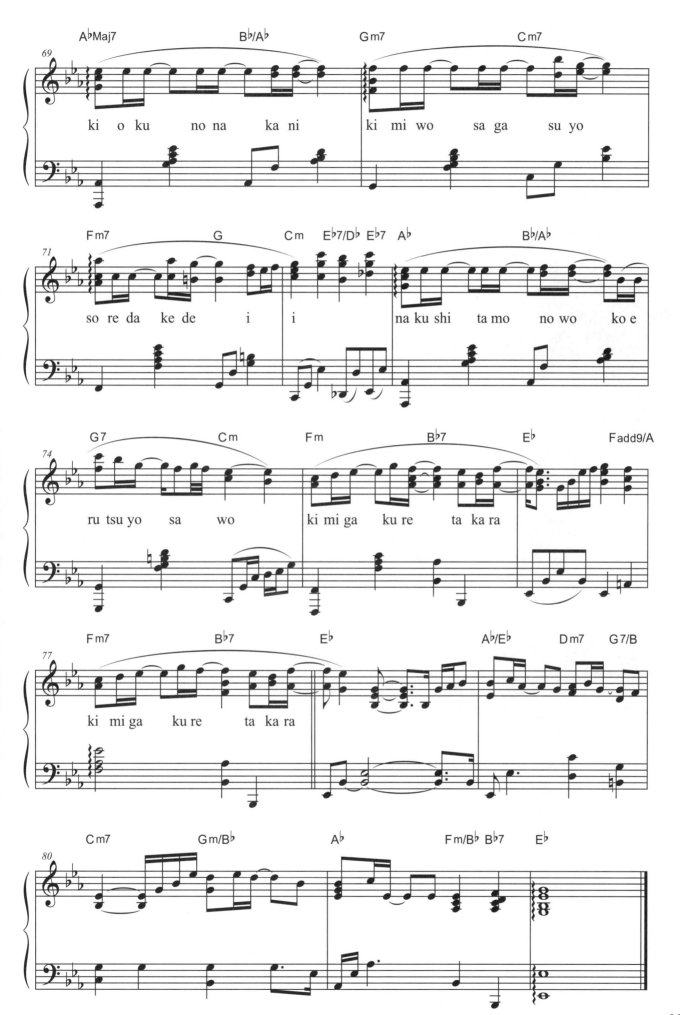

《色·戒》（2007）

他不但要往我的身體裡鑽，
還要像條蛇一樣的往我心裡面越鑽越深。
（王佳芝）

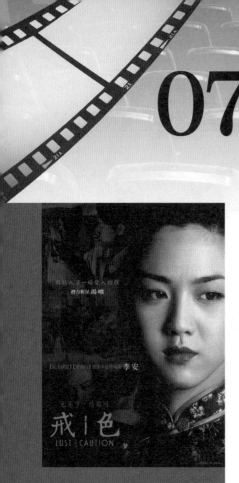

🎬 關於電影

《色·戒》是李安以《斷背山》獲得「奧斯卡最佳導演獎」後，執導的首部影片，改編自張愛玲同名短篇小說，講述二戰期間的中國，一群大學話劇社的學生策畫暗殺漢奸易先生（梁朝偉飾）的經過。愛國女大生王佳芝（湯唯飾）負責扮演貴婦麥太太，藉著色誘易先生，一步步設下暗殺圈套。怎奈色易守、情難防，王佳芝與易先生在肉體和心靈上彼此取暖，不知不覺竟動了真情。王佳芝混淆了立場，忘了自己究竟是刺探情報的特務，還是由衷想成為易先生的情婦。一次關鍵的暗殺行動中，王佳芝「說錯台詞」，脫口提醒易先生：「快走！」這場不能重來的NG，讓所有同學賠上了性命，也包括王佳芝自己。

李安拍攝《色·戒》的過程十分艱鉅，為了還原1930年代的上海，李安耗資五億台幣，聘請超過200名工人，在片場鋪出上海南京西路最繁華的那段800米長的路，搭建13幢建築物，包括原著提及的凱司令咖啡館、西比利亞皮貨店、綠屋夫人時裝店，以及附近有名的平安電影院等建築，也重新打造了當時的古老電車和人力車。

《色·戒》是張愛玲最鍾愛的作品之一，據說故事中熱血抗日的女學生真有其人，本名鄭蘋如，是一名才貌雙全的女情報員。日本首相的兒子一見到她，立刻墜入情網，差點被她擄來當政治肉票。後來她被派去制裁賣國賊丁默村，事敗被捕，丁默村眷戀她的美色，原欲留她活口，但丁默村的妻子容不下她，暗中派人將她暗殺。張愛玲將史料轉換為小說，李安盛讚：「《色·戒》是短篇小說中的極品。要抓住神髓、將一萬多字改編成一部電影，委實很不容易。我希望它是一個對人性很幽微、很新鮮角度的探索。」

🎼 曲目賞析

易先生和王佳芝首次約會，在一家靜謐優雅的西餐廳，出乎王佳芝意料地，菜非常難吃，但易先生說：「正因為難吃，所以人少，人少的地方，才好說話。」餐廳現場的鋼琴演奏，彈的正是浪漫派大師布拉姆斯的〈A大調間奏曲（Op. 118）〉。

此曲表達了布拉姆斯晚年孤獨的暮秋之情。開頭如歌的旋律，瞬間將聽者引入浪漫寧靜的氛圍，有過往的美好回憶，也有「夕陽無限好，只是近黃昏」的慨歎。全曲沉靜優美地流動，中段比開頭來得憂傷陰暗，略帶幾分游疑。後段稍顯激動，但沒有耽溺太久，很快便又回到恬靜的主題，在泛著淚光的微笑中結束。

🎥 關於配樂

負責為《色·戒》配樂的是法國籍的金球獎配樂大師亞歷山卓·迪斯普拉特（Alexandre Desplat），《色·戒》的耀眼成績讓他贏得了2007年金馬獎最佳原創電影音樂。迪斯普拉特1961年8月23日生於法國巴黎，母親是希臘人、父親則是法國人。他五歲開始學琴，後來改學小號與長笛。他熱愛音樂與電影，決定以電影配樂為終身職志。從他1985年開始創作，截至2007年已為100部電視及電影寫過配樂。儘管《色·戒》是發生在中國，配樂卻不帶一絲東方味，沒用上任何中國或東方樂器，也聽不見東方意涵強烈的五聲音階。迪斯普拉特追求的，是不分國籍的觀影者，都能感受到的情節氛圍。因此他大量運用西方的弦樂、鋼琴及合成樂，以冥想式的風格，鋪陳亂世中命運與個人慾念交織的男女情懷，淒美又略帶悲壯，優雅中隱含不安與揮之不去的感傷，撩撥著劇中每個角色及每位觀影者心底難以言喻的複雜感受。

A大調間奏曲（Op.118）

作曲：布拉姆斯（Johannes Brahms）

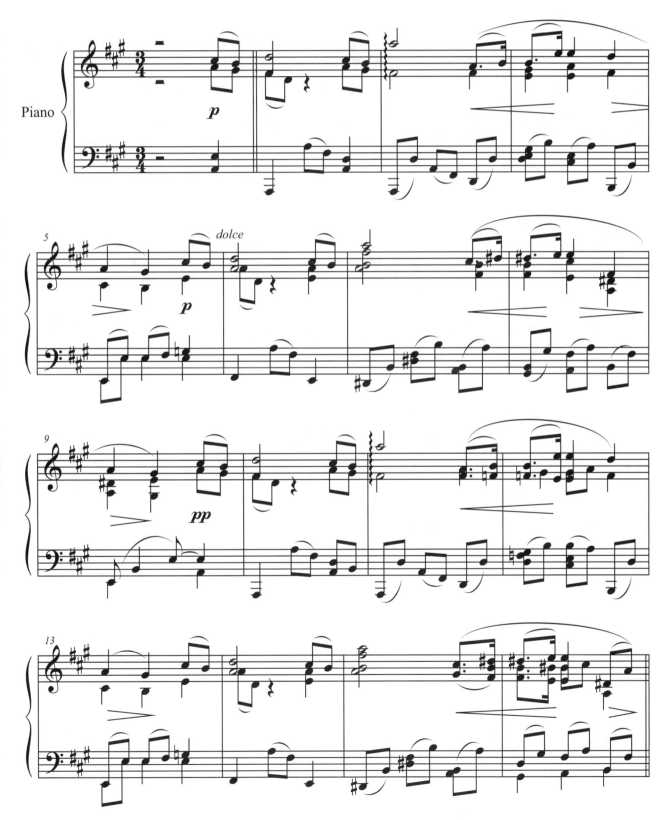

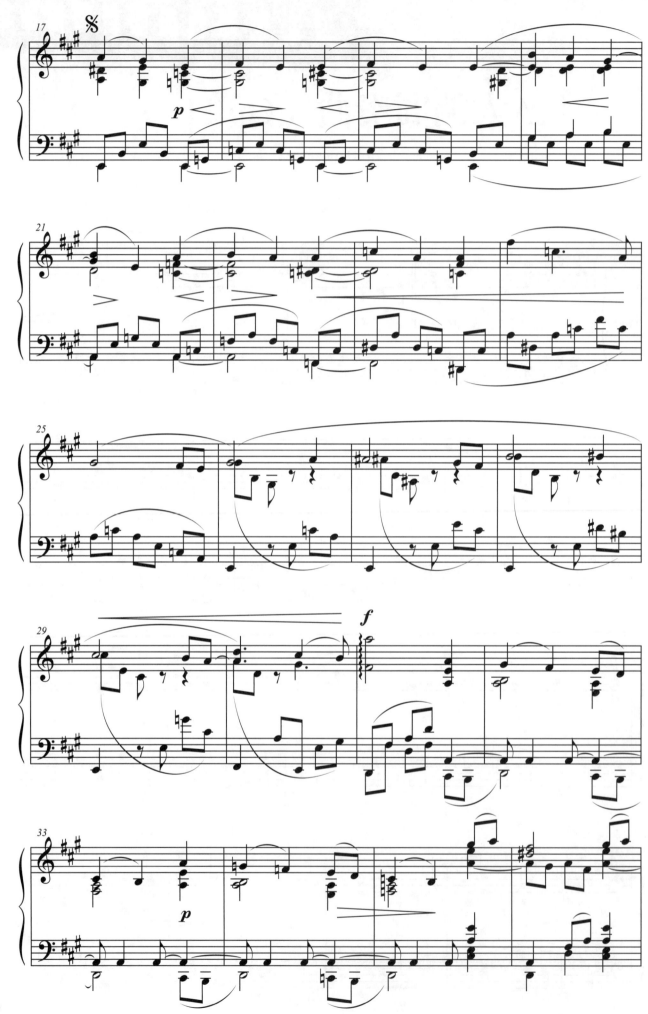

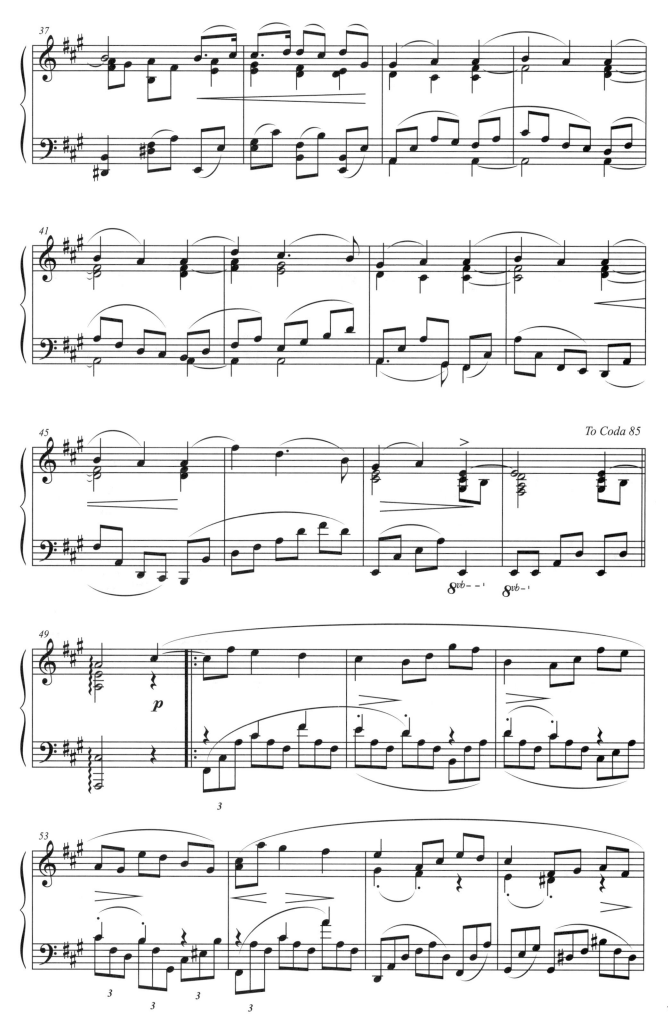

To Coda 85

8^{vb--} 8^{vb-}

37

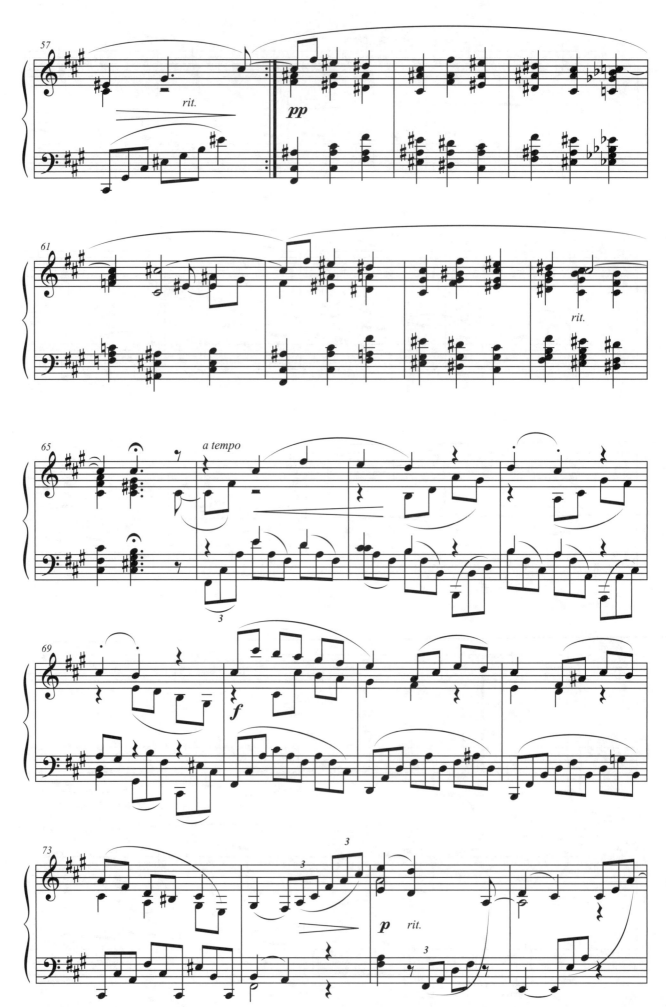

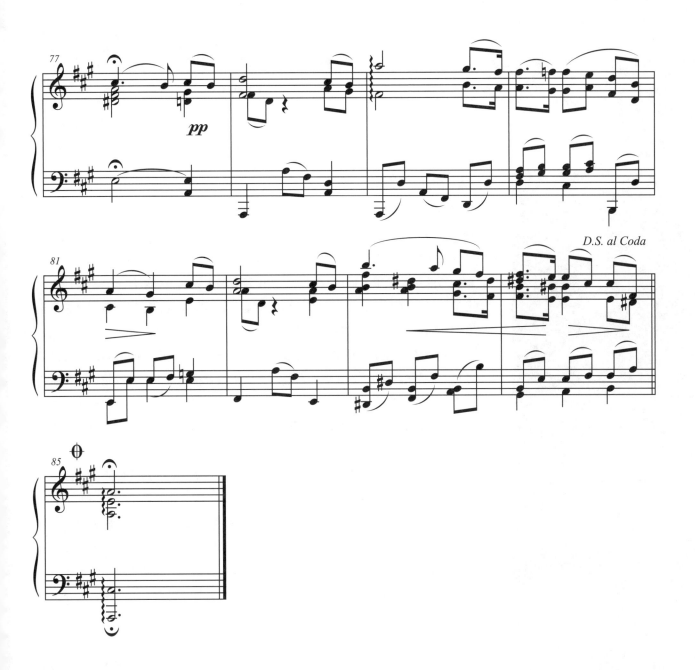

D.S. al Coda

《辛德勒的名單》（1993）

權力就是：有絕對的理由去奪取性命時，卻不這麼做。

（奧斯卡·辛德勒）

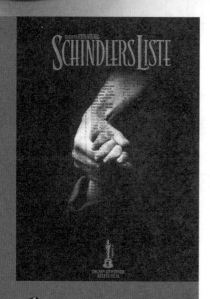

曲目賞析

本曲將〈辛德勒主題〉（Schindler's Theme）與表達強烈懊悔的〈我原可以做更多〉（I Could Have Done More）結合。兩個降記號的G小調，簡化為無升降的A小調。儘管靠敲擊發聲的鋼琴鍵，無法像提琴的琴弦那樣綿延變化不絕，仍可藉戲劇化的速度增減，營造情緒的張力與彈性。

〈辛德勒主題〉先後以數種不同樂器和編曲呈現：猶太人被迫遷離的沈鬱銅管；納粹侵吞猶太人財產的無奈弦樂；辛德勒受託搶救一對老夫婦時，吉他的溫馨催淚；猶太籍小提琴名家伊薩克·帕爾曼（Itzhak Perlman）如泣如訴的演奏，在德軍戰敗及辛德勒揮淚告白員工時，將情緒推向高潮。

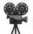 ## 關於電影

第66屆（1993）奧斯卡最佳影片《辛德勒的名單》改編自澳大利亞小說家托馬斯·科內雅雷斯1982年作品《辛德勒的方舟》（Schindler's Ark），由猶太裔導演史蒂芬·史匹柏（Steven Spielberg）使用當時幾已停產之黑白底片，以紀錄片手法拍攝，重現二戰期間納粹殘殺猶太人的歷史事件。一幕幕震懾人心的鏡頭，使觀眾忘了影片長達195分鐘、全神貫注直到結束，有些戲院甚至宣導：觀賞此片，不宜吃爆米花。

原為納粹中堅分子、專發戰爭財的德國商人奧斯卡·辛德勒，僱用了1200名地位、薪酬最低的猶太人擔任搪瓷廠員工。搪瓷廠負責供應前線物資，員工也順勢受到戰爭產品工作法保護，免於被送往火葬場或煤氣室。目睹納粹手段之殘暴，辛德勒決定散盡家財、甚至賭上生命拯救猶太人。他擬定一分聲稱工廠運轉「不可或缺」的員工名單，被列入名單的幸運兒，就能躲過納粹魔爪。當載著工廠女工的火車錯開往集中營，他花大錢賄賂官員、將她們平安追回。有德國人懷疑他違反種族法，也虧得他夠機警，一次次化險為夷。

停戰的那個雪天，辛德勒向1000多名劫後餘生的員工告別。感念辛德勒的救命之恩，猶太人交給他一分足以說明他並非戰犯的聯署證詞，並敲下金牙和私藏的首飾，鑄成一枚戒指贈與辛德勒，上面刻著猶太人的名言：「救人一命，即是拯救全人類」。含淚收下謝禮，辛德勒懊悔自己做得不夠。倘若當年再成熟一些、少揮霍一些，他還可以挽救更多人的性命⋯

戰後，辛德勒隱居瑞士小鎮，靠他救過的猶太人接濟度日，後在貧病中死去。猶太人依循傳統，將辛德勒以「36名正義者之一」的身分安葬於耶路撒冷。影片結尾，曾獲辛德勒救助、如今已屆遲暮之年的猶太人及他們的後裔，依序走向辛德勒的墳墓，遞上一只「永懷感恩」的石塊，表達對恩人無窮的憶念。史匹柏說，他不在乎《辛德勒的名單》能否賣錢或保本。拍攝過程中，他多次淚流滿面，並將個人所得盡數捐給美國大屠殺博物館，足見他對猶太人的救命恩人辛德勒、對這段歷史和這部影片的深刻情感。

關於配樂

1932年生於紐約，畢業於UCLA及茱莉亞音樂院的約翰·威廉斯（John Williams），曾與史匹柏多次合作，默契自不在話下，但對《辛德勒的名單》，史匹柏有更深的要求：「你我皆須走出早已定型的創作心態，面對血淋淋的史實，我要的是可以閉著眼睛、躲在暗夜的角落裡細細咀嚼的音樂。」

配樂大師威廉斯活用猶太民族音樂，透過哀淒的小調，表達戰爭中猶太人悲苦無奈的心境，蕩氣迴腸、意在言外，不愧為1993年奧斯卡最佳原著音樂。

辛德勒的名單組曲

作曲：約翰·威廉斯 （John Williams）
OP：Universal Music Publishing Ltd.

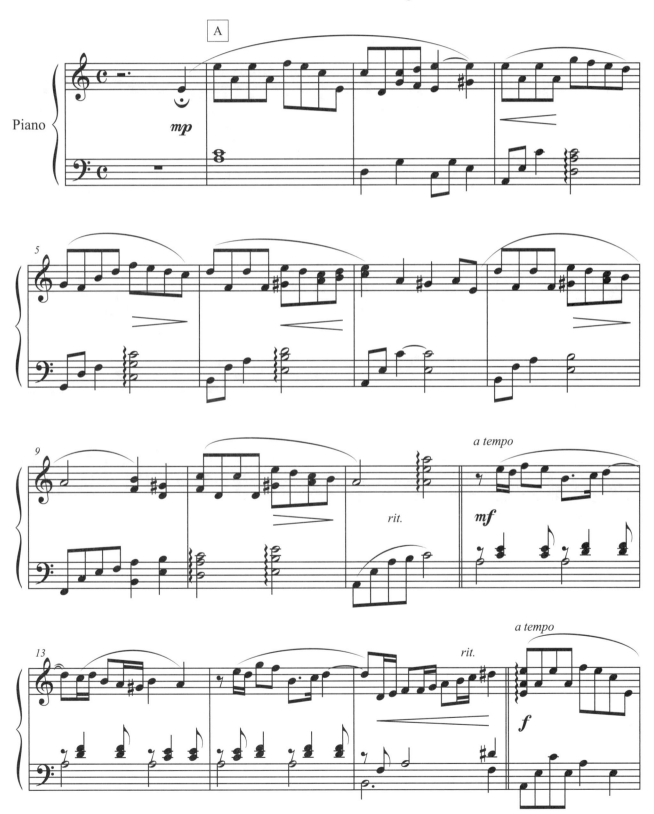

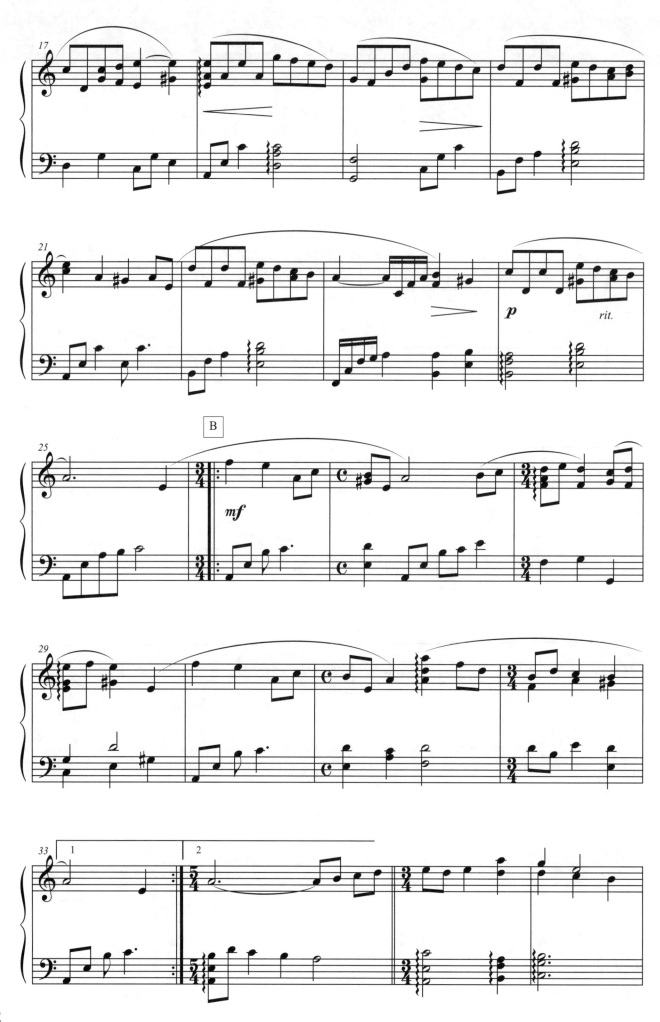

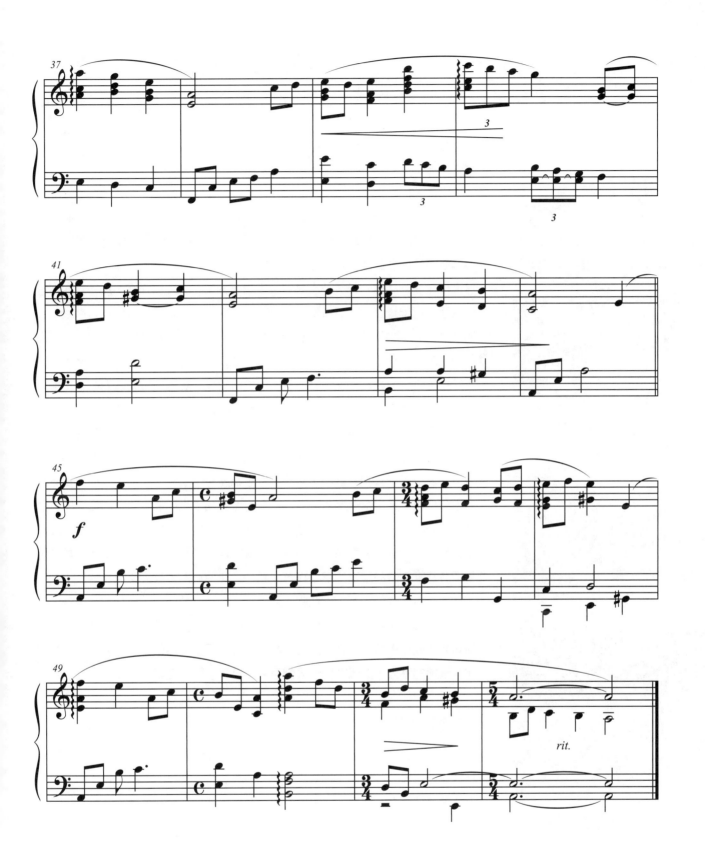

43

09 《臥虎藏龍》（2000）

就算落進最黑暗的地方，我的愛也不會讓我成為永遠的孤魂。

（李慕白）

曲目賞析

譚盾作曲、CoCo李玟演唱的主題曲〈月光愛人〉，榮獲第73屆奧斯卡「最佳電影歌曲」。曲風中西合璧，柔情中鏗鏘有力，有中、英兩種版本的歌詞，本書選註了中文版，並以相對少見的2/2拍記譜。儘管有不少全音符、二分音符，速度卻比想像中來得快，可鍛鍊彈奏者習慣2/2拍子的節奏感。

左手伴奏起初低調內斂，越到後頭越是飽滿急促，主唱與二聲部（歌詞括號處）的輪唱，宜在音色、力度上加以區分，雙手間配合要順暢。強弱、快慢對比要大膽鮮明，營造出戲劇效果。

🎬 關於電影

改編自武俠小說家王度盧名作，《臥虎藏龍》集結兩岸三地及好萊塢電影製作菁英，一舉囊括40項國際大獎，創下美國影史上最高票房外語片紀錄，也是全球華語片獲利最豐的電影之一。

《臥虎藏龍》講述一代大俠李慕白（周潤發飾）有心淡出江湖，託付紅顏知己俞秀蓮（楊紫瓊飾）將已有四百年歷史的「青冥劍」攜至京城贈與貝勒爺，表明退隱決心。誰知當天夜裡，寶劍就被人盜走，秀蓮追討未果，只知盜劍人似與剛從新疆回來的九門提督玉大人有關。原來盜走寶劍的，是玉府小姐玉嬌龍（章子怡飾）。她自幼被隱匿於玉府的碧眼狐狸（鄭佩佩飾）收為弟子，從秘笈中習得武當派上乘武功，身手青出於藍。心儀曾將她擄去的新疆大盜——有「半天雲」之稱的羅小虎（張震飾），玉嬌龍不願從父命另嫁，滿腔淒苦無處發洩，遂在江湖上闖禍。秀蓮和慕白愛惜玉嬌龍人才難得，苦心規勸，卻不見效。一次與碧眼狐狸交戰中，慕白為救玉嬌龍身中毒針。用盡最後一口真氣向秀蓮告白後，慕白毒發而亡。玉嬌龍在秀蓮指點下來到武當山，卻無顏面對羅小虎，與小虎一夕纏綿後，在他面前躍下萬丈深崖。

李安自述：「港台的武俠片，極少能與真實情感及文化產生關連，長久以來仍停留在感官刺激的層次，無法提升。我一直想拍一部富有人文氣息的武俠片。『武俠』這個片型，好，好在它的野；壞，壞在它的俗。（節錄）」儘管這部「不完全忠於原著」的《臥虎藏龍》毀譽參半，文學評論家（王度盧門生）徐斯年教授說得中肯：「我們還是要感謝李安：不僅因為他使世界承認了中華文化、藝術的魅力，更因為他使人們重新『發現』了王度盧。」

🎬 關於配樂

《臥虎藏龍》配樂陣容一如電影名稱——「臥虎藏龍」，由享譽國際的作曲暨指揮家譚盾操刀，請來大提琴家馬友友演奏，將大人物的英風俠骨、小兒女的溫柔情長揉合東方禪意，將電影的內在意涵用音樂演繹得淋漓盡致。

1998年，譚盾獲《紐約時報》評選為「國際最重要的十位音樂家」之一。《洛杉磯日報》也盛讚：「譚盾的音樂充滿戲劇性與儀式性，他雕塑聲音，並把每一種東西轉變為饒富興味，難以界定卻又非常容易聆賞的體驗。」與李安合作《臥虎藏龍》，讓譚盾贏得奧斯卡最佳原創音樂獎，大提琴音色的美麗與哀愁，彷彿呼應著男主角李慕白的自白：「我並沒有得道的喜悅，相反地，卻被一種寂滅的悲哀環繞。」

除了《臥虎藏龍》，譚盾也替張藝謀的《英雄》、馮小剛的《夜宴》配樂，合稱為「武俠三部曲」。

月光愛人

演唱：CoCo李玟　作詞：易家揚　作曲：譚盾/Jorge Calandrelli
OP：Sony/Atv Tunes Llc　SP：Sony Music Publishing (Pte) Ltd. Taiwan Branch

我 醒 來 睡 在 月 光 裡

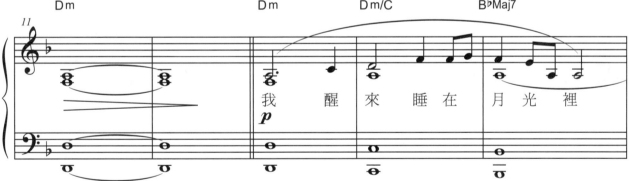

下 弦 月 讓 我 想 你 不 想

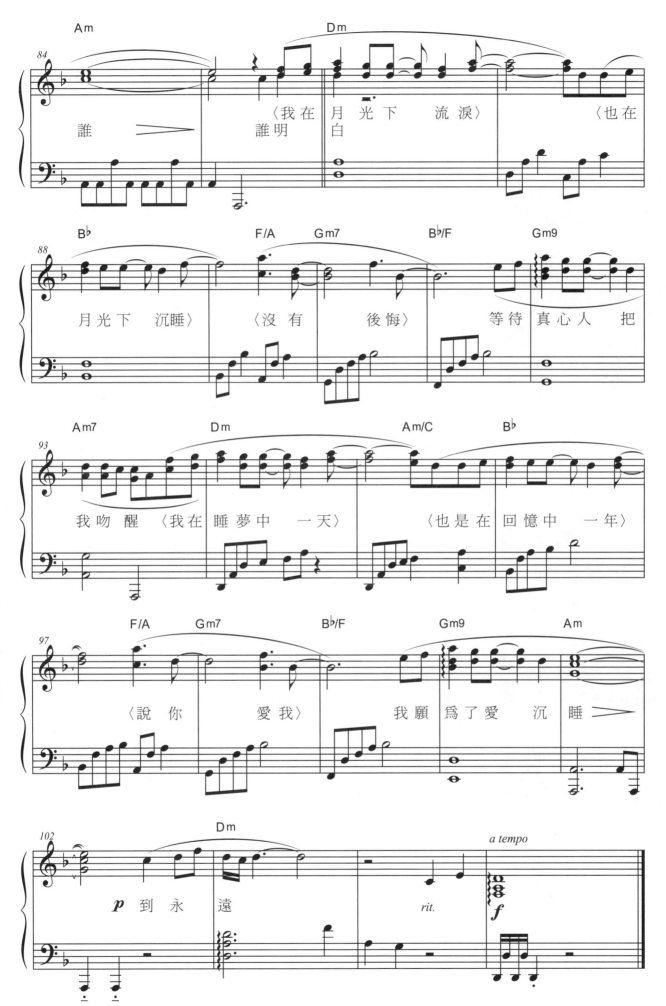

49

《金枝玉葉》（1994）

男的也好、女的也好，我只知道我喜歡你。

（顧家明）

關於電影

當紅製作人顧家明（張國榮飾）與才貌雙全的女歌星玫瑰（劉嘉玲飾）是人人稱羨的銀幕情侶。崇拜兩人的平凡少女林子穎（袁詠儀飾）為了親近偶像，女扮男裝報名家明舉辦的男歌手招募活動，意外被家明看上，糊裡糊塗闖入星光燦爛的演藝圈，也闖入家明和玫瑰的感情世界。

家明與玫瑰感情本就面臨考驗，子穎摻進來一攪和，事態更為複雜，玫瑰不時與子穎分享心情，油然對子穎生出曖昧的姊弟戀情愫；家明則因不知不覺愛上子穎，懷疑自己是同性戀。最後，家明和子穎決定勇敢面對自己的感情，家明大膽向子穎告白，子穎也在家明深情注視下說出真相。

《金枝玉葉》靈感來自香港著名音樂人許願「女扮男裝的女孩與男人談戀愛」的點子。導演陳可辛認為，這種題材大可不同於傳統的《梁山伯與祝英台》，遂以《窈窕淑女》（My Fair Lady）為故事骨幹，挑戰香港樂壇男女地位懸殊以及同性戀的議題。陳可辛說，「現今社會的道德觀念有所改變，沒有真正的男人或女人。傳統枷鎖一旦失去，女性的特質將會在男性身上出現，男性特質亦會在女性身上出現。」因此，他替《金枝玉葉》取了個顛覆性別的片名「He's a woman; she's a man.」。

在陳可辛眼裡，《金枝玉葉》是一部唯美的、童話般的好萊塢式愛情故事。儘管從開拍到殺青僅花了短短五週時間，票房卻異常亮眼，榮登香港1994年賣座冠軍。不僅袁詠儀憑此片奪得香港電影金像獎最佳女主角，張國榮演唱的主題曲〈追〉也榮獲最佳電影歌曲獎。

曲目賞析

《金枝玉葉》最融化人心的橋段，莫過於家明和子穎並肩坐在鋼琴前面，家明將子穎創作的一小段動機發展成完整樂曲的對手戲，配上張國榮深情演唱李迪文譜曲、林夕填詞的〈追〉，光用想的就覺得一顆心揪了起來。

這首奪下香港電影金像獎最佳電影歌曲的〈追〉，並不需要太多太炫的技巧，但在歌曲反覆時、間奏時及副歌重現時，要表現出一波推一波的情感層次，邁入下個樂段的過門速度也要有彈性。

關於配樂

《金枝玉葉》蒐羅了數位香港資深音樂人的作品，除了提供故事靈感的許願，還有趙增熹、李迪文等人，攜手鋪陳這齣與音樂密不可分的動人愛情喜劇。

《金枝玉葉》裡的家明與玫瑰，頗有當年許願與林憶蓮的影子。許願是何許人也？他就是《金枝玉葉》裡客串子穎的發聲教練，在天台高唱「豬嘴左、豬嘴右」的仁兄。1987年，許願擔任林憶蓮的經紀人兼顧問，成功打造她成熟、時尚的形象，兩人擦出愛的火花。四年後兩人分手，許願有感於自己太容易愛上旗下女歌手，轉而包裝男偶像「風火海」，不禁令人聯想：這不正是《金枝玉葉》裡的家明？

與許願共同贏得1994年香港電影金像獎最佳電影配樂的作曲人是1967年出生的趙增熹。趙增熹20歲起擔任唱片製作助理，曾與張國榮、梅艷芳等多位大牌藝人合作。張國榮曾金口預言，趙增熹將於30歲出人頭地，果然「哥哥」祝福成真，趙增熹30歲時替張學友指揮音樂劇《雪狼湖》而聲名大噪。除了《金枝玉葉》，也譜寫《甜蜜蜜》、《玻璃之城》等配樂，屢創佳績。

追

演唱：張國榮　作曲：李迪文　作詞：林夕
OP：Universal Ms Publ MGB HK Ltd Taiwan Branch

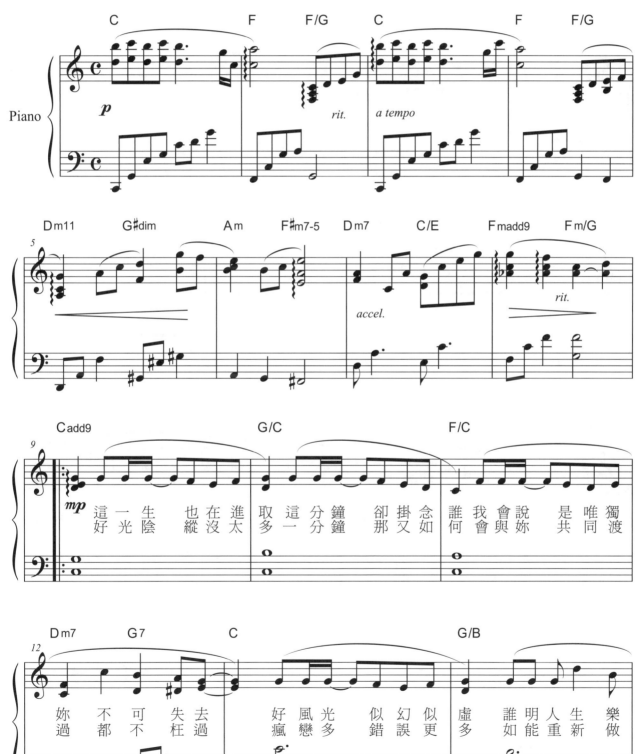

這一生　也在進取　這分鐘　卻掛念　誰我會說　是唯獨
好光陰　縱沒太多　一分鐘　那又如　何會與妳　共同渡

妳　不可失去　好風光　似幻似　虛　誰明人生　樂
過　都不枉過　瘋戀多　錯誤更　多　如能重新　做

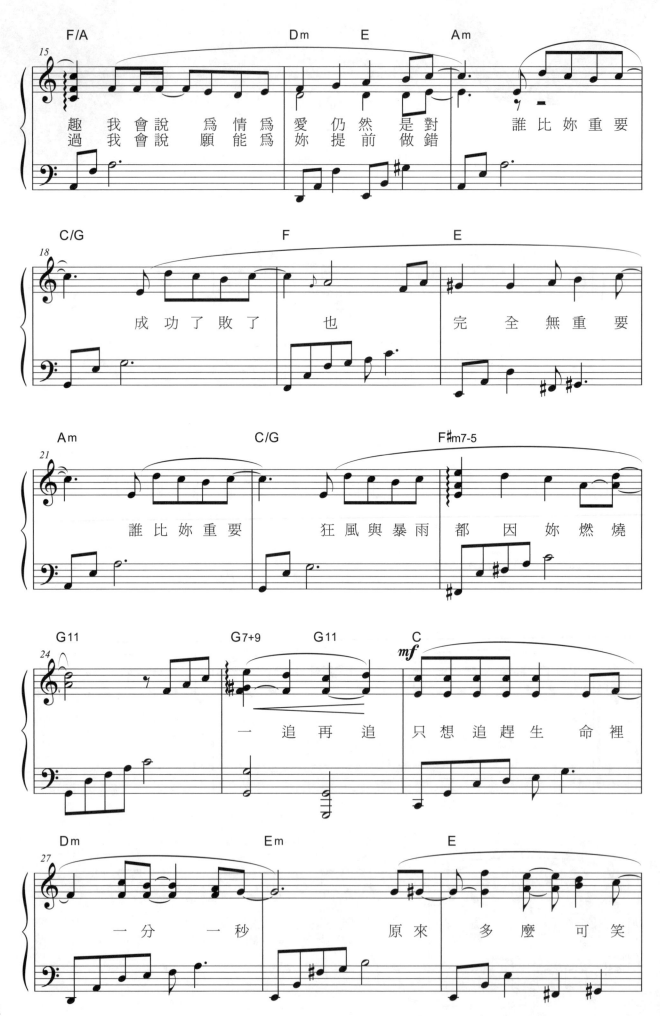

52

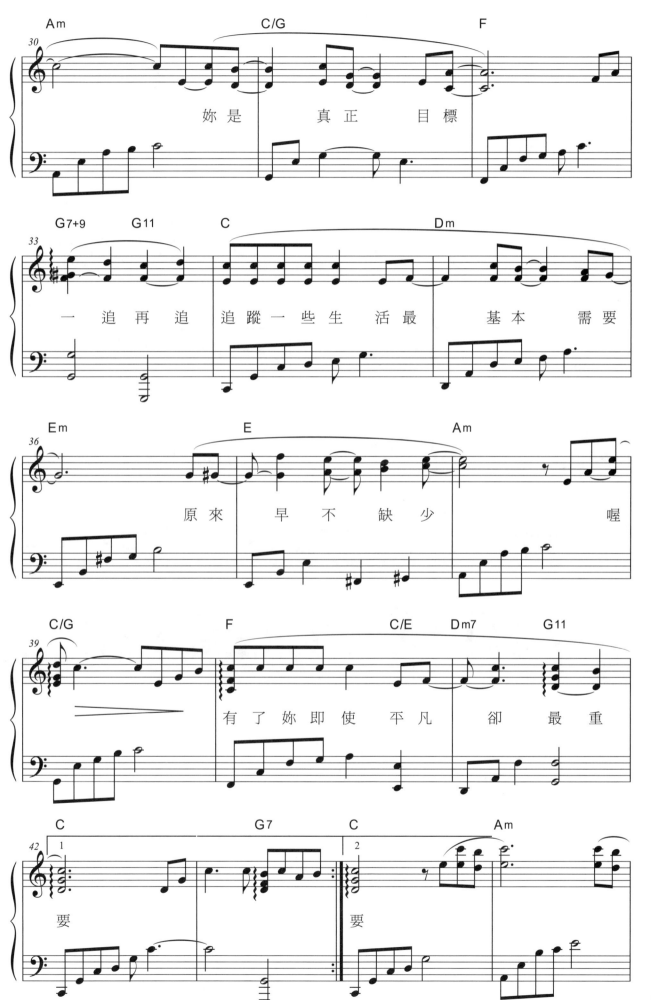

妳是　　真正　目標

一追再追　追蹤一些生活最　基本　需要

原來　早不　缺少　　　　喔

有了妳即使　平凡　卻　最重

要

要

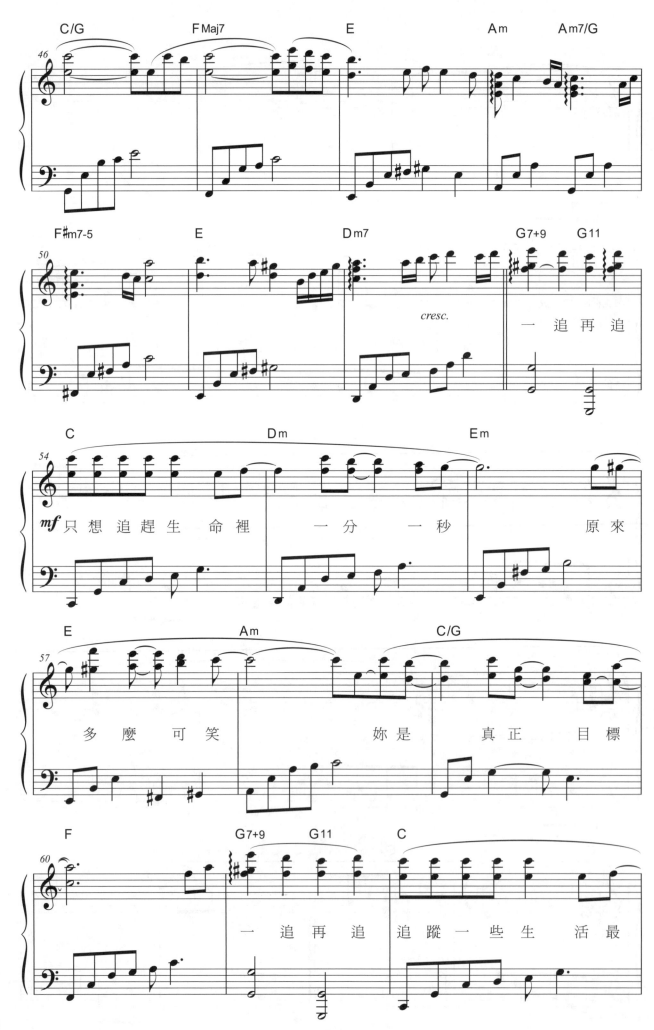

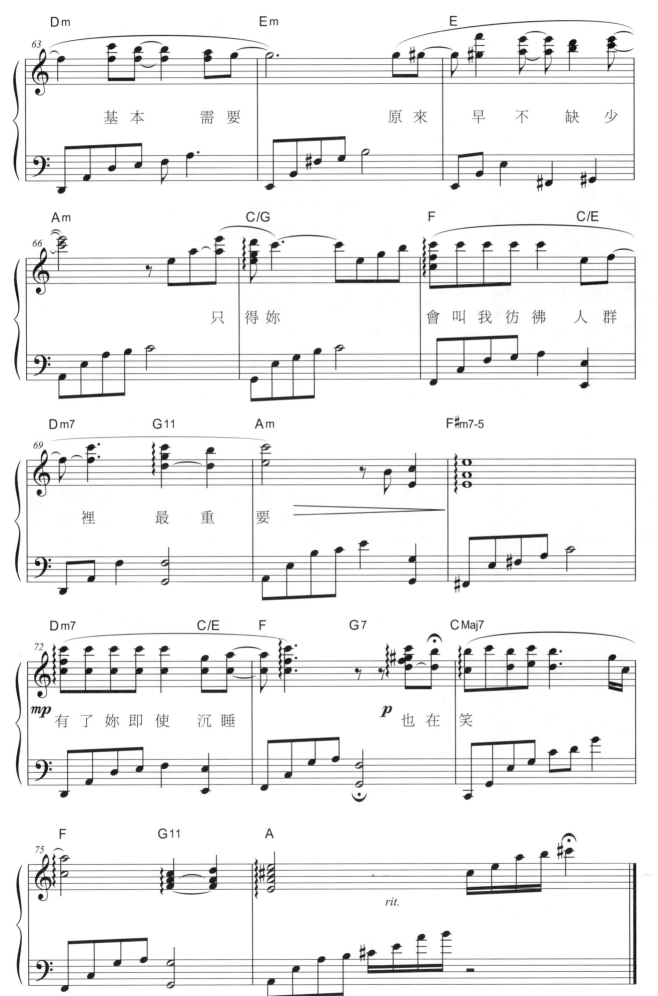

基本 需要　　　原來 早不 缺少

只 得妳　　　會叫 我彷彿 人群

裡 最重 要

有了妳即使沉睡　　也在笑

11 《阿凡達》（2009）

（註：這句話也在《鐵達尼號》裡出現過，可說是卡麥隆的正字標籤。）

🎥 關於電影

能編、能導、能製作還很會畫圖的好萊塢才子導演詹姆斯·卡麥隆（James Cameron），繼1997年推出《鐵達尼號》（Titanic）後，沉潛12年，2009年再度推出史上拍片成本最高的《阿凡達》（Avatar），融合嶄新3D科技，全球票房達27億8000萬美元，刷新全球影史紀錄，也讓卡麥隆榮登美國《浮華世界》雜誌2010年「電影人收入榜」吸金王，狂撈74億5300萬元台幣。

地球礦業財團覬覦潘朵拉星球的稀土資源，展開「阿凡達計畫」，將人類DNA與潘朵拉星土著「納美人」（Na'vi）結合，培養出納美人的軀體，通過靈魂轉移術加以控制，深入潘朵拉星「臥底」以掠攫稀土、賺取暴利。男主角是雙腿癱瘓的陸戰隊退休士兵傑克·蘇（山姆·沃辛頓飾），其雙胞胎兄弟原為「阿凡達計畫」一員。因兄弟不幸去世，傑克被財團找來頂替，讓他融入納美人的生活，由納美公主親自教他納美人的語言，以及騎獸、操控靈鳥等特殊技能。傑克與公主日久生情，在月光下私定終生。

透過傑克和納美人專家葛蕾絲（雪歌妮·薇佛飾）彙報，財團知悉納美人致命弱點是離不開「家園樹」，遂發動武裝部隊襲擊家園樹，納美人傷亡慘重，傑克因此失去納美人信任，深愛的公主也與他決裂。為了證明自己與納美人同一陣線，傑克勇闖虎穴，征服潘朵拉星最兇猛的噴火巨獸，並在納美神祇「艾娃」協助下，率領其他部族與納美族齊心禦敵。一番鏖戰後，納美人大獲全勝。地球軍撤退，傑克卻不願重返利慾薰心的人類圈。在納美人的祈禱聲中，艾娃彰顯神力，讓傑克的靈魂進入阿凡達體內，成為真正的納美人。

不少人評論《阿凡達》科技遠勝劇情，故事平平，環保意識太濃。然而不可否認，《阿凡達》帶來了空前視覺震撼，在許多人的觀影記憶中寫下重要一頁。

🎬 關於配樂

曾與卡麥隆合作《異形》、《鐵達尼號》的配樂大師詹姆斯·霍納（James Horner），此番三度與卡麥隆搭檔，為「納美人」創造音樂文化。霍納說：「為『阿凡達』配樂，對我而言是一大挑戰，不光是要運用沒人用過的樂器，還要創造一個全新的聲音世界（a new sound world），發展出新的樂器跟新的共鳴方式，彷彿在用一枚新的調色盤，為潘朵拉星上色。」為了刻畫「全新的聲音世界」，霍納在配器方面特別精細考究，採用大量電子合成器和物理樂器的改造，發出效果奇異的音色；同時為了描摹潘朵拉星的異國情調，霍納也結合大量世界音樂和新世紀元素，加上豐富的打擊樂。此外，霍納也組織一支室內合唱團，運用卡麥隆特地為電影研發出的「納美語」演唱部分配樂，堪稱音樂界破天荒的嘗試。

🎬 曲目賞析

《阿凡達》主題曲〈I See You〉的詞曲創作人，正是為《鐵達尼號》打造不朽名曲〈My Heart Will Go On〉的詹姆斯·霍納（James Horner）與西蒙·弗朗根（Simon Franglen）。耳尖的聽眾可能會發現：〈I See You〉在進入副歌（例：樂譜第12小節）處，與〈My Heart Will Go On〉頗為相似。可惜〈I See You〉雖動聽，氣勢卻不如席琳·狄翁勇奪葛萊美獎的〈My Heart Will Go On〉。為避免遺珠之憾，本書仍將此曲收錄，讓喜愛《阿凡達》的樂迷能在彈唱之中，重溫電影氣勢磅礴的場景，以及男女主角纏綿動人的愛情。

I See You

詞曲：James Horner、Simon Franglen、Kuk Harrell
OP：Sony/ATV Music Publishing (UK) Limited　SP：Sony Music Publishing (Pte) Ltd. Taiwan Branch

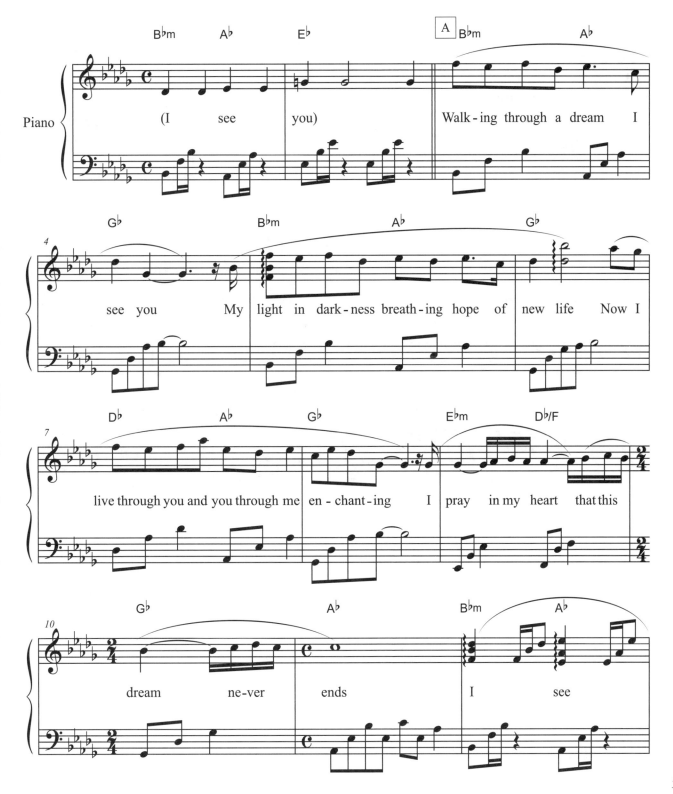

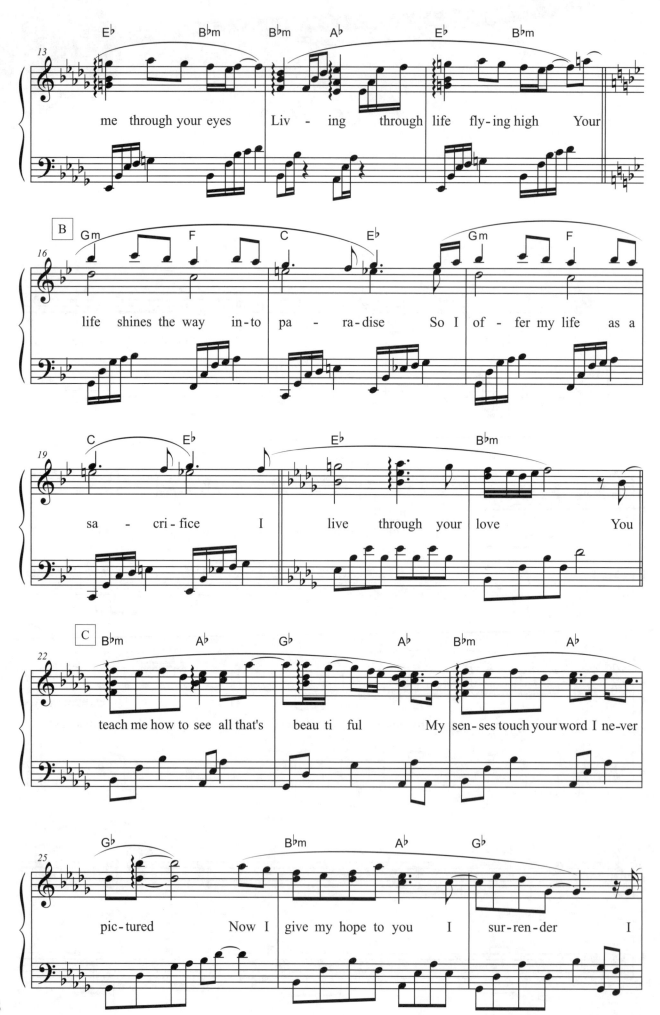

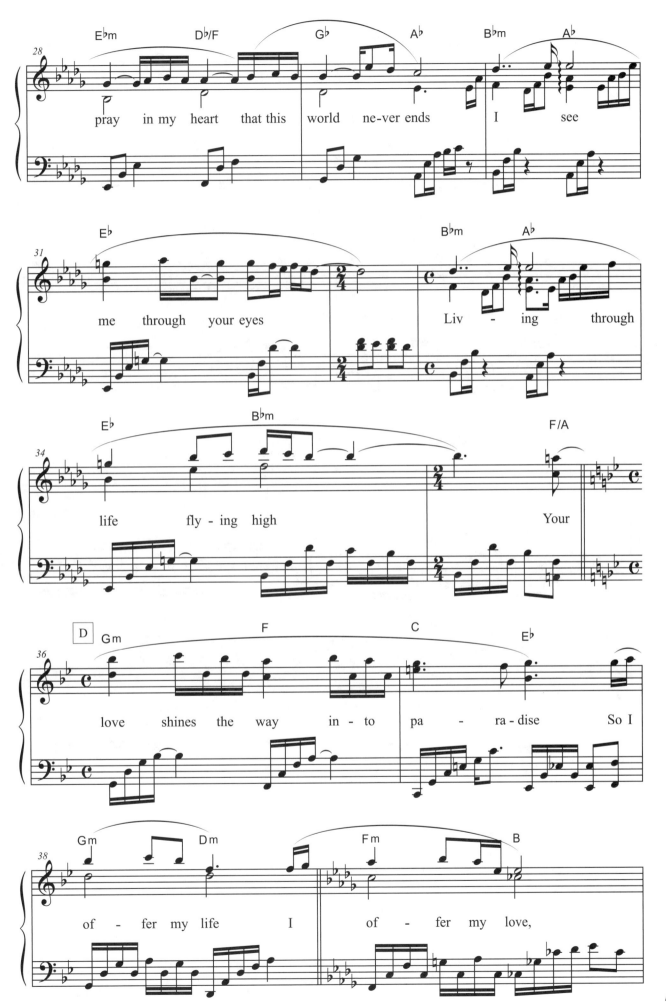

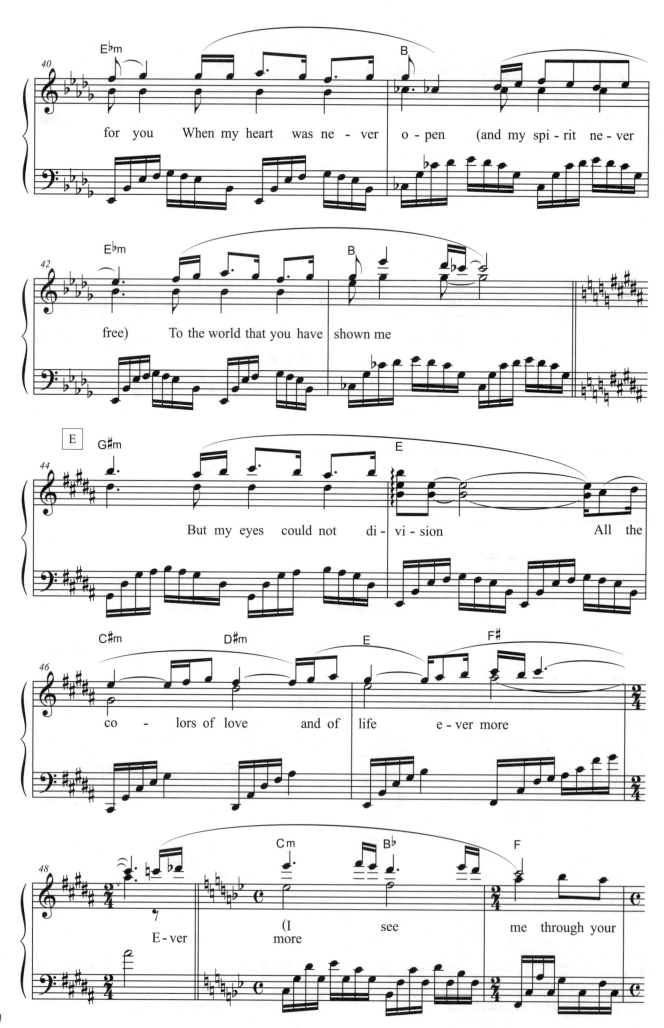

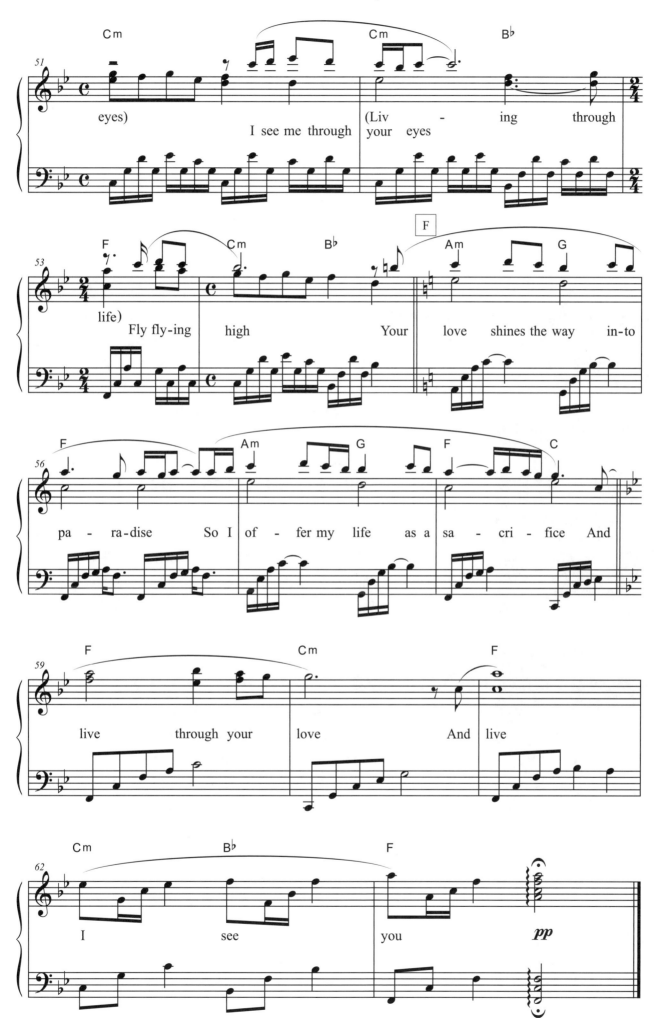

12 《阿甘正傳》（1994）

人生就像一盒巧克力，你永遠不知道接下來會拿到什麼口味。
（阿甘）

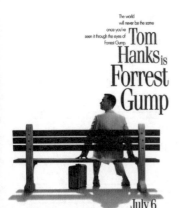

🎥 關於電影

《阿甘正傳》改編自作家Winston Groom的同名小說，由實力派男星湯姆‧漢克斯（Tom Hanks）主演，透過資質平平（基本上有點弱智）的阿甘平凡中充滿驚喜的人生際遇，貼切表達「天生我才必有用」的精神，引發觀眾熱烈迴響。除了六座奧斯卡金像獎、三項金球獎的肯定，三億美金的票房成績，也讓《阿甘正傳》躋身影史賣座排行榜。湯姆‧漢克斯將頭腦簡單但四肢發達、想法單純卻始終誠懇的阿甘詮釋得入木三分，鮮活的形象至今仍深植人心。

阿甘傻人有傻福，多采多姿的一生，果真就像一盒口味豐富的巧克力。他生在阿拉巴馬州的小鎮，智商只有75，老師都認為他沒救了，樂觀的母親卻從未放棄他，不時教導他重要的人生哲理。從小穿戴滯重的腿部矯正器，阿甘練就了高人一等的腳力，奠定他對跑步的熱愛。心無雜念的專注，使他除了跑步，從事下棋、足球、乒乓球等活動也得心應手。他曾是越戰英雄，戰後又意外成了反戰英雄。為了實現對死去戰友的承諾，他出海捕蝦，結果好心有好報，發了大財。他也曾與甘迺迪、約翰遜、尼克森會面、教貓王學跳舞、化解一場大規模種族衝突、到中國從事乒乓外交，甚至「不小心」揪出潛入水門大廈的竊賊，間接導致尼克森垮台。

閱人無數、亦行過萬里路的阿甘，始終深愛童年玩伴珍妮。儘管珍妮自暴自棄、過著放浪形骸的生活，阿甘從不嫌棄，總是默默關心、守候著她。為阿甘生下一名聰明的兒子後，珍妮罹患愛滋病去世。這段愛情看似遺憾，卻也留給阿甘彌足珍貴的禮物。

🎬 曲目賞析

電影開頭，一根羽毛從遙遠天際飄來，穿越街道、滑過汽車表面，飛向巴士站候車椅上的阿甘。阿甘小心拾起羽毛，打開皮箱，拿出媽媽留給他的書，將羽毛夾在書中。電影結束，羽毛再度迎風揚起，重回遙遠天際。

貫串上述一幕幕畫面的〈Feather's Theme〉，以清脆高音的點奏描摹羽毛的輕柔，左手伴奏使用了大量切分音，根音延續，五音則落在每一拍的後半，使節奏跳脫正拍的束縛，與右手旋律明快唱和，頗有法國新印象派畫家秀拉（Georges Seurat）提出的「點描」（pointillism）趣味。

🎬 關於配樂

《阿甘正傳》配樂人亞倫‧席維斯崔（Alan Silvestri），1950年生於紐約，自幼熱愛音樂，3歲開始打鼓、14歲得到生平第一把吉他，之後又在學校社團學習黑管、薩克斯風、低音管、雙簧管等樂器。跟《魔戒》配樂家霍華‧蕭（Howard Shore）一樣，席維斯崔也就讀波士頓百克禮音樂學院（Berklee College of Music）。畢業後他自組爵士樂團在拉斯維加斯表演，開始接觸電影配樂工作。從電視劇、B咖電影入門，席維斯崔一步步往上爬，終於遇見生命中的伯樂—導演羅勃‧辛密克斯（Robert Zemeckis）。1985年，兩人合作的《回到未來》掀起影壇旋風，席維斯崔一戰成名，躋身為好萊塢一線配樂大師之列。除了最擅長的「重低音打擊樂」，席維斯崔筆下也有溫情高雅的鋼琴及管弦作品，可謂能剛能柔的全方位音樂人。

Feather's Theme

作曲：Alan Silvestri

OP：Sony/Atv Melody　　SP：Sony Music Publishing (Pte) Ltd. Taiwan Branch

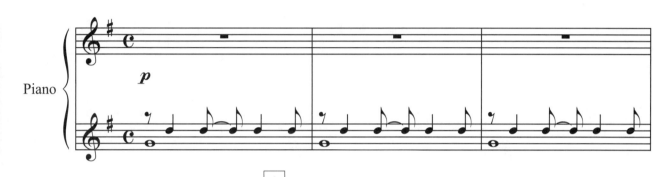

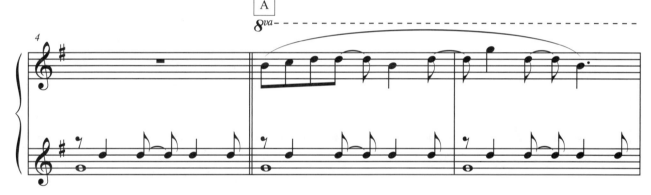

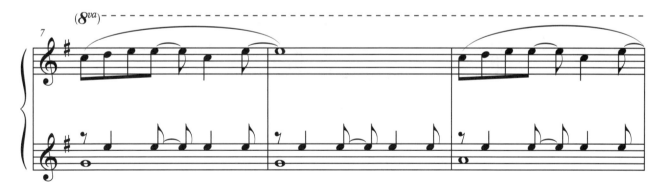

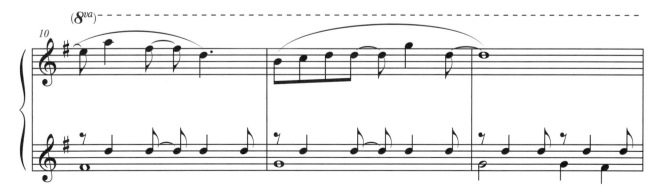

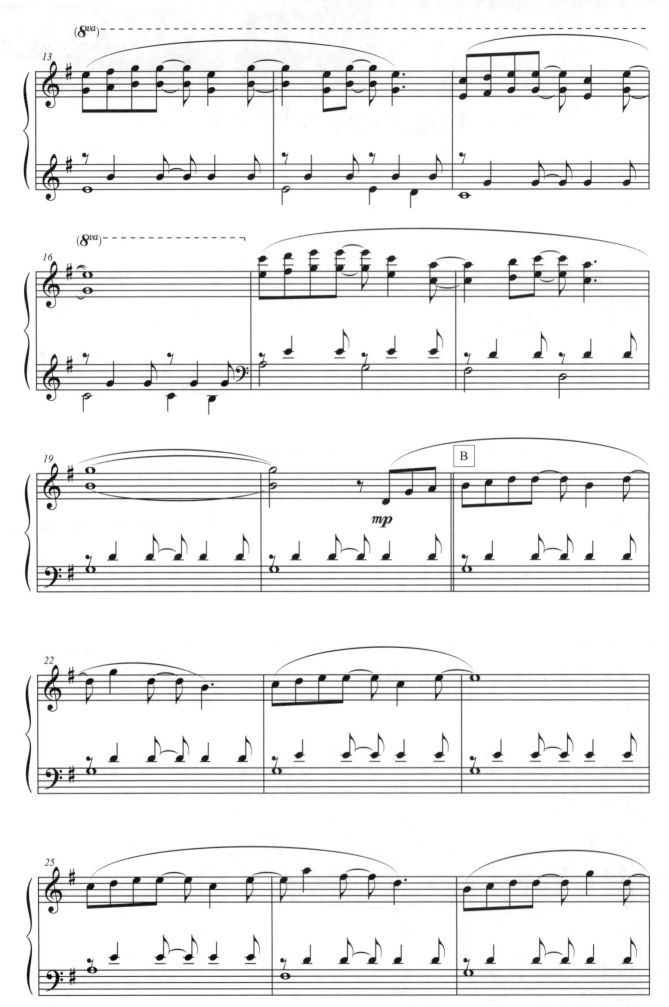

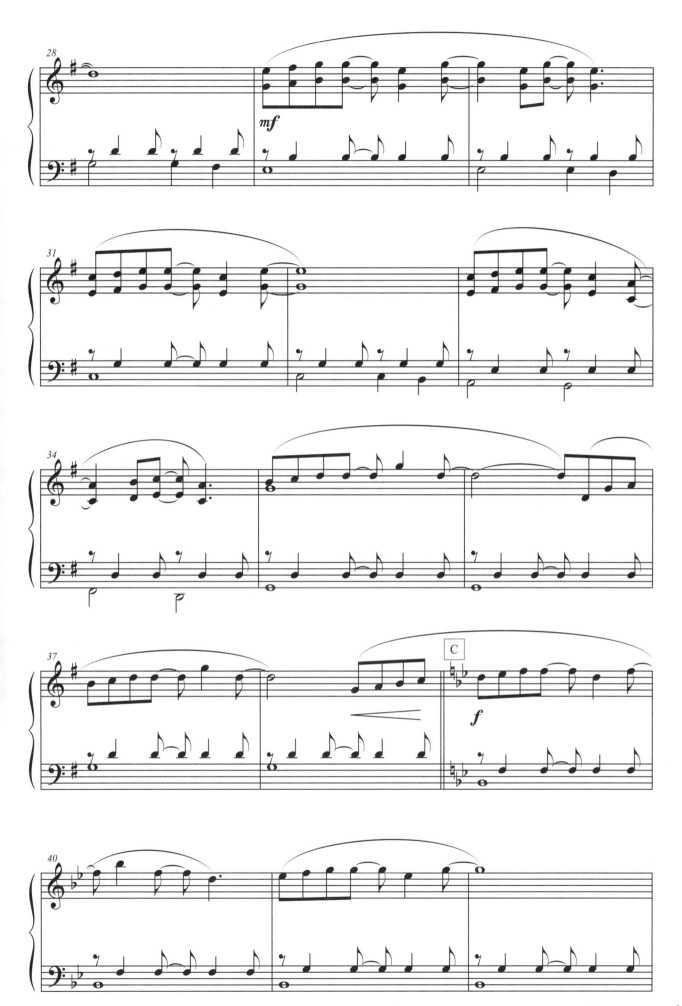

13 《哈利‧波特》（1997～2011）

真相是一種美麗又可怕的東西，需要格外謹慎地對待。
（鄧不利多）

🎬 關於電影

《哈利‧波特》改編自英國女作家羅琳（J. K. Rowling）的暢銷奇幻小說，全系列共七本，先後被拍成電影，篇名分別為：

一、哈利波特：神秘的魔法石（Harry Potter and the Philosopher's Stone）

二、哈利波特：消失的密室（Harry Potter and the Chamber of Secrets）

三、哈利波特：阿茲卡班的逃犯（Harry Potter and the Prisoner of Azkaban）

四、哈利波特：火盃的考驗（Harry Potter and the Goblet of Fire）

五、哈利波特：鳳凰會的密令（Harry Potter and the Order of the Phoenix）

六、哈利波特：混血王子的背叛（Harry Potter and the Half-Blood Prince）

七、哈利波特：死神的聖物（Harry Potter and the Deathly Hallows）

《哈利‧波特》描寫主角哈利‧波特在魔法世界七年的學習及冒險故事。哈利的父母都是魔法師，在他幼年時慘遭佛地魔殺害，叔叔嬸嬸收留了他，卻拿他當佣人使喚。還不清楚自己身世的哈利，魔法潛能日漸覺醒，一輛神秘的火車將他載到魔法學校，認識了好友榮恩、妙麗與智慧法術兼備的鄧不利多校長，一群魔法少年的研修及冒險生涯由此展開。

《哈利‧波特》的概念，其實未脫中國「少康中興」、歐美「星際大戰」的模式，主題都圍繞著亂世遺孤在平安長大、習得一身絕技後，得知自己的出身與使命，然後致力於殲滅邪惡勢力、為失去的至親好友報仇雪恨的經過。

羅琳說，《哈利‧波特》的靈感是1991年，她在從曼徹斯特到倫敦的火車上萌發的。隻身撫養三個孩子的單親媽媽羅琳，當時常在愛丁堡一家咖啡館寫小說，沒想到《哈利‧波特》意外成為全球暢銷書，已被翻譯成近70種語言，羅琳因此身價遽增，甚至比英國女王伊莉莎白二世更富有。

然而，《哈利‧波特》提到大量的魔法和巫術，導致宗教人士批判，這部作品可能誤導青少年，使他們以不正確的態度來看待神鬼與信仰。事實上，就連導演克里斯‧哥倫布（Chris Columbus）也說：「家長若帶著七歲以下孩童觀賞電影，請務必確保他們有能力分辨自己看的是什麼。」

🎼 曲目賞析

《哈利‧波特》最令人印象深刻的樂段，當屬威廉斯為電影量身打造的主題：〈Hedwig's Theme〉。調性、技巧都不難，是一首風格奇詭的小品，旋律及和聲不時出現意料之外的變化，節奏卻採用輕快的6/8拍子，音域偏中高位置，幽暗中透著輕靈。彈奏時要盡量發揮想像力，營造出曲子的神秘氣氛與璀璨光彩。

🎬 關於配樂

《哈利‧波特》共拍了七集，前後邀請數位知名作曲家負責配樂，包括金獎巨擘約翰‧威廉斯（John Williams）、兩度提名奧斯卡的英籍音樂家派崔克‧朵伊爾（Patrick Doyle）以及英國影藝學院獎得主尼可拉斯‧胡珀（Nicholas Hooper），其中Hooper更是《哈利‧波特》的粉絲。各方好手巧妙結合古典、民謠、搖滾、英式劇場等不同元素，透過交響樂氣象萬千的多重層次，鋪排出華麗繽紛的冒險傳奇氛圍，氣勢恢弘，充滿了獨特的黑色魔力。

Hedwig's Theme

作曲：約翰・威廉斯（John Williams）
OP：Atlantic Records/Warner/Chappell Music

14 《珍珠港》（2001）

在我眼中，你們都是跟我一起奮鬥的兄弟。

（杜立德將軍）

曲目賞析

《珍珠港》主題曲〈There You'll Be〉出自抒情金曲才女黛安·華倫（Diane Warren）之手。華倫曾為《因為你愛過我》、《空中監獄》、《世界末日》等電影創作主題曲，包括曾被飛兒樂團引用的〈How Do I Live〉以及抒情搖滾代表作〈I Don't Want To Miss A Thing〉，都是她的作品。

詮釋〈There You'll Be〉的優美女聲，則是曾獲3座葛萊美獎、3座全美音樂獎、3度入選People雜誌娛樂界最美可人兒的鄉村跨界國民天后菲絲·希爾（Faith Hill）。

 關於電影

《珍珠港》由金牌製作人傑瑞·布洛克海默（Jerry Bruckheimer）出品，億萬導演麥可·貝（Michael Bay）繼《世界末日》（Armageddon）後又一鉅獻，比1970年描述珍珠港事變《虎，虎，虎》多了更加眩目的數位科技場面。

1941年12月7日，山本五十六率領日本艦隊偷襲夏威夷珍珠港，在美國人心中劃下一道難以抹滅的歷史傷口。為了紀念事件中死難的軍民，《珍珠港》開拍前，劇組先將拍攝工作放一邊，在亞利桑納號沈船紀念館上舉行了一場紀念儀式。為了拍出氣勢磅礡的戰爭愛情電影，迪士尼公司耗資1.4億美元，創下電影史上預算最高記錄。為了營造逼真的轟炸場面，《珍珠港》請求美國軍方出借戰機及航空母艦，並邀請死難者家屬入鏡。由於本片花費甚鉅，又具有特殊的歷史意義，幕後人員及演員紛紛表示：他們願等電影收支平衡才領取酬勞，是好萊塢前所未有的現象。

《珍珠港》描述從小一起長大的死黨雷夫（班·艾佛列克飾）與丹尼（喬許·哈奈特飾）一同加入美軍飛行隊伍，期間雷夫結識了軍中護士艾芙琳（凱特·貝琴薩飾）兩人墜入愛河。無奈才相處了幾天，雷夫便自告奮勇前往歐陸抵抗納粹，將艾芙琳托付給丹尼。不久，雷夫的座機在空戰中遭德軍擊落，艾芙琳聽見噩耗，幾乎失去活下去的勇氣，幸好有丹尼的陪伴與支持，兩人一同緬懷記憶中美好的雷夫，不知不覺，愛苗已在兩人之間悄悄滋長。

正當艾芙琳發覺自己懷了丹尼的骨肉，雷夫卻意外出現在她和丹尼駐紮的珍珠港。情同手足的好友反目成仇、三角關係緊繃到最高點之際，日軍在美軍猝不及防的情況下偷襲珍珠港。雷夫與丹尼放下私人恩怨，並肩為自由、正義而戰。一次反擊日本的戰事中，丹尼為了保護雷夫中槍身亡，臨終前將妻兒托付給雷夫。雷夫遂為艾芙琳的兒子取名丹尼，一輩子照顧他深愛的這對母子。

關於配樂

在Michael Bay邀請下，漢斯·季默（Hans Zimmer）接下替《珍珠港》配樂的重責大任。1957年9月12日生於德國法蘭克福的漢斯·季默，產量驚人，也獲獎無數。《珍珠港》除了浩大的戰爭場面，愛情也佔了相當的比重。因此，原聲帶運用了大量的鋼琴，刻畫亂世中小兒女的柔情。至於為陣亡戰士致意的音樂，則透過氣勢磅礡的交響樂，傳達強烈的愛國熱情，使人熱血沸騰。

There You'll Be

演唱：菲斯·希爾（Faith Hill）　　詞曲：黛安·華倫（Diane Warren）
OP：Warner/Chappell Music

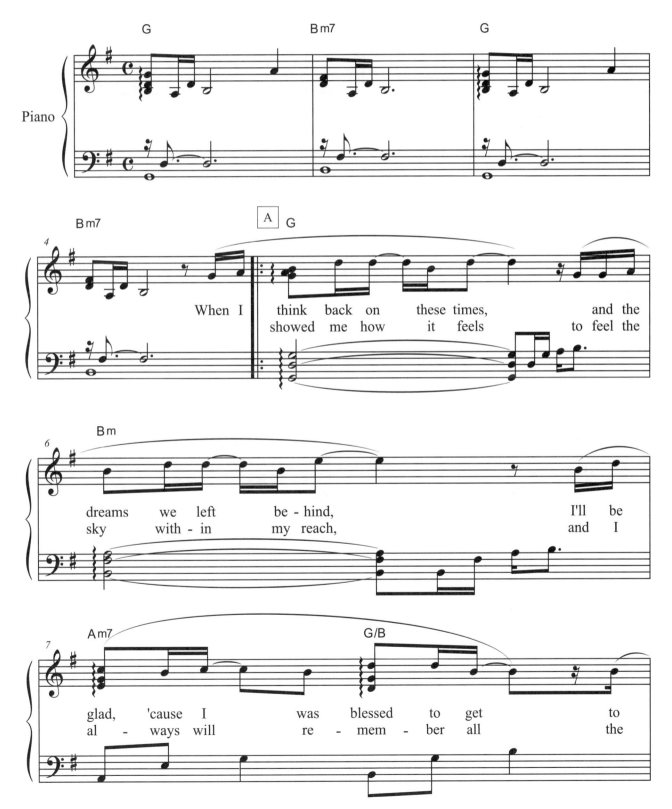

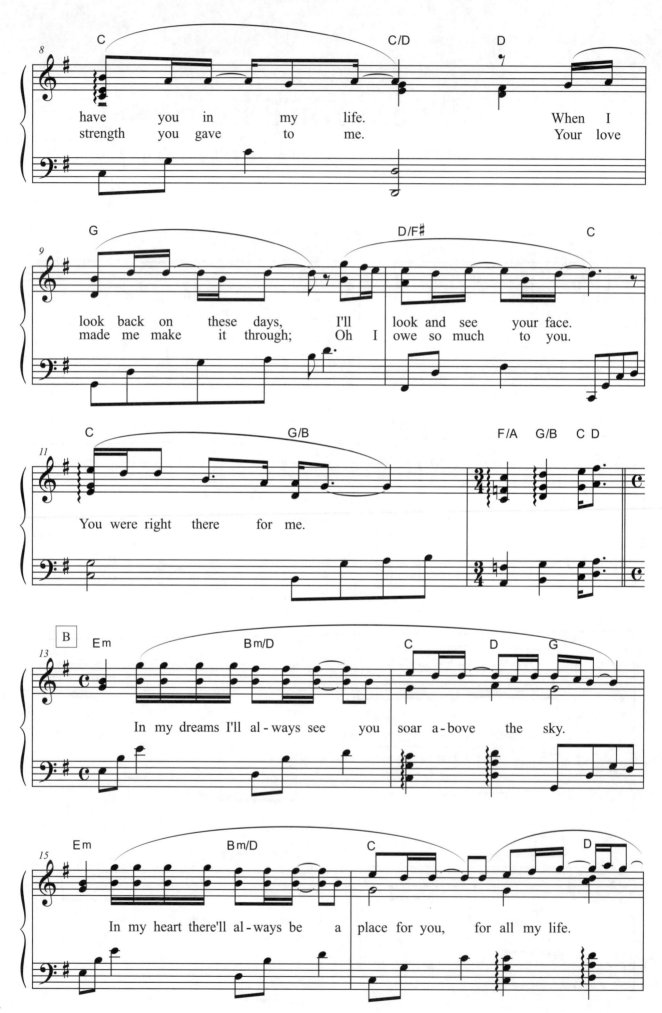

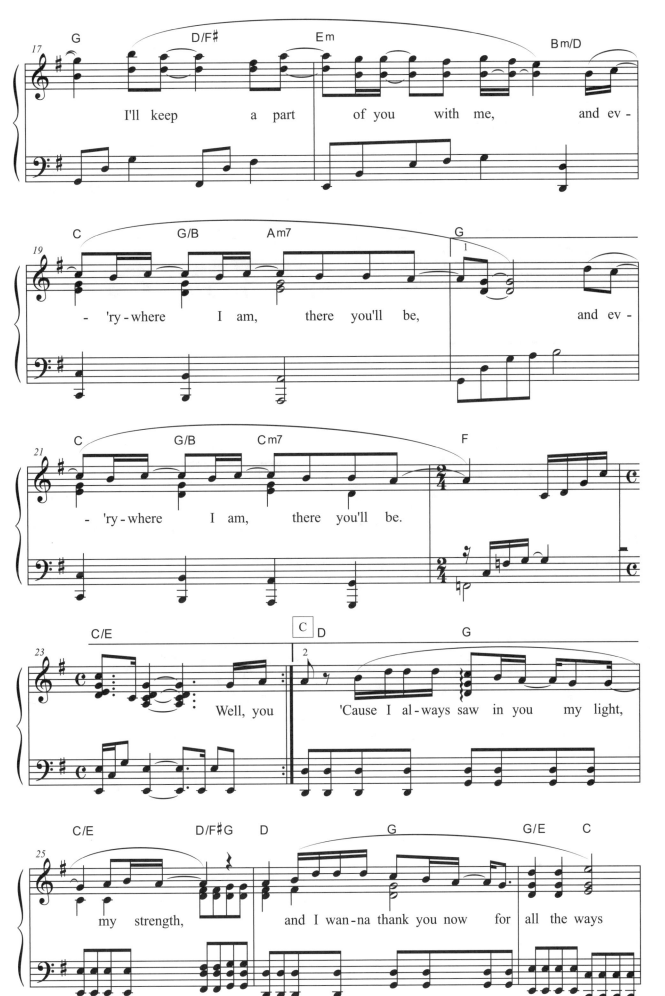

I'll keep a part of you with me, and ev-

-'ry-where I am, there you'll be, and ev-

-'ry-where I am, there you'll be.

Well, you

'Cause I al-ways saw in you my light,

my strength, and I wan-na thank you now for all the ways

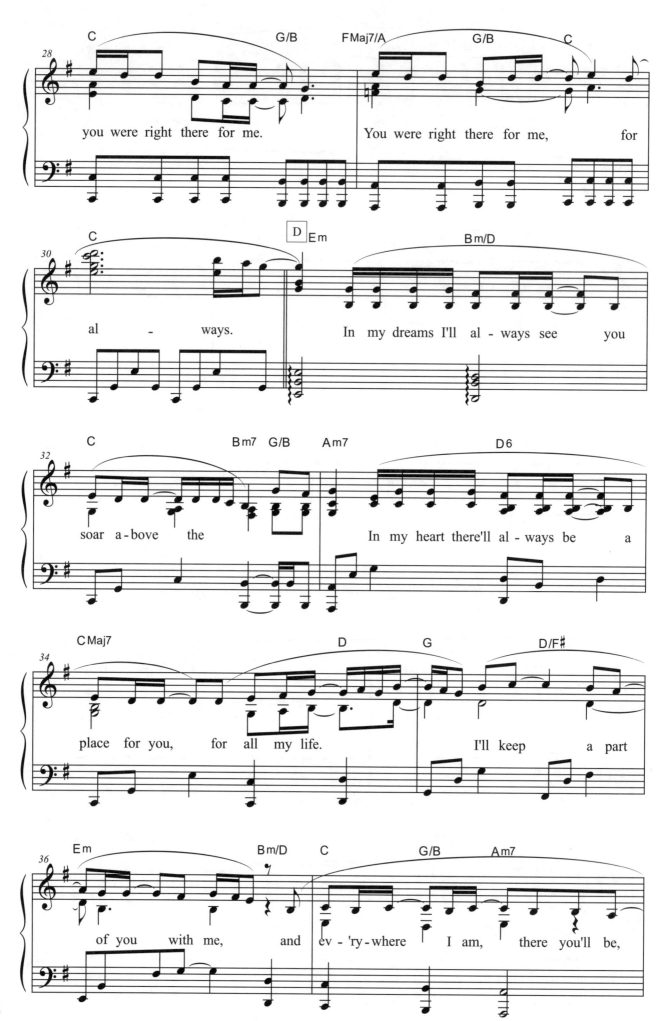

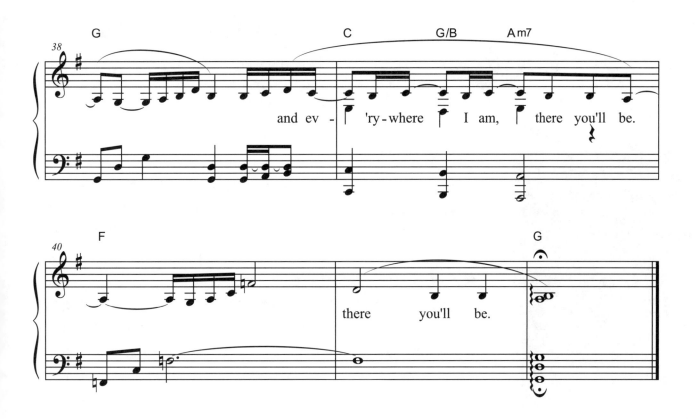

and ev - 'ry-where I am, there you'll be.

there you'll be.

15

《美麗人生》（1999）

這是個簡單的故事，述說起來卻不容易。

（約書亞）

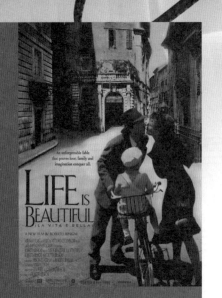

曲目賞析

這首〈美麗人生〉（La Vita e Bella），便是貫串整部《美麗人生》的主題音樂。三個升記號的A大調，乍看之下有些複雜，但由於音樂流速緩慢，彈奏起來不至於太過困難。

《美麗人生》另一首重要配樂，是奧芬·巴哈歌劇《霍夫曼的故事》裡的〈船歌〉二重唱，用於基多深情凝望朵拉的場景。〈La Vita e Bella〉呼應〈船歌〉意境，伴奏從頭到尾幾乎都用分解和弦，也用了許多琶音，如一葉小舟悠遊於水般流暢。

關於電影

《美麗人生》是義大利喜劇演員兼導演羅貝多·貝尼尼（Roberto Benigni）自編自導自演的一部黑色喜劇，榮獲1999年第71屆奧斯卡最佳外語片、最佳男主角、最佳音樂、最佳原創劇本及其他二十八項國際大獎。秉持義大利新寫實主義（neo-realism）的精神，貝尼尼的作品平實、深情而不做作，充滿了對人、對社會的關懷與熱情，賺取了無數觀眾的笑聲與淚水。

《美麗人生》描述二戰時期，樂觀幽默的猶太裔義大利青年基多愛上了美麗的女教師朵拉（由貝尼尼的太太Nicoletta Braschi飾演），儘管朵拉已有婚約，基多仍用盡各種手法令她驚喜，甚至在她的訂婚宴上當場搶婚。若干年後，兩人誕下一名可愛的兒子約書亞，基多也開了夢寐以求的書店。可惜好景不常，隨著戰況白熱化，有猶太血統的一家人被關進集中營。為了保護兒子幼小的心靈，基多善意地欺騙不懂德文的兒子，說一切不過是一場遊戲，要比賽誰有辦法熬過種種殘酷的考驗。

德軍投降前一晚，基多讓兒子躲進箱中，要他在美軍抵達之前不能出來，否則就輸了遊戲。基多回頭尋找朵拉時，不幸被德軍發現，慘死德軍槍下。臨死前一刻，基多仍不忘在兒子面前表現出快樂的一面，以免兒子遭受父親被殺的打擊。翌日，美軍抵達，猶不知父親已死、以為自己贏得遊戲的約書亞與母親重逢，跟著美軍坦克離開。直到多年以後，約書亞才明白父親對他的愛和苦心。

關於配樂

乍聞尼古拉·皮奧瓦尼（Nicola Piovani），你可能覺得陌生。但若聽見他的《美麗人生》（La vita e bella），你肯定會恍然大悟：「喔～原來是他！」

以《美麗人生》拿下生平第一座奧斯卡金像獎的皮奧瓦尼，畢業於米蘭音樂學院，是希臘作曲家Manos Hadjidakis的弟子，Lgor Stravinsky、Benjamin Britten、Leonard Bernstein、Ravel等大師，皆對他影響甚鉅。身兼鋼琴家、作曲家及管弦樂團指揮，他以紀錄片配樂起步，從《以父之名》開始，逐步成為義大利電影圈炙手可熱的音樂家。他觸角廣泛，舉凡獨立製片、劇情片、恐怖、驚悚片都有涉獵，隨後以鄔瑪舒嫚主演的藝術小品《湖畔迷情》吸引主流片廠的目光。

《美麗人生》配樂成功營造情節的意境，不管是基多向朵拉求愛的浪漫樂章，或集中營內藉著留聲機播放兩人定情的歌劇選曲，皆掌握得恰到好處，尤其基多被槍決前那段進行曲，俏皮中隱含深沈重擔，聽來令人回味無窮。有人說，皮奧瓦尼高超的造詣，直可媲美日前在千呼萬喚中來台表演的義大利國寶—《新天堂樂園》作曲者顏尼歐·莫利克奈（Ennio Monnicone）。

美麗人生

作曲：尼古拉‧皮奧瓦尼（Nicola Piovani）
OP：Virgin Music/Capitol Music Group

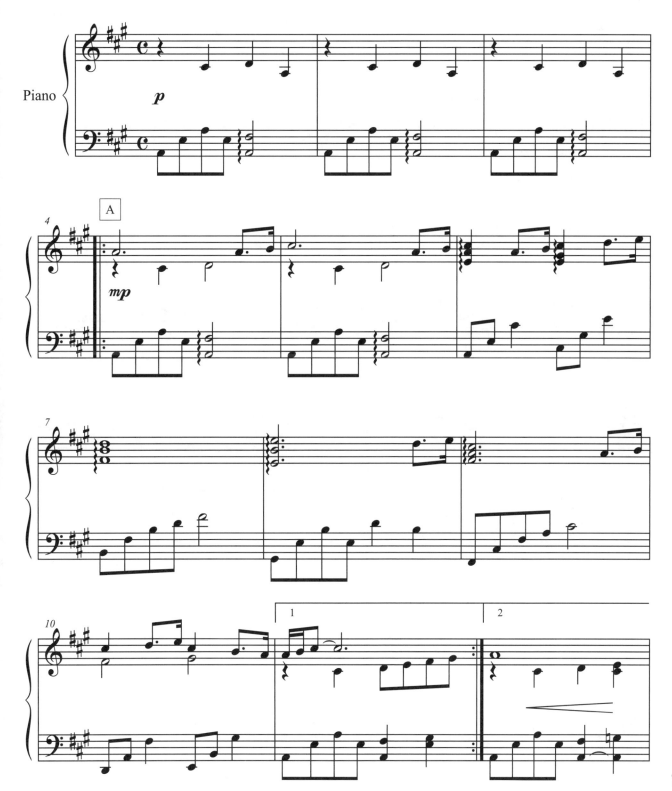

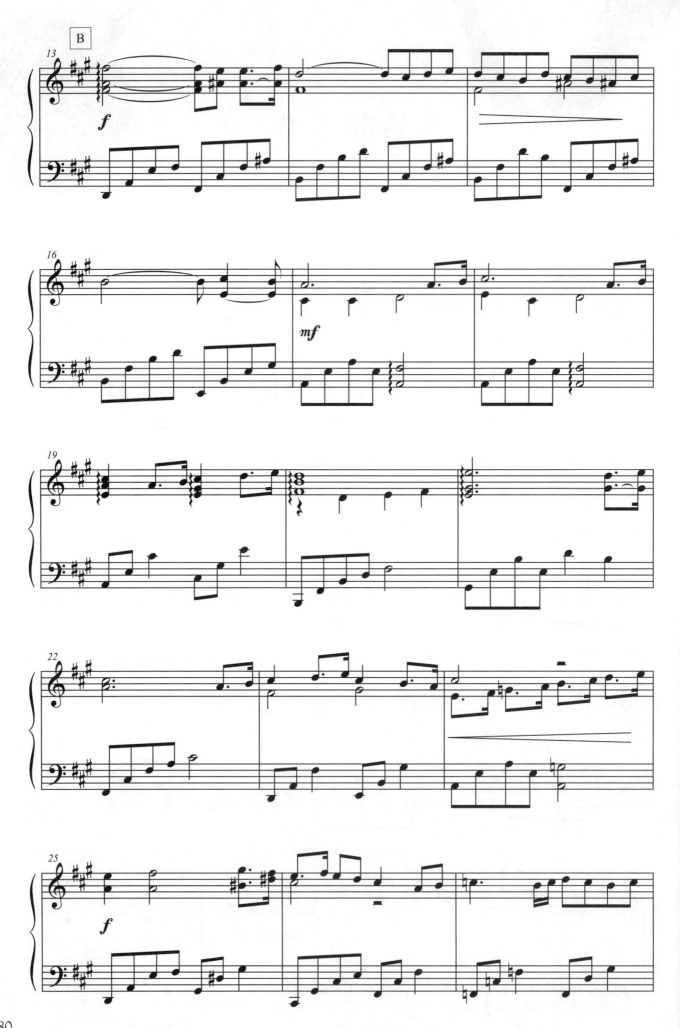

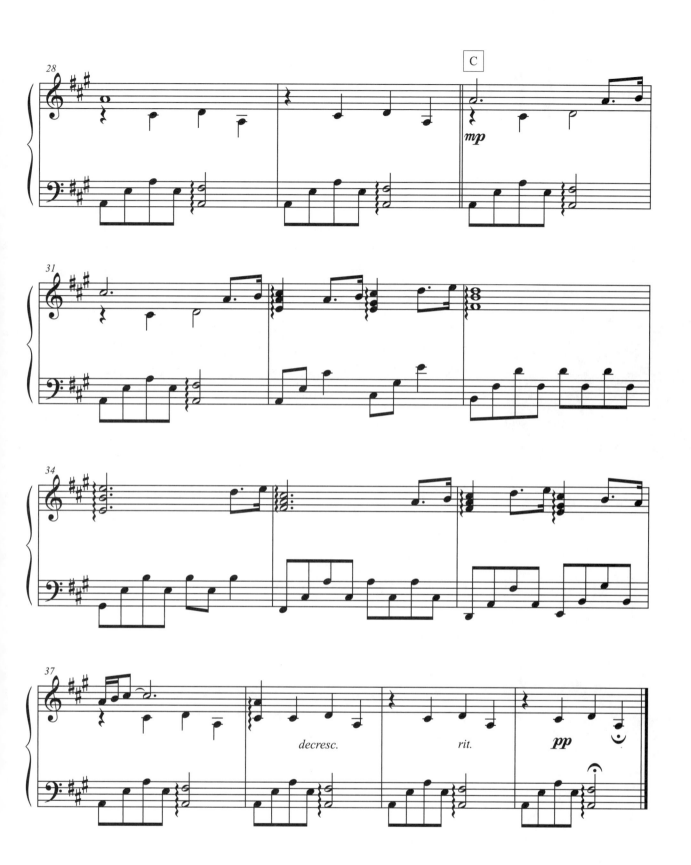

16

《英倫情人》（1996）

答應我，你會回來找我。（凱薩琳）

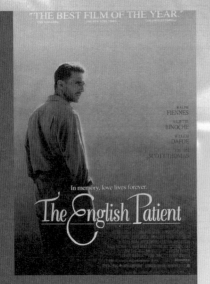

🎬 關於電影

《英倫情人》改編自僑居加拿大多倫多的作家麥可‧翁達傑（Michael Ondaatje）榮獲普立茲獎的同名小說。導演安東尼‧明格拉（Anthony Minghella）讀完原著後深受吸引，決定將它拍成電影。由於書中涉及大量戰爭及沙漠場景，影像要忠於原著實屬不易，一度遭許多人質疑。事實證明，《英倫情人》不僅敘事流暢，攝影、配樂及演員也具有相當水準，尤其開場時蒼茫無垠的沙漠遠景，營造出油畫般的壯闊氛圍，更是緊扣觀眾的心，難怪能勇奪金球獎最佳影片、最佳電影配樂，並囊括奧斯卡金像獎12項大獎入圍。

《英倫情人》的故事，展開於命運多舛的護士漢娜與面目全非的英國病患的相遇，透過病患的回憶，追溯出一段匈牙利貴族艾莫西與英國貴婦凱瑟琳的出軌愛情。艾莫西為愛背叛好友傑夫（凱薩琳的丈夫），凱瑟琳也傷害了深愛她的丈夫，導致傑夫情緒失控，撞毀了與凱瑟琳共乘的小飛機，傑夫當場身亡，凱瑟琳也身受重傷。艾莫西將凱瑟琳安排在一處隱密山洞，隻身向外求援。為了換取飛機，他不惜向敵軍出賣重要情報，結果凱瑟琳還是沒能等到艾莫西回來，孤單地撒手人寰。載著凱瑟琳的屍體，艾莫西駕著英國戰機橫跨撒哈拉沙漠，遭到德軍擊落，重傷失憶。人們不知他的來歷，只好稱他為「English Patient」，也正是這部電影的名字。

🎬 關於配樂

本書選錄的《英倫情人》配樂，是影后茱麗葉‧畢諾許飾演的護士漢娜帶著滿身繃帶的艾莫西來到修道院療傷時，穿過蛛網滿布的廢墟，在一台沾滿灰塵、殘破不堪的斷腿鋼琴上彈出的旋律。只聽漢娜掀起琴蓋，輕輕彈奏起一首悠揚小品，簡約而純淨的音符，抒發了遺世而獨立的滄桑，卻也帶來硝煙四起的亂世中難得的寧靜。

這首令無數觀眾印象深刻的曲調，便是巴哈《郭德堡變奏曲》中的第一首〈歌曲〉（Aria）。

《郭德堡變奏曲》之所以能撫慰人心，乃因它創作的動機，原本即是為了安眠紓壓。作品完成於1731年，據說是巴哈受學生郭德堡（Johann Theophil Goldberg）所託，為治療凱沙林克伯爵（Hermann Karl von Kyserlingk）的失眠症而寫。凱沙林克伯爵是俄羅斯派駐在德勒斯登宮廷的使臣，雅好音樂。巴哈替他治好失眠症後，他不僅賞賜了滿滿一大杯的金幣，還替巴哈牽線，讓巴哈晉升為德勒斯登宮廷御用作曲家。

🎬 曲目賞析

《郭德堡變奏曲》由32（據說來自2的五次方）個段落構成：開頭、結尾皆為〈歌曲〉（Aria），唱完開頭的主題，便以其32個和聲低音作為變奏基礎，每3個變奏為一組，共分10組、30次變奏，最後再重複一次主題。《英倫情人》引用的段落，堪稱《郭德堡變奏曲》精華所在，用數字低音將32段精華概括其中，堪稱整部作品的總綱。

本曲樸實中藏玄機，低音要清晰、厚實，延音須飽滿不可偷拍。建議先熟練旋律，再加入巴洛克音樂珠圓玉潤的裝飾音。音色細膩之餘，情緒亦不能太過。

郭德堡變奏曲：Aria

作曲：巴哈（Johann Sebastian Bach）

84

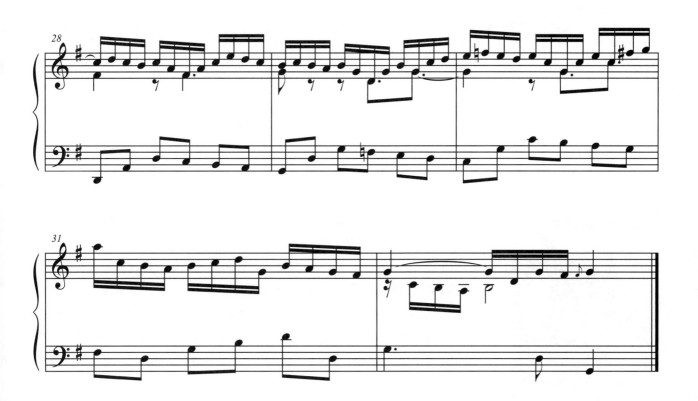

17 《修女也瘋狂》（1992）

即使海洋再深、山巒再高，也不能叫我與神隔絕。
（〈I'll Follow Him〉歌詞）

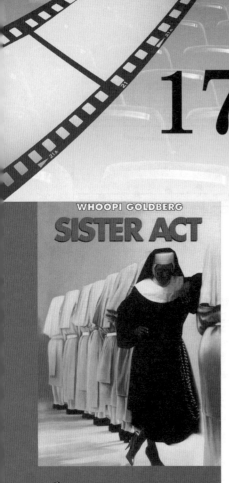

WHOOPI GOLDBERG
SISTER ACT

曲目賞析

馬克·沙伊曼將1963年冠軍金曲〈I Will Follow Him〉改頭換面，由戈柏在劇中跨界獻聲，打破了福音與流行音樂的界線。

歌曲結構十分簡單，編曲也不複雜，惟先後移調兩次，先從B♭移至B，再升至C。其中以五個升記號的B大調最需要練習。進入B部分時速度丕變，從溫柔似水的聖詩風進入快節奏，要營造出明顯對比。C部分在原曲中是即興獨唱（歌詞括弧處）與詩班和聲相呼應，可嘗試給予不同的音色。

關於電影

《修女也瘋狂》由《熱舞十七》、《三個奶爸一個娃》導演艾米爾·阿多里諾（Emile Ardolino）掌鏡，黑人女星琥碧·戈柏（Whoopi Goldberg）獨挑大樑，締造了全美一億四千萬、全球逾兩億美金的驚人佳績，為全美年度票房排行榜第六名。1990年甫以《第六感生死戀》勇奪奧斯卡最佳女配角的戈柏，可謂以此片躍升演藝事業顛峰，也成為最受歡迎的奧斯卡頒獎典禮主持人。

戈柏飾演的女主角狄樂絲（Deloris Van Cartier），原是「月光夜總會」駐唱歌手，與夜總會老闆一黑道大哥文森過從甚密。某天駐唱結束，她意外目睹文森指使手下殺人的過程。為了逃避殺手狙擊，她接受聯邦政府的「證人保護計劃」，躲進聖·凱薩琳修道院。

活潑好動的狄樂絲，受不了修道院的死氣沉沉，總是不按牌理出牌，搞得雞飛狗跳。院長知道她愛唱歌跳舞，讓她擔任唱詩班指揮。一反傳統詩班的嚴肅，狄樂絲在聖詩中加入藍調、爵士和流行等元素，大受好評，連教宗也要求來聆聽。狄樂絲受到肯定，行事更為高調，率領修女們上街打掃、畫壁畫、大肆宣傳，吸引了大批媒體採訪，她的下落也因此曝光。教皇造訪前夕，狄樂絲被文森手下抓回夜總會，文森命令殺她滅口，手下卻以為她是修女，殺死她恐怕會遭天主懲罰而遲遲不敢動手。正當文森準備親自料理狄樂絲，警長與眾修女及時趕到，救下狄樂絲並逮捕文森。音樂會如期舉行，教皇甚為滿意，演出成功的狄樂絲與教皇合影，一償成名夙願。

關於配樂

《修女也瘋狂》配樂人馬克·沙伊曼（Marc Shaiman），曾四度榮獲奧斯卡最佳電影歌曲及原創音樂提名。沙伊曼曾與貝蒂·米勒（Bette Midler）、芭芭拉·史翠珊（Barbra Streisand）、蘿倫·希爾（Lauryn Hill）合作，其中為米勒創作的〈Wind Beneath My Wings〉、〈From A Distance〉以及2003年音樂劇《洗髮精》，皆獲葛萊美獎肯定。為比利·克里斯托主持的奧斯卡頒獎典禮組曲，也曾得艾美獎殊榮。

《修女也瘋狂》先後被改編成「倫敦版」和「台灣版」音樂劇。倫敦版由戈柏出任製作人，八次贏得奧斯卡獎的作曲家亞倫·曼肯（Alan Menken）創作音樂。台灣版則由「果陀劇場」導演梁志民與蔡琴攜手，推出歌舞喜劇《跑路天使》。蔡琴在劇中演唱已逝音樂家梁弘志作品〈讀你〉。梁弘志的〈讀你〉、〈愛〉原是寫給教會的詩歌，卻意外成為流行歌曲。《跑路天使》亦選用王菲名曲〈我願意〉，最早是獻給上帝的歌曲，日後也化身為眾口傳唱的情歌。

I Will Follow Him

演唱：Little Peggy March 　作詞：Arthur Altman、Norman Gimble
作曲：Paul Mauriat、Franck Pourcel、Raymond Lefevre　改編：Marc Shaiman
OP：Universal Music Publishing Ltd.

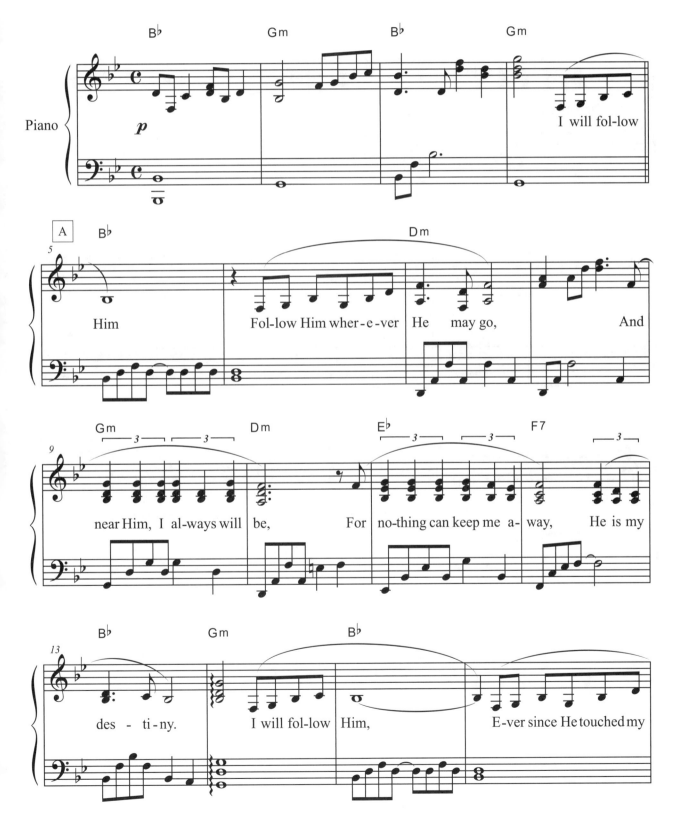

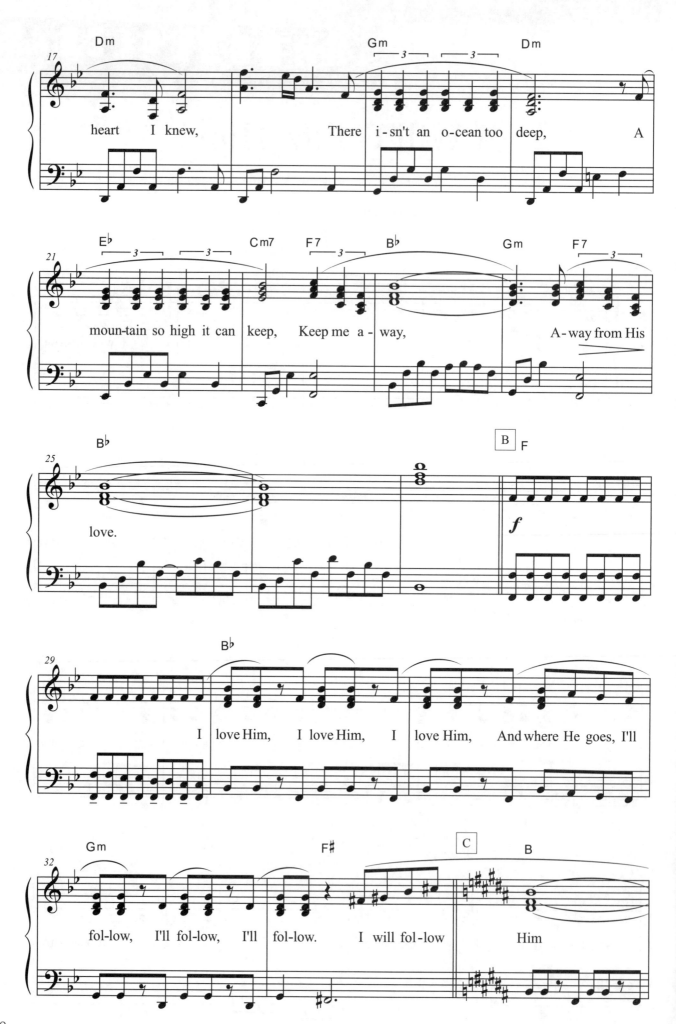

88

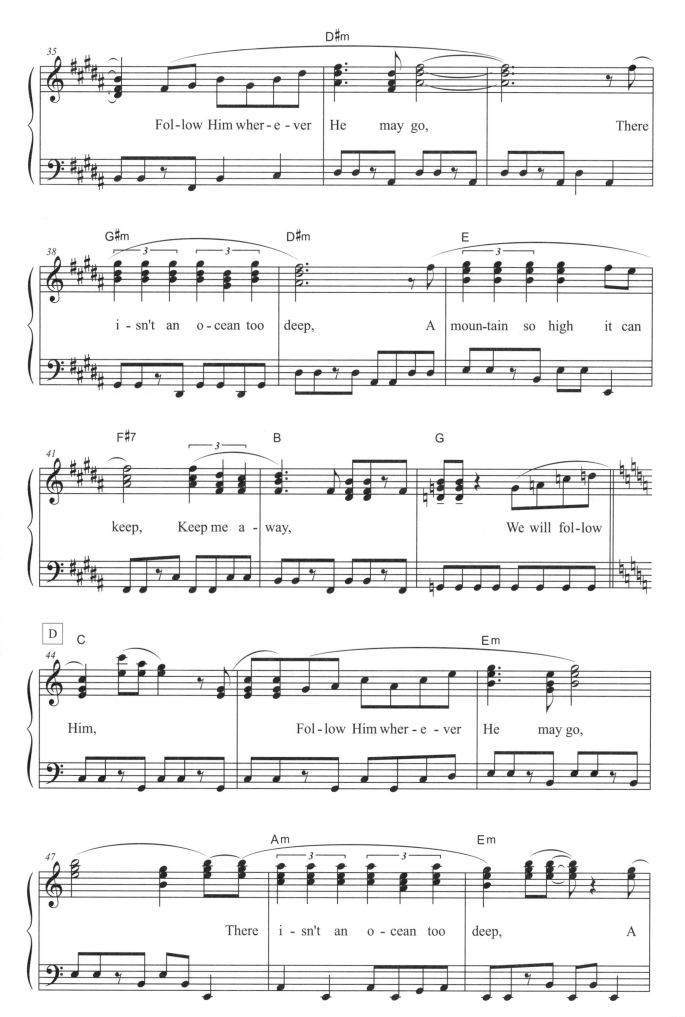

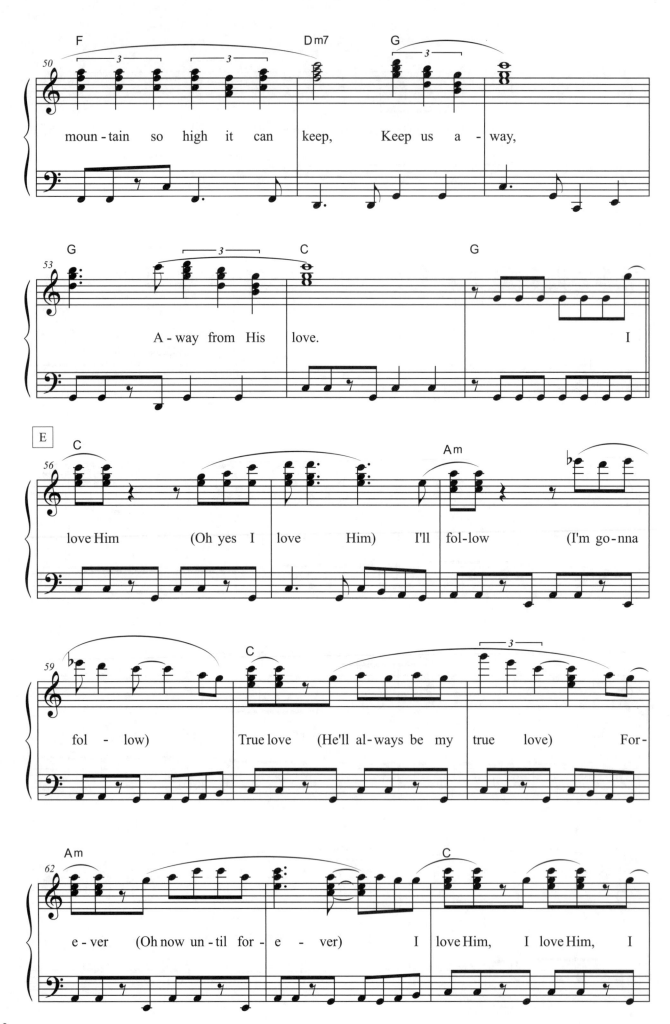

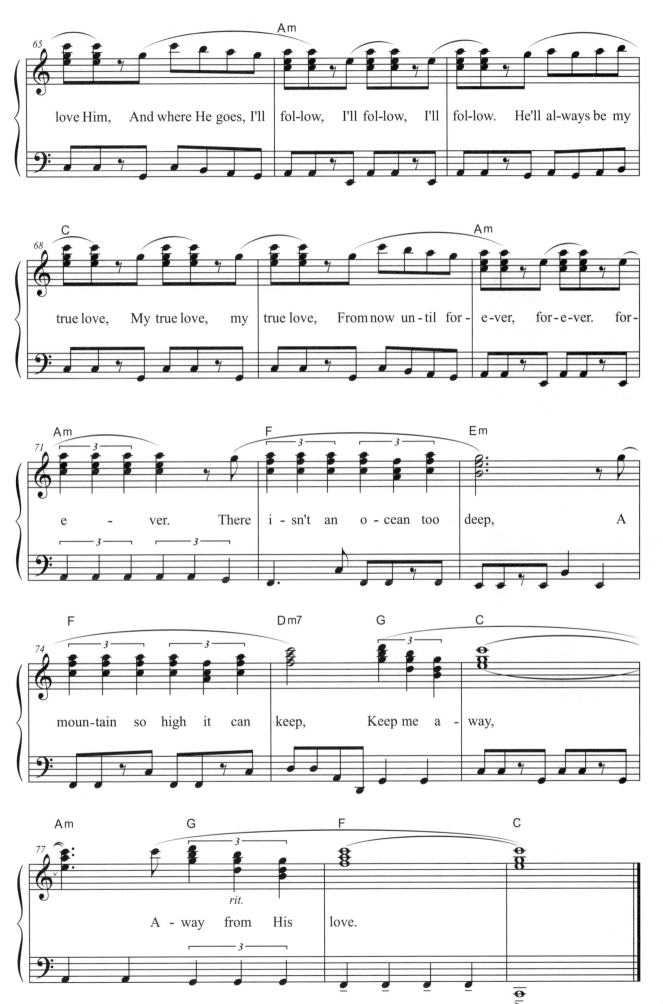

18 《海上鋼琴師》（1998）

琴鍵有始有終，不多不少88個。它們並非無限，無限的是你——你能在鍵盤上表現的音樂，才是無限。（1900）

曲目賞析

電影中最溫柔動人的〈Playing Love〉，是男主角1900透過船艙的玻璃櫥窗瞥見心儀的少女時，情不自禁傾瀉而出的美麗樂章，時而滿腔激情、時而纖細敏感，象徵著1900對愛情又新鮮、又期待、又怕受傷害的複雜心態。

原曲由D大調轉入E大調，涉及四個升記號，本書將調性改為較易彈奏的C轉D。旋律的觸鍵須如情歌悠唱，左手的分解和弦使用了較開放的音域，應善用踏板及指法技巧做出連貫的樂句。

關於電影

這部電影裡不斷透露「精神不死，只要有好故事和聽眾。」執導過賺人熱淚的《新天堂樂園》（Nuovo Cinema Paradiso），義大利導演Giuseppe Tornatore再度出手，用改編自義大利小說名家 Alessandro Baricco 的獨白劇、充滿美好音樂及人生哲理的《海上鋼琴師》，撼動全球無數觀眾的心。

《海上鋼琴師》描述蒸氣船維吉尼亞號上，技師丹尼撿到一名棄嬰，好心地將孩子養大，取名為1900。一次意外中，丹尼不幸喪命，1900無處可去，只得留在船上、苟延殘喘地求生。

若干年後的某一天夜晚，船上忽然傳來悅耳琴音，聽見的人都深深陶醉。循聲找去，彈琴的竟是無師自通的1900！人們驚豔於他的才華，爭相上船聽他演奏，有人邀他錄製專輯，也有人找他辦演奏會。面對上岸與否的抉擇，1900說：「我在這艘船上出生…這裏有著希望，能在有限的鋼琴上奏出歡欣。我習慣了這種生活。陸地對我來說是一艘太大的船，太漂亮的女人、太長的旅程、太濃烈的香水、無從著手的音樂。我寧願捨棄生命，也無法走下這艘船。畢竟我從沒有為任何人存在過。」

即使城市裡有令他怦然心動的美麗少女、即便好友告誡他廢棄的船隻終將被炸毀，1900仍選擇與此生僅有的歸宿維吉尼亞號生死與共。故事的末了，1900便堅持著這樣的意志，殉船於大海之中…。

關於配樂

義大利國寶級配樂大師顏尼歐‧莫利柯奈（Ennio Morricone）自1960年代至今，已譜出逾500部影視配樂，各種風格及樂器，從民謠、古典、即興、電子樂到人聲，都在他巧妙的運用下，揮灑出豐盈的色彩與空間感。無論《新天堂樂園》或《海上鋼琴師》，皆為電影音樂愛好者讚不絕口的珍藏經典。

莫利柯奈耀眼的成就，使他獲頒五座英國影藝學會獎、六座義大利音樂獎、兩座金球獎、一座葛萊美獎、威尼斯影展終身成就金獅獎，以及奧斯卡終身成就獎。五次提名奧斯卡、五次槓龜的莫利柯奈，以78歲高齡獲頒奧斯卡終生成就獎時，主辦單位特地請來主演多部義大利西部片的克林伊斯威特負責頒獎，並擔任莫利柯奈的現場翻譯。莫利克奈笑稱：「我很榮幸接受這份榮耀。提名那麼多次都落空，我還以為他們要跳過我了！」

儘管從未正式拿下奧斯卡最佳電影配樂，知名大提琴家馬友友在與莫利柯奈合作《馬友友的電影琴緣》時，仍不禁當面推崇莫利柯奈：「對我來說，你就是最偉大的音樂家！」

Playing Love

作曲：顏尼歐‧莫利柯奈（Ennio Morricone）

OP：Sony/Atv Tunes Llc　SP：Sony Music Publishing (Pte) Ltd. Taiwan Branch

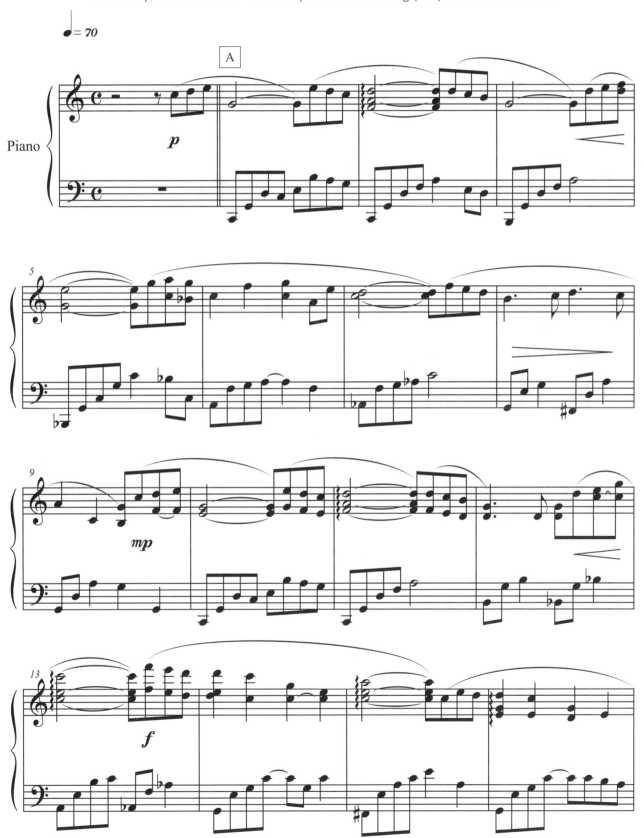

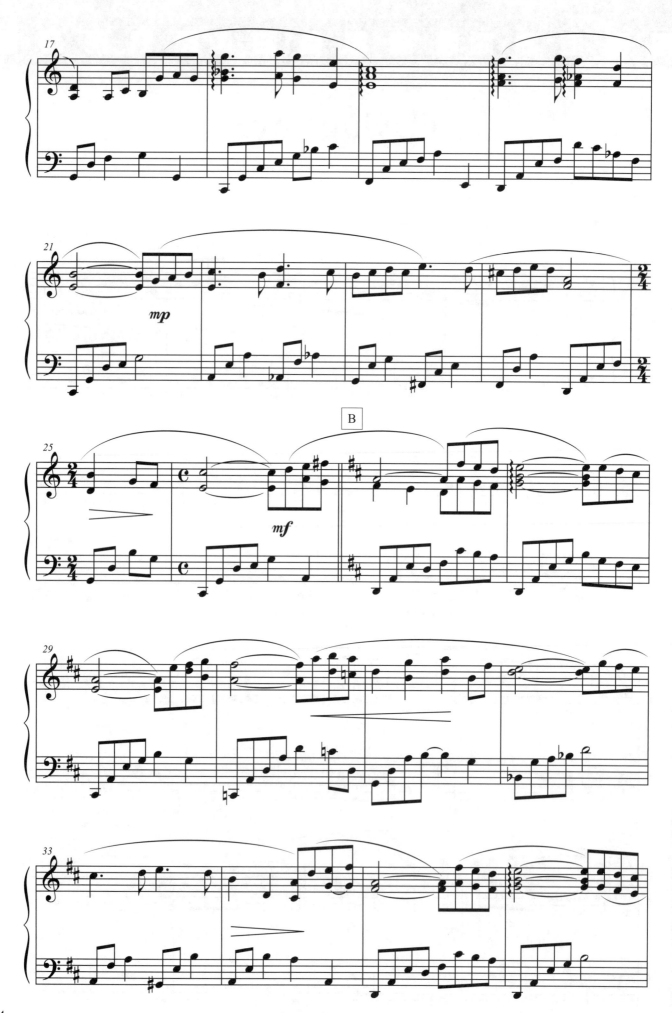

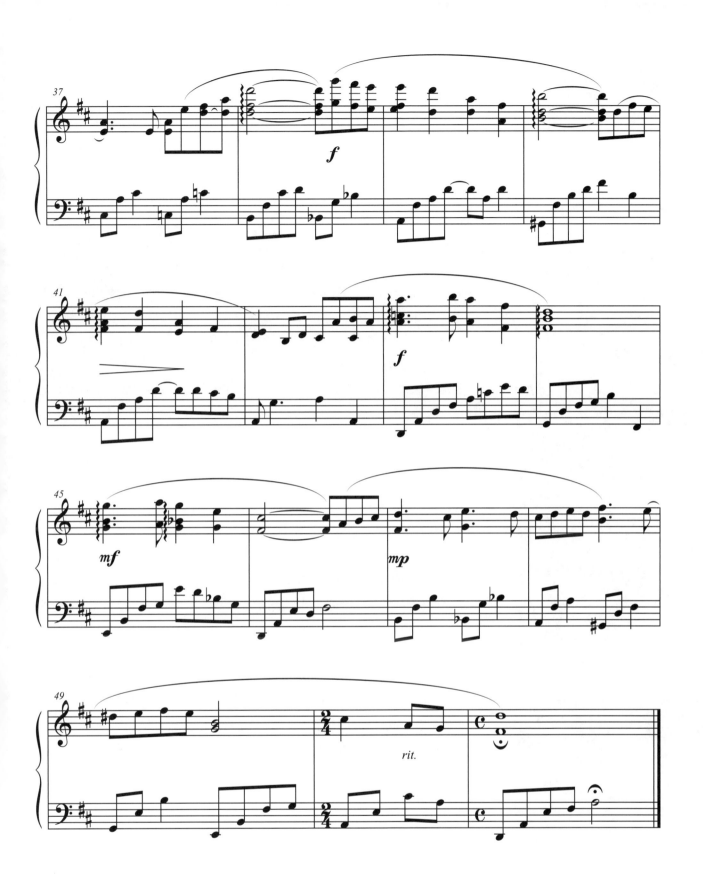

《真善美》（1965）

這些牆不是讓你將問題阻絕在外，
你必須面對它們，活出你該活的人生。

（修道院長）

🎥 關於電影

若你看過《芝加哥》、《紅磨坊》或電影版的《歌劇魅影》，就會知道「歌舞劇」（musical）也是好萊塢重要電影類型之一。影史上最具代表性也最賣座的一部歌舞劇，非茱莉·安德魯斯（Julie Andrews）主演、獲得奧斯卡十項提名和五項大獎的《真善美》莫屬。

《真善美》改編自修女瑪麗亞1949年的真人真事傳記《The Story of The Trapp Family Singers》，先被改編成百老匯歌舞劇，然後又拍成電影。拍攝地點奧地利薩爾茲堡因此片加持，一躍而成著名觀光景點。電影公司原擬聘請百老匯女王瑪莉·馬丁（Mary Martin）擔綱演出，但她當時年屆五十，與方當韶齡的瑪麗亞形象不太相符，於是改請1964年以迪士尼《歡樂滿人間》（Mary Poppins）摘下奧斯卡后冠的茱莉安德魯絲。她清純的外貌與嘹亮的歌喉，演活了對人、對音樂充滿熱情的瑪麗亞。

《真善美》描述不喜受束縛的實習修女瑪麗亞，被院長派去喪妻的海軍上校崔普家，擔任七名子女的家教，長女麗莎16歲，么女葛莉泰才5歲。身兼母職的上校，只會以軍事化方式教育孩子，直到瑪麗亞來臨，家中氛圍才獲得改變。瑪麗亞教孩子們唱歌、演戲，用窗簾做衣服。上校一度看不慣瑪麗亞的行為，但在溫暖的音樂聲中，他的心也跟著融化，對愛情的渴望，亦從將和他步入禮堂的女伯爵轉到了瑪麗亞身上。

意識到自己和上校的關係陷入曖昧，瑪麗亞慌張地逃回修道院，打算剃度成為真正的修女來躲避現實。善解人意的院長洞察她的心意，對她唱出「攀越每座山嶺」（Climb Every Mountain），鼓勵她勇敢面對真愛。瑪麗亞這才鼓起勇氣，回到思念她的上校與孩子們身邊，與上校共結連理。

可惜幸福的日子沒過多久，奧地利便遭德國佔領。納粹積極說服上校加入，愛國的上校卻不肯妥協。為了保護家人安全，上校委託好友麥斯精心安排，在一場音樂比賽結束後潛逃出境。透過麗莎前男友、修道院修女的掩護，上校一家成功躲過納粹的搜索，攀上象徵自由的阿爾卑斯山。

🎬 關於配樂

《真善美》膾炙人口的歌曲，是由百老匯黃金拍檔理察·羅傑斯（Richard Rogers）和奧斯卡·漢默斯坦（Oscar Hammerstein II）攜手完成。製作單位本打算延用原作者瑪麗亞家族合唱團經常表演的歌曲，這對音樂搭檔只需要再加幾首串場，不料卻遭到羅傑斯與漢默斯坦的拒絕。他倆認為：「要嘛就全用家族合唱團的歌，要嘛就整個重新譜寫。」製作人考慮一陣，採納了他倆的建議。直至今日，《真善美》許多歌曲仍在全球大街小巷傳唱，美妙的音符和歌詞，記錄了無數人生命中關於電影和音樂的美好記憶。

📋 曲目賞析

《真善美》經典歌曲眾多，〈Climb Every Mountain〉或許不是最出色的，但它激勵人心的歌詞，在瑪麗亞怯於面對愛情時，賦予她堅定的信念，也在上校一家脫離險境時，預告了新生活、新希望。歌詞大意如下：「攀越每座山嶺，看盡高山低谷，踏遍每條小徑，走過你熟悉的每條路。攀越每座山嶺，上溯每條溪流，追隨每道彩虹，直到你找到夢想。夢想需要你付出一切的愛，以及生命中的每一天。」

A、B段沒有升降記號，難度不高，但要營造出有如爬山般逐漸攀升的情感層次。

Climb Every Mountain

詞曲：Richard Rodgers、Oscar Hammerstein II
OP：Sony BMG Music Entertainment

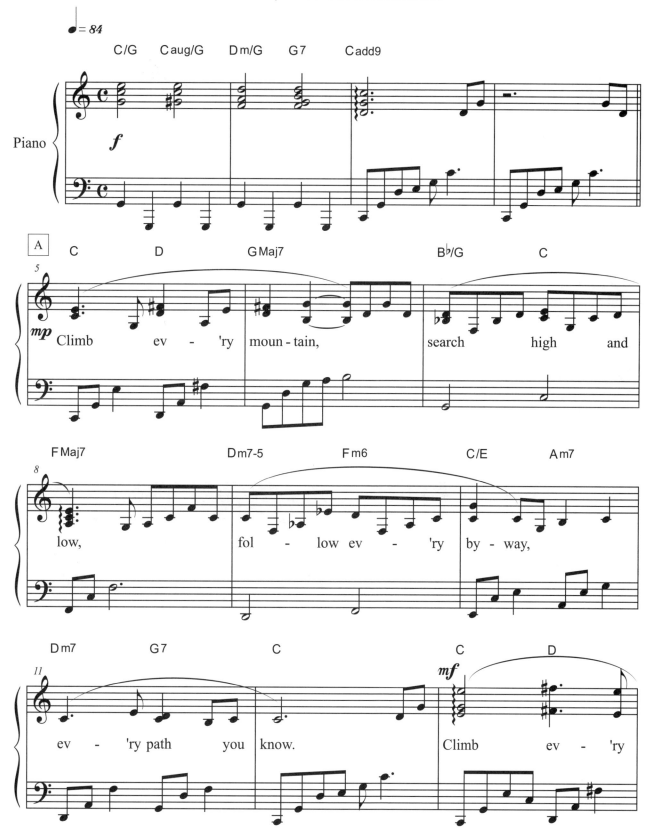

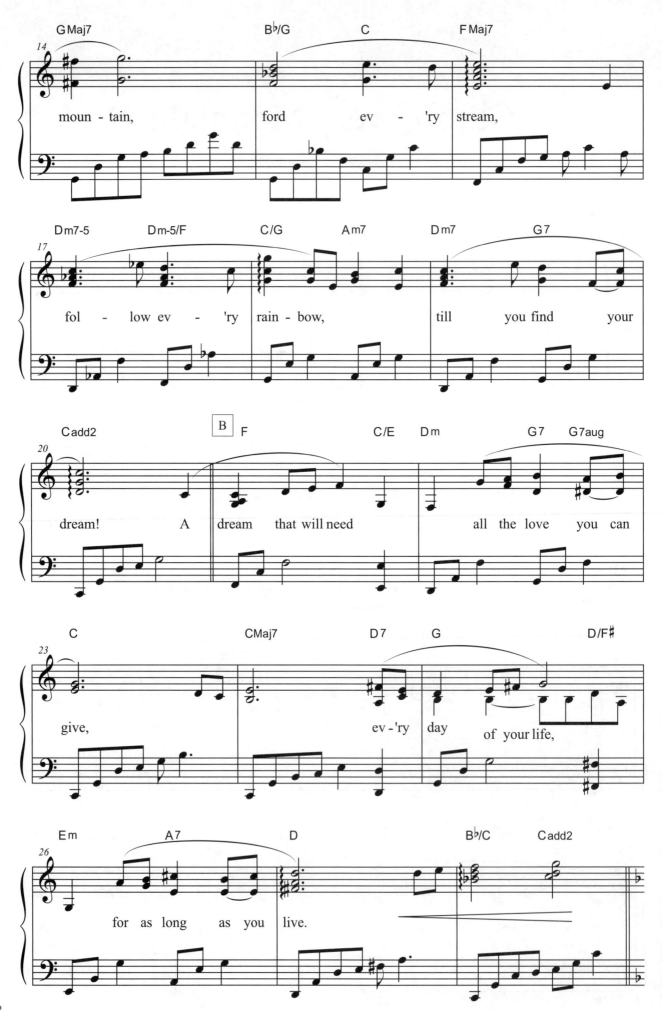

98

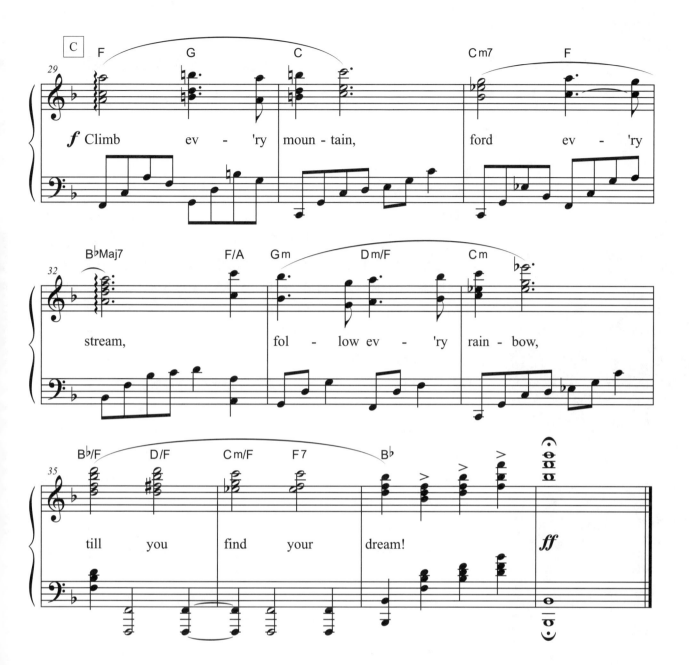

20

《神話》（2005）

這靈藥能保住大王的命，就能保住麗妃的命。
（蒙毅）

 關於電影

《神話》由香港才子導演唐季禮掌鏡，動作巨星成龍、實力派影帝梁家輝與韓國第一美女金喜善主演。情節描述秦國大將軍蒙毅（成龍飾）護送朝鮮公主玉漱（金喜善飾）歸嫁秦王途中遇襲與和親隊伍失散。兩人流亡途中相依為命，漸生情愫。玉漱成為大秦麗妃，為了保全民族大義痛苦地活著，只有在見到蒙毅的時刻，她臉上才會露出笑容。秦王病危之際，蒙毅為救麗妃免於殉葬，捨命搶回被叛軍攔截的長生不老藥。麗妃不知蒙毅已為自己犧牲，服下長生不老藥，癡心等候愛人歸來。

蒙毅和玉漱的故事，不斷在現代考古學家Jackie（成龍飾）夢中湧現。恰巧在考古旅程中，Jackie與好友William（梁家輝飾）發現了秦王墓穴中漂浮隕石的秘密，也見到了夢中美女麗妃！可惜等待了千年的愛戀，並未套用好萊塢無論如何總有圓滿結局的公式。知悉Jackie並非自己朝夕盼望的蒙毅，麗妃選擇與被毀壞的秦王墓穴玉石俱焚。William也因一時失心出賣了Jackie，愧疚之餘，以死償過。

《神話》耗資兩千萬美元，揉合了玄幻、武俠、東方風情與淒美愛戀等元素，在坎城影展上映時即風靡不少專業影評及觀眾。為了達到唐季禮要求的效果，成龍史無前例地嘗試了不少新動作，包括騎馬、游泳等。儘管沒有令人驚心動魄的特效或出人意表的故事，卻在平實敘事中透出深切的情感，畫面的蒼茫壯闊，以及金喜善在險峻的山崖上為成龍獻跳的那段優美孔雀舞，皆令人低迴不已。時隔五年，《神話》打破時空界線的武俠戀愛故事，又被加油添醬一番、重新搬上電視螢幕，陣容包括胡歌、張世、白冰等。胡歌飾演攝影師易小川，在偶然的機會中得到具有神秘力量的玉佩和秦朝寶盒，兩者間起了劇烈反應，將小川帶回2000年前的秦朝，結交了項羽、劉邦等歷史人物，還當上大將軍（蒙毅），與秦國王妃玉漱展開一段刻骨銘心的愛情故事。

關於配樂

《神話》電影原聲帶由知名創作才子王宗祥（Nathan Wang）、Gary Chase攜手創作磅礡的演奏曲，選用25名弦樂手加上10名管樂手共組交響樂團，營造出媲美《神鬼戰士》的史詩氣勢以及《鐵達尼號》的浪漫悲戚。不僅如此，《神話》亦延攬韓國知名音樂人崔浚榮（Choi Joon Young）譜寫哀怨優美的主題曲〈美麗的神話〉，並分別錄製了劇中男女主角成龍、金喜善的深情對唱版，還有歌手孫楠、韓紅的專業演繹版。後來《神話》翻拍成電視劇，主要演員胡歌、白冰也連袂演唱了這首〈美麗的神話〉。

 曲目賞析

成龍、金喜善的版本。原曲是四個降記號的F小調，為了彈奏方便，簡化為僅一個升記號的E小調。技巧不難，但需要濃濃的感情。

錄製過不少唱片的成龍，獨特的轉音和顫音，將歌曲的古典韻味發揮到極至。飾演韓國公主的金喜善，則用母語詮釋副歌，略帶沙啞的嗓音，令聽者耳目一新。

金喜善演唱的韓文歌詞翻譯如下：「緊握住我的手、閉上雙眼，回想我們相愛的日子；愛得太深，使我們更痛苦，因我們連『愛你』也不能說。」

100

美麗的神話

演唱：成龍、金喜善　詞曲：崔浚榮（Choi Joon Young）
OP：Warner/Chappell Music Korea Inc.　SP：Warner/Chappell Music Taiwan Ltd.

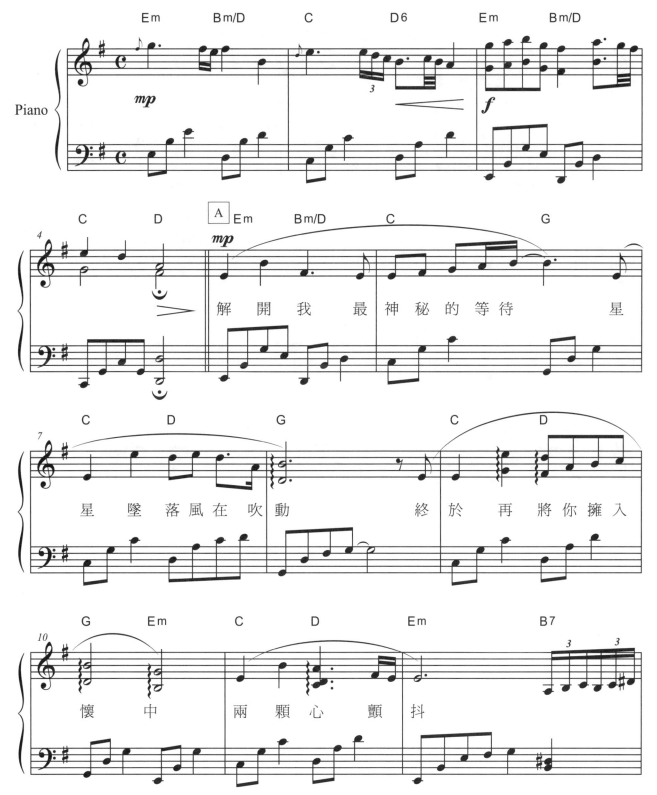

解開我 最神秘的等待 星
星墜落風在吹動 終於 再將你擁入
懷中 兩顆心顫抖

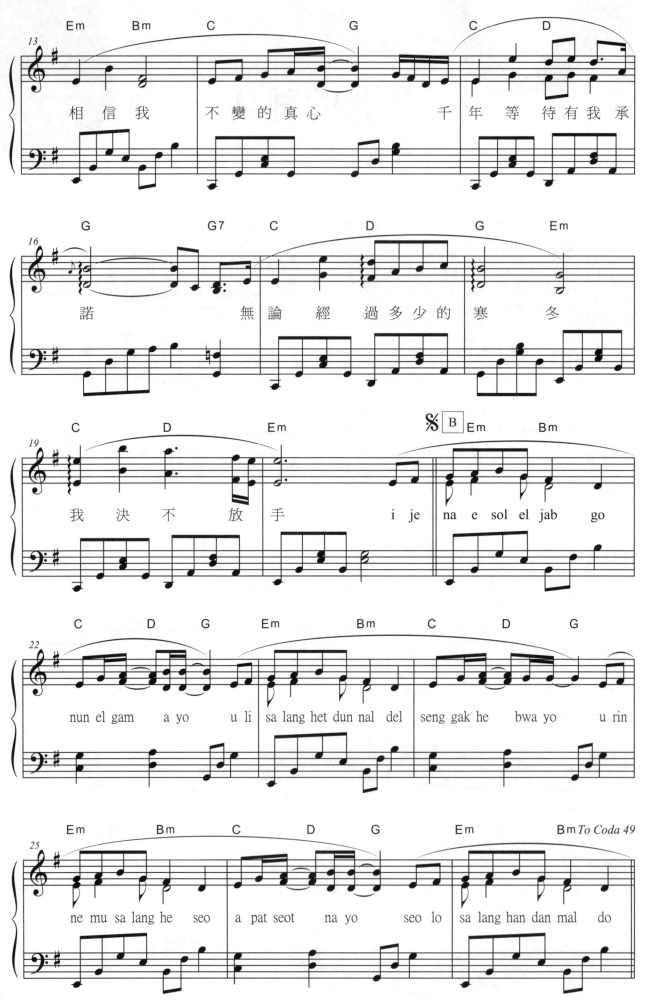

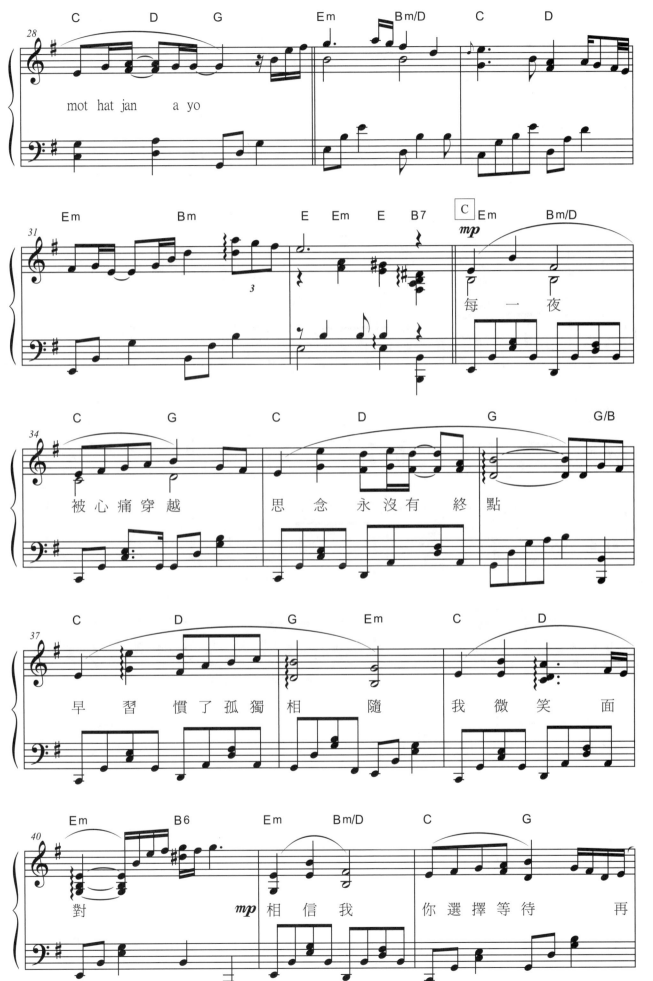

mot hat jan a yo

每一夜

被心痛穿越　思念永沒有終點

早習慣了孤獨相隨　我微笑面

對　相信我　你選擇等待　再

103

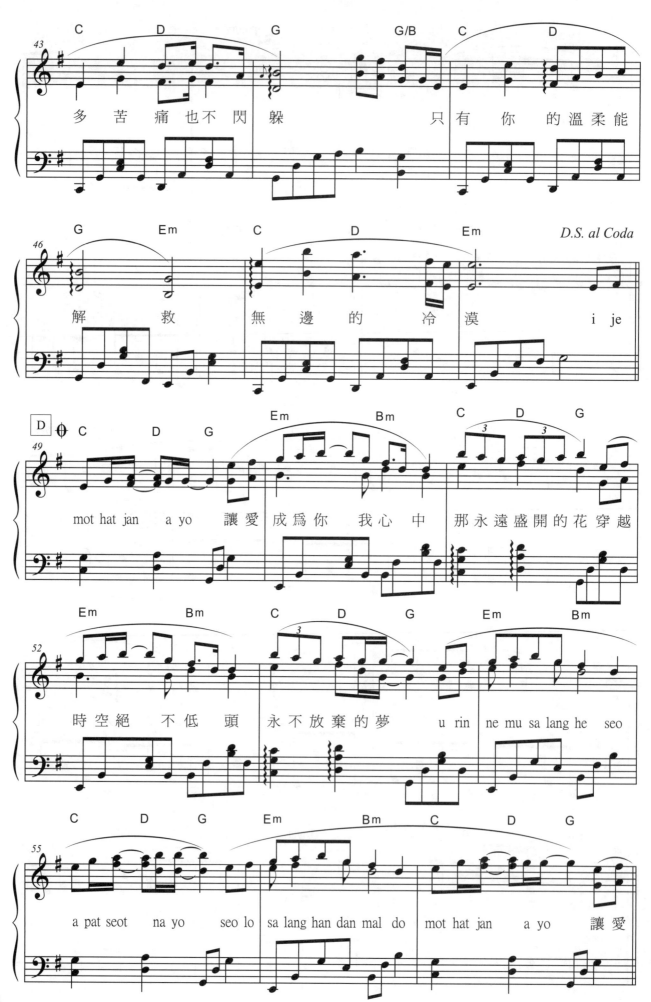

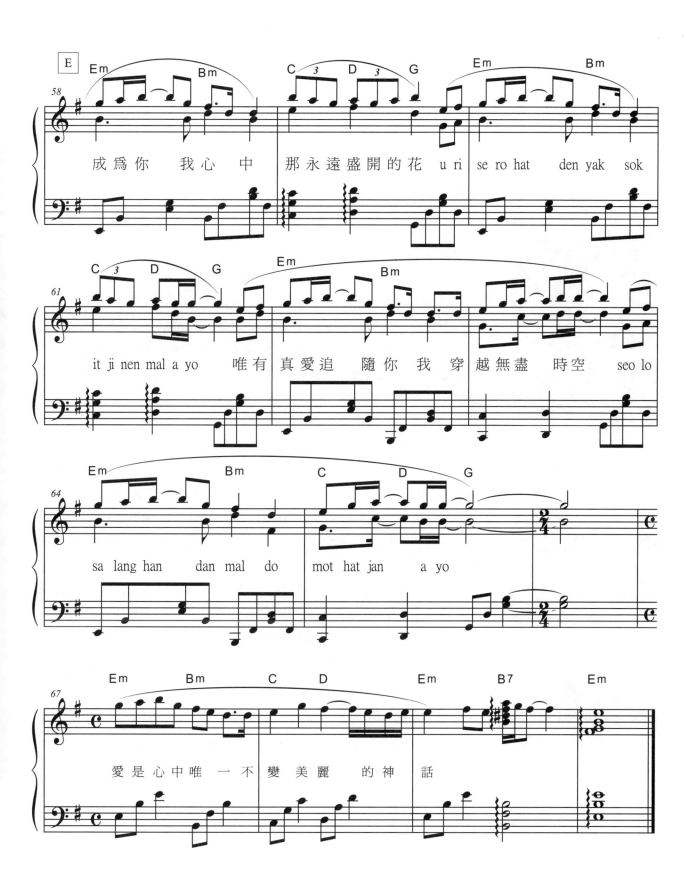

21 《納尼亞傳奇》（2005）

勇氣不單是一種美德，而是試煉來臨時所有美德的顯現。
（C. S. Lewis）

曲目賞析

《納尼亞傳奇》中這首〈The Battle〉，由小調旋律加上沉重低音，開展出壯闊的戰爭氣勢，堪稱原聲帶中最令人印象深刻的曲目之一。

為了增加在鋼琴上彈奏的美感，本書重新設計了音樂的層次：A段以較軟性的長琶音和分解和弦開場，讓人先感受到小調旋律的綿長；B段的左手伴奏進入重低音的塊狀和弦，是展現帥氣的時候；到了C段，情緒又緩和下來。由於調性已調整過，整體而言並不困難。最需要練習的地方，當屬B段左手相繼出現附點、切分音，右手旋律又有三連音，必須注意雙手節奏的配合。

關於電影

1950年，英國名作家C.S. Lewis推出《獅子、女巫、魔衣櫥》，以人類小孩闖入納尼亞王國的奇幻冒險故事為主題，引起廣大迴響。接下來六年內，他創作六部續集，組成一套七集的文學巨著《納尼亞傳奇》，全球熱銷8500萬本。其中《最後的戰役》一書，更為C.S. Lewis贏得英國兒童文學最高榮譽「卡內基文學獎」。《哈利‧波特》作者羅琳說，C.S. Lewis是她最欣賞的作者。

2005年，《納尼亞傳奇：獅子、女巫、魔衣櫥》搬上大螢幕。曾以《史瑞克》拿下奧斯卡最佳動畫獎的紐西蘭導演安德魯‧亞當森，如願將他童年時期最喜愛的小說拍成電影。這是他首度搜羅真人演出的作品，初試啼聲即創下7億4500萬美金的票房佳績。

《納尼亞傳奇》曾被英國BBC電視製作成迷你影集並曾拍成電視卡通，描繪二次大戰期間，四個從倫敦到郊區古怪教授家避難的兄弟姊妹，穿透魔幻衣櫥踏進神秘的納尼亞王國，見到了各色各樣的奇幻生物，會說話的野獸、矮人、人羊、人馬和巨人。白女巫的邪惡詛咒，使原本祥和的納尼亞淪落為冰封世界。四個孩子在獅王亞斯藍率領下，與白女巫展開光榮戰役，解救納尼亞王國脫離寒冬，恢復四季如春的美麗。

C.S. Lewis不只是文學家，在哲學、神學方面也造詣甚深。創作《納尼亞傳奇》，除了說故事，他更想透過淺顯易懂的方式，闡明他篤信的基督教精義。貫串情節的要角—獅王亞斯藍犧牲自己、死而復活的橋段，明顯呼應了基督教信仰中耶穌為世人捨命的精神。

關於配樂

《納尼亞傳奇》配樂人哈利‧葛瑞格森‧威廉斯（Harry Gregson-Williams），曾為《全民公敵》、《絕地任務》、《世界末日》、《史瑞克》等電影配樂。2001年，他以《史瑞克》獲美國動畫片「安妮獎」最佳電影音樂，並獲英國影藝學院獎提名。出身音樂世家的他，很早便在歐洲各地巡迴，紮實的背景，加上深入非洲、中東等地的體驗，使他的音樂兼具專業深度與不羈的活力。

《納尼亞傳奇》運用大量電腦特效，作曲家須等電腦後製完成，方可進行譜寫。儘管行程緊湊，Gregson-Williams仍不馬虎，邀請好萊塢交響樂團（Hollywood Studio Symphony）演奏氣勢磅礴的旋律，添加合唱、打擊等元素，並延攬葛萊美天后Alanis Morisette演唱主題曲〈Wunderkind〉，音色空靈縹緲的美聲歌姬Lisbeth Scott演唱廣告曲〈Where〉。如此堅強陣容，難怪入圍金球獎最佳原聲帶。2008台灣總統大選，藍營選前衝刺廣告「改變的力量」便引用了原聲帶中震撼人心的〈王者降臨〉（Here Comes the King）。

The Battle

作曲：哈利・葛瑞格森・威廉斯（Harry Gregson-Williams）
OP：Universal Music Publishing Ltd.

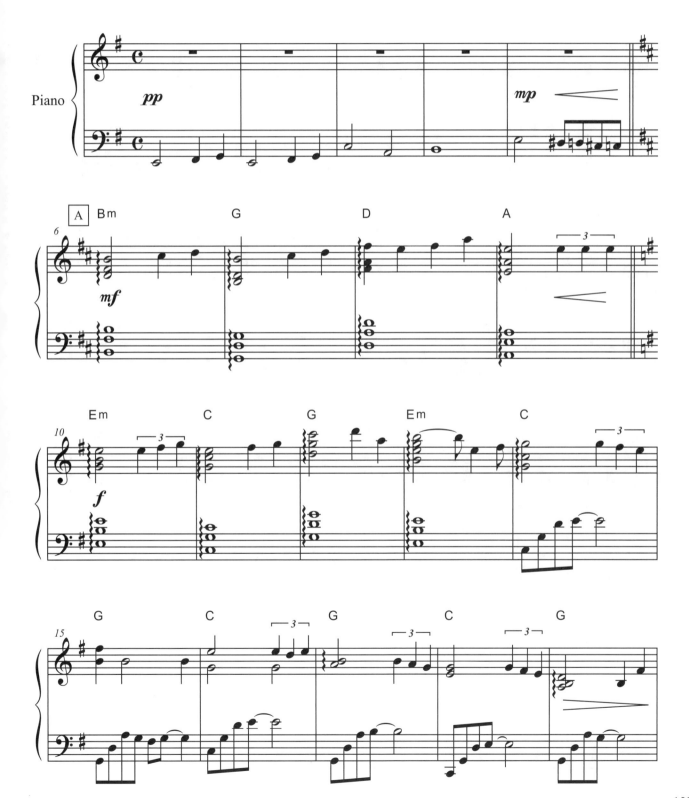

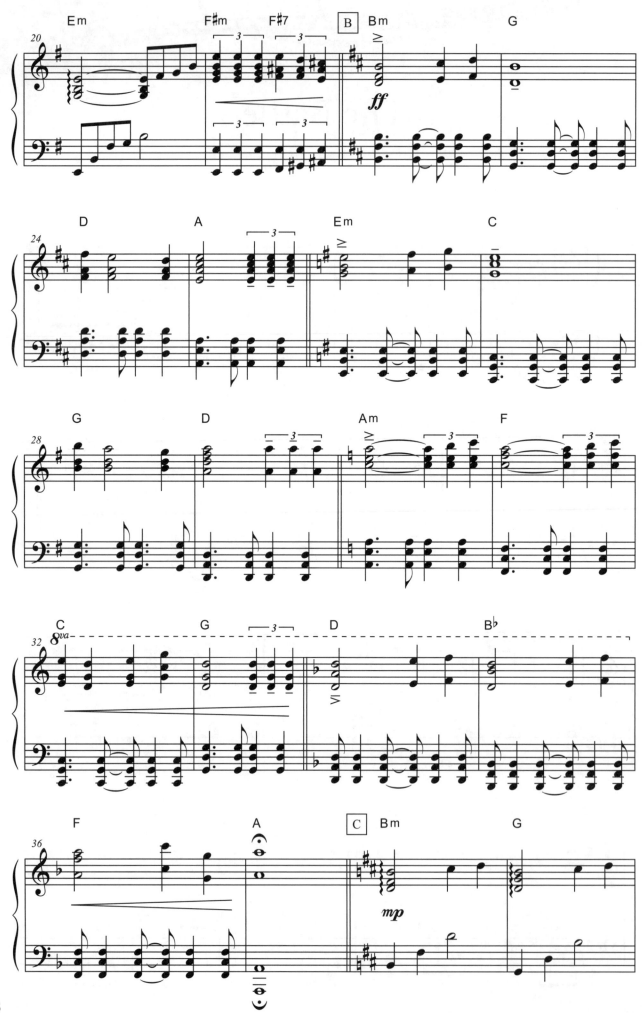

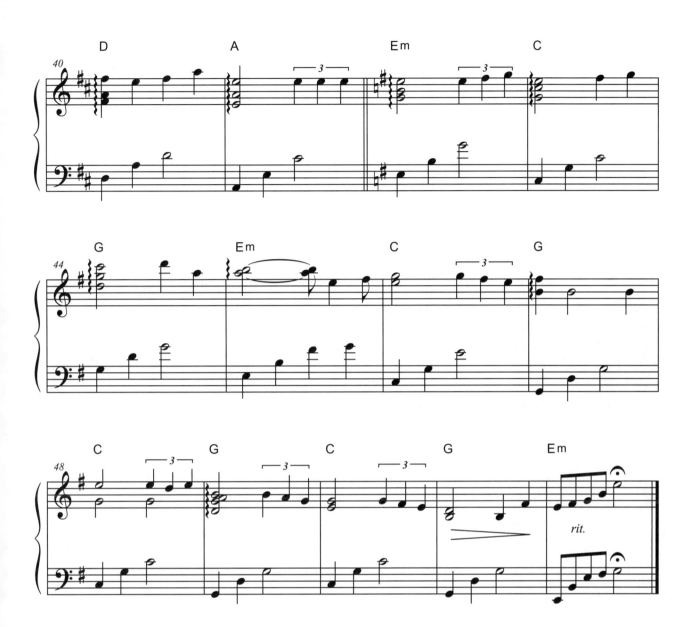

《送行者：禮儀師的樂章》

一路好走，來生有緣再見。（火葬場老者）

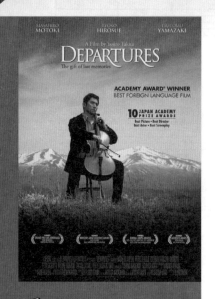

🎥 關於電影

「即使是最悲傷的離別，也要留住你最美麗的容顏。」

以聳動駭人的「納棺入殮」為題材、一度遭外界質疑的《送行者：禮儀師的樂章》，在日本的試片會即突破十萬人次，創下驚人口碑，票房也從初估的10億日幣逐步累積到30億的佳績，不僅獲得日本奧斯卡十項大獎肯定，也一舉奪下奧斯卡最佳外語片的殊榮。

《送行者》描寫原為東京交響樂團大提琴手的小林大悟（本木雅弘飾演），因樂團無預警解散而失業，遂與妻子（廣末涼子飾演）返回故鄉山形縣。一天，小林在報紙上看到「旅途協助工作」的徵人啟事，抱著姑且一試的心情前往應徵，當場獲得錄用，還領到遠超出他預期的薪水。搞了半天他才發現：原來對方徵的是替往生者妝扮入殮的禮儀師！

《送行者》的誕生可追溯至1993年，經營餐飲業失敗、陰錯陽差成為禮儀師的青木新門，將他獨特的職業生涯寫成一本《納棺夫日記》，意外受到好評，青木因此聲名大噪。三年後，一位明星來到青木家，提及他多年前曾在印度旅行，對生死問題有深刻思考，讀了《納棺夫日記》，他感動之餘親往造訪，希望青木答應將作品改拍成電影。這位年紀輕輕便知深思生死的明星，正是《送行者》男主角本木雅弘。青木本來擔心電影無法忠於原著，不敵本木雅弘大力遊說，終於點頭。經過十年的籌備，《納棺夫日記》順利搬上大銀幕。本木雅弘為此片苦學大提琴、勤練大體著妝入殮的優異表現，也讓他拿到第51屆藍絲帶獎最佳男主角。

🎬 曲目賞析

有鑑於《送行者》主題曲〈Memory〉的大提琴音色太感人、少了大提琴便彷彿失去配樂的原味，本書特別提供大提琴、鋼琴的合奏版本。對鋼琴獨奏者來說，或有幾分不便，但若能找到一起玩音樂的伴，一人負責伴奏、一人用另一種樂器（不一定是大提琴，亦可在鋼琴上聯彈）奏出主旋律，定能更深入地體會曲子的美感。鋼琴部分調性不難，也不需要太高深的技巧，但有許多連續的十六分音符，流水般傾洩而過，象徵生命中時間的流逝。演奏者宜用真誠的態度，悠悠唱出對生命的關懷與不捨。

🎬 關於配樂

《送行者》的男主角是大提琴手，電影配樂自然也以大提琴主奏，悠悠訴說主人翁的心境轉折。大提琴低沉的音色，細膩中隱含著幽怨傷悲，彷彿秋風中的落葉，充分描摹人世間生離死別的無奈。

活用大提琴為《送行者》增色的優秀作曲家，是負責所有宮崎駿動畫音樂、並為裴勇俊主演的韓國玄幻大戲《太王四神記》配樂的知名大師久石讓。1950年出生於長野、原名藤澤守的久石讓，作曲至今逾30年，有「日本音樂教父」之稱。配合《送行者》看似沉重、實則扣人心弦的主題，久石讓創作了簡單卻又淒美動人的旋律，集結NHK交響樂團及東京都交響樂團12位首席大提琴手，加上大提琴新秀古川展生共13人，以精湛琴藝奏出令人回味無窮的雋永意境。

Memory

作曲：久石讓（Joe Hisaishi）
OP：Warner/Chappell Music Taiwan Ltd.

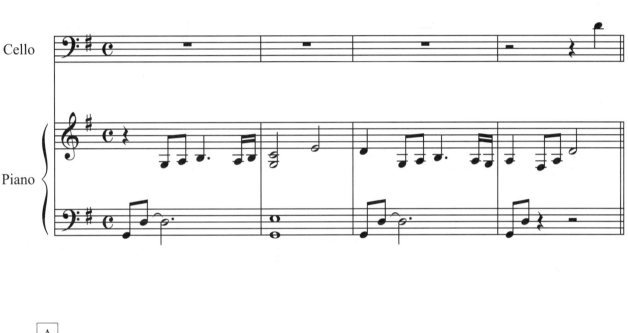

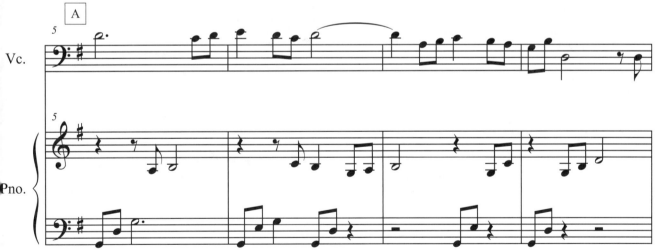

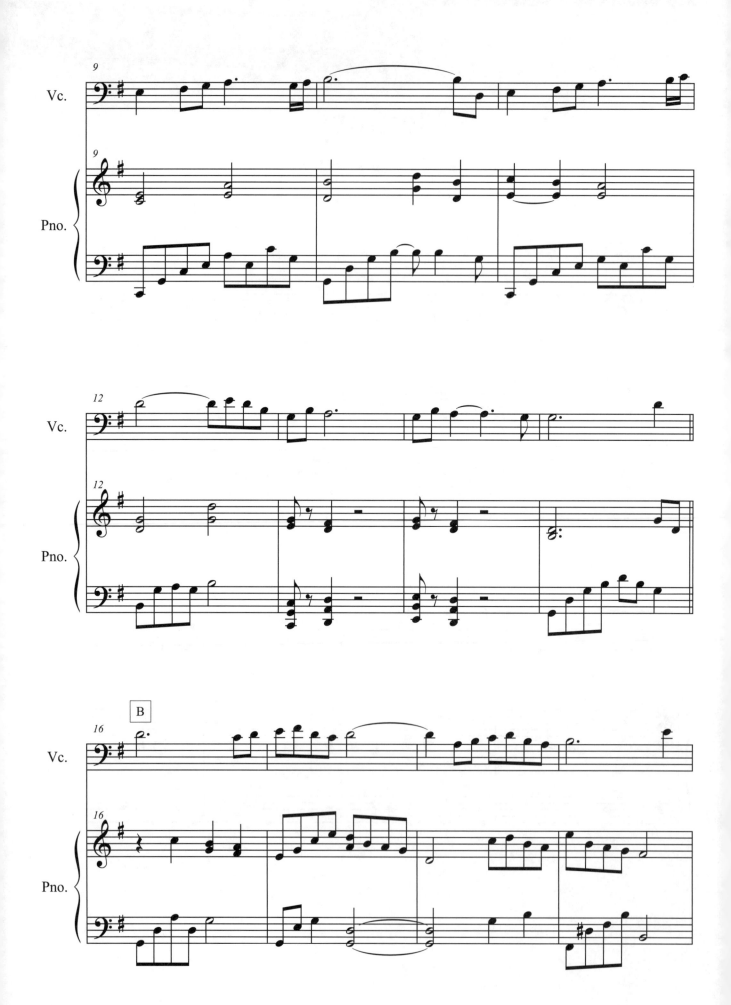

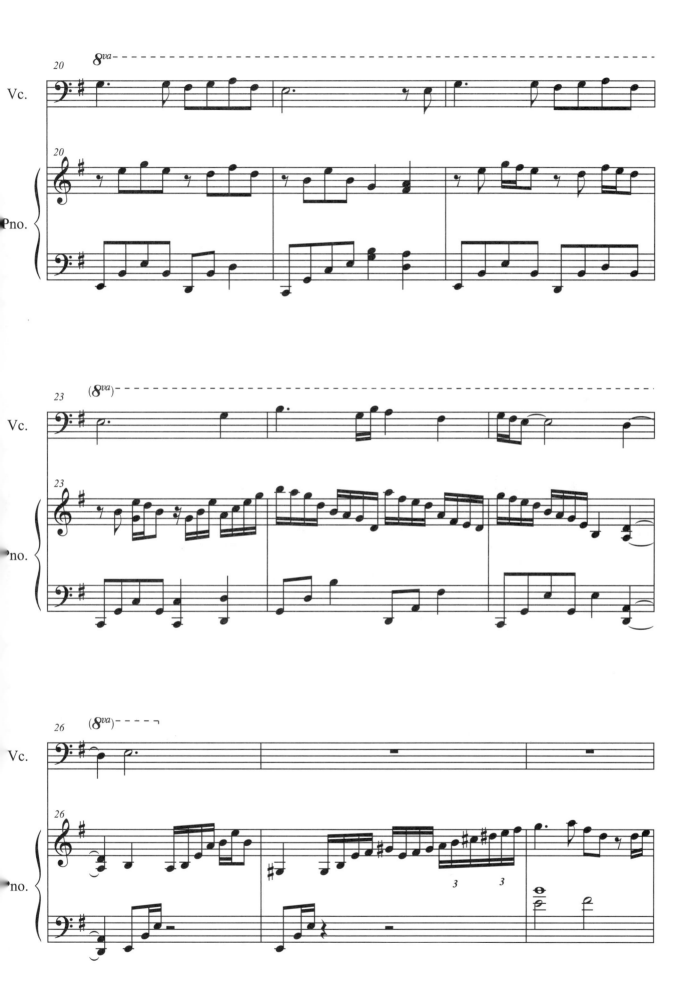

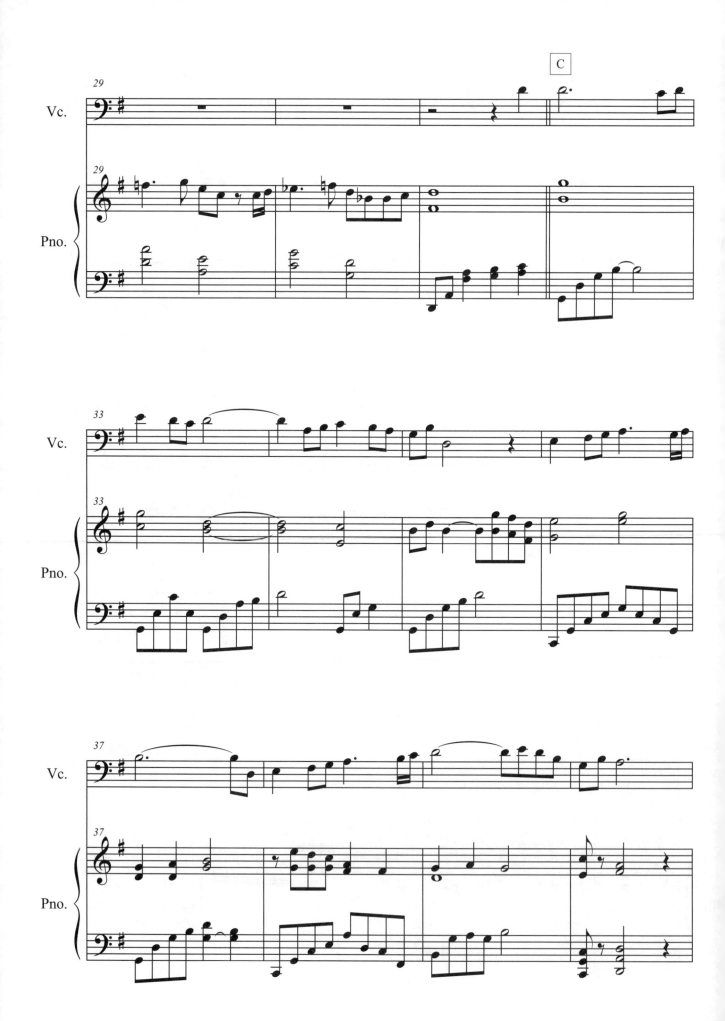

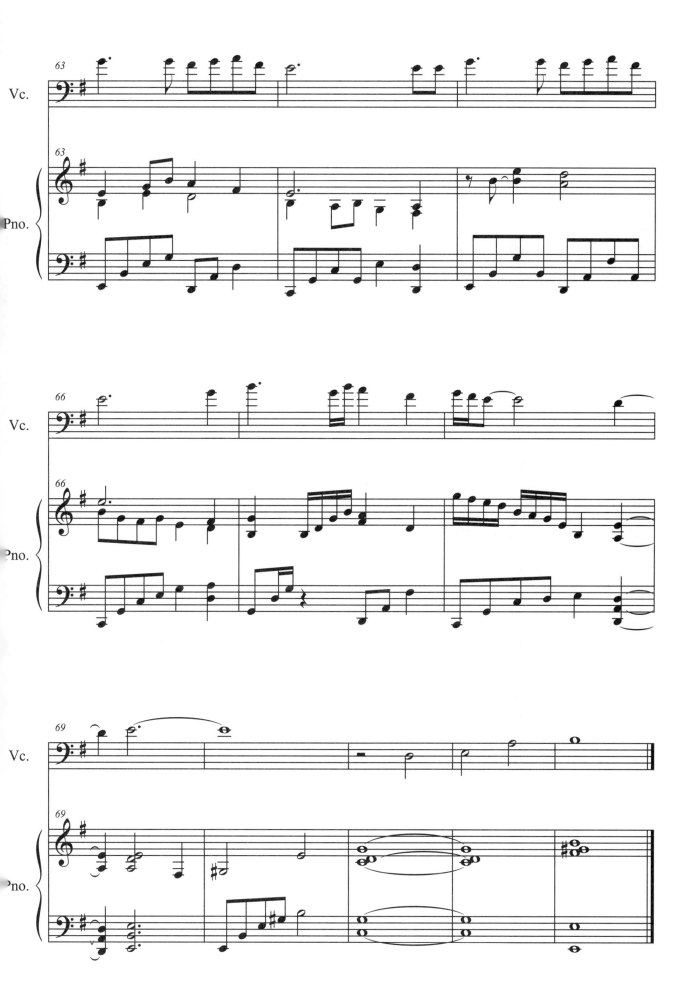

23 《崖上的波妞》（2008）

別擔心，我會保護妳！（宗介）

曲目賞析

電影主題曲〈崖上的波妞〉（崖の上のポニョ）由藤岡藤卷及七歲小女生大橋望美演唱，表現父女之間的趣味對話。單曲搶在2007年12月5日、電影上映前半年先行發售，首週排名115名，電影上映首週急升到第6名，在8月4日時升到第3名，創下歷代吉卜力主題曲紀錄，也是Oricon2008年的單曲排行第14名。歌詞大意是：「魚的小寶貝波妞，來自蔚藍的大海，肚子圓滾滾的女孩，有腳真好，可以到處跑跑，和他（宗介）手牽著手一起跳，她（波妞）的心也碰碰跳，紅通通的她，好喜歡他。」

關於電影

《崖上的波妞》是日本動畫大師宮崎駿費時兩年、出動「吉卜力」工作室70名工作人員生產17萬張手繪圖製成的作品，日本票房突破150億日幣，並於2008年威尼斯影展上，由五位評審給予1位5顆星、4位4顆星的極高評價。即將邁入70歲的宮崎駿表示，《波妞》極可能是他最後一部作品。

如同莎士比亞的《哈姆雷特》啟迪了手塚治虫的《小白獅王》，最後造就迪士尼的《獅子王》；源自悲劇童話大師安徒生的《人魚公主》，先是被迪士尼改編成膾炙人口的《小美人魚》，如今又催生出東洋動畫大師宮崎駿睽違四年的銀幕巨作《崖上的波妞》。

《波妞》的誕生，除了感謝安徒生，也要歸功日本名作家夏目漱石（他便是電影《一八九五》中，與北白川宮能久親王同赴台灣進行接收的醫官森鷗外）的作品《草枕》，以及英國倫敦泰特美術館中約翰・艾佛雷特・米萊的畫作「歐菲莉亞（Ophelia）」。受到偉大藝術的啟發，激勵宮崎駿「回歸紙上作畫的初心，再次親手划槳、揚帆渡海，只用鉛筆作畫」。宮崎駿說：「連小孩子都知道：世界是活的！人類、草和大地都會移動。身為動畫師，就是要表現出每樣東西細微的動作，讓作品充滿生命力。經驗告訴我，電腦動畫不太能讓人感動。」於是，宮崎駿「回歸原點」，以大海為舞台（《波妞》的場景有80%是海水），摒棄3D合成，親自執筆、設計所有波浪，描摹出夢想中的畫面。

《波妞》以海邊一座小村莊為背景。五歲小男孩宗介從玻璃瓶中救出魔法師與水神所生的金魚公主，將她帶回家養在綠色水桶，給她取名叫「波妞」。一人一魚之間情愫漸生，引起波妞父親的擔憂，急著將她帶回海洋，波妞卻吵著要變成人類，永遠陪伴宗介。為了實現願望，波妞離家出走，把父親珍藏的「生命之水」倒進海裡導致大地失序，魚形巨大海浪吞噬了宗介住的小鎮。幾經波折，宗介向海神承諾：「人也好、魚也好、人魚也罷，他都一樣喜歡波妞。」海神被宗介的誠心感動，答應讓波妞幻化成五歲的小女孩，與宗介攜手而去。

關於配樂

聽見宮崎駿的動畫，人們總會不約而同想起久石讓。延續多年來的合作，宮崎駿再度請到老搭檔久石讓擔綱《崖上的波妞》的作曲、編曲工作。久石讓還親自演奏鋼琴，管絃樂部分則由新日本交響樂團演出。

不知是否受了日劇《交響情人夢》影響，古典音樂大為流行，久石讓此次為《崖上的波妞》配樂，也借用了許多古典音樂概念，儼然一場古典音樂變奏大全，包括聖桑〈動物狂歡節─水族館〉、舒伯特〈聖母頌〉、華格納〈女武神的飛行〉等，透過熟悉的旋律，娓娓述說劇中人物性格，巧妙帶動情節進展。

崖上的波妞（崖の上のポニョ）

演唱：藤岡藤卷、大橋望美　作詞：近藤勝也、宮崎駿　作曲：久石讓
OP：Studio Ghibli IncSP：Sony Music Publishing (Pte) Ltd. Taiwan Branch

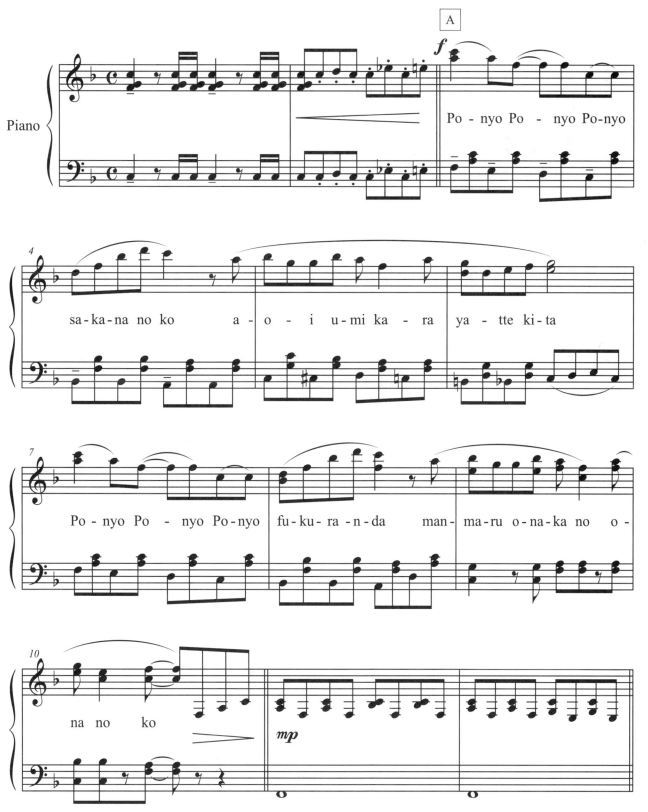

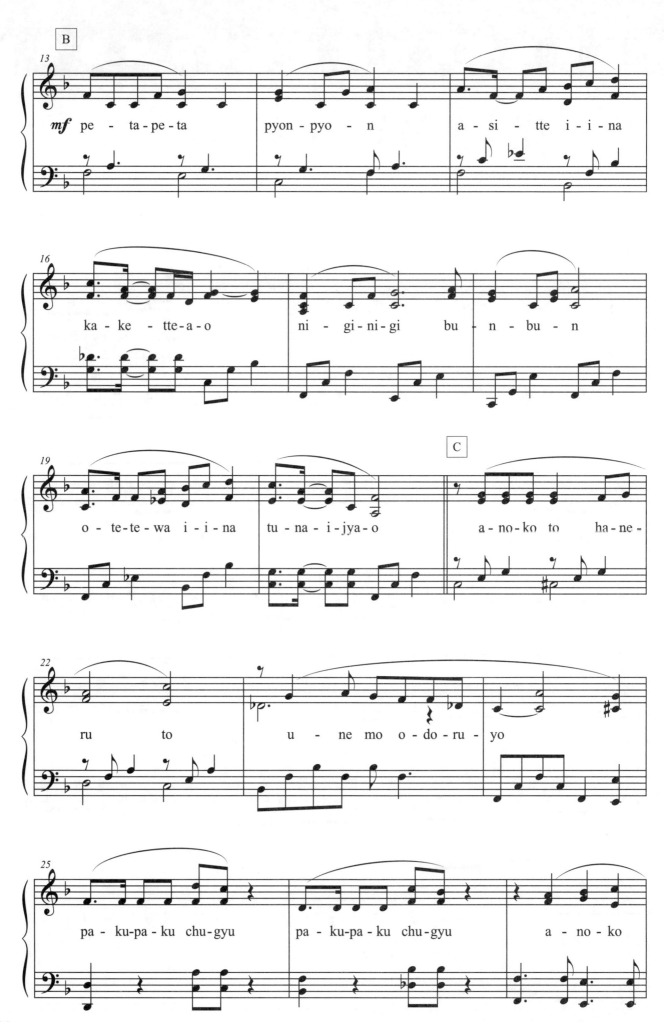

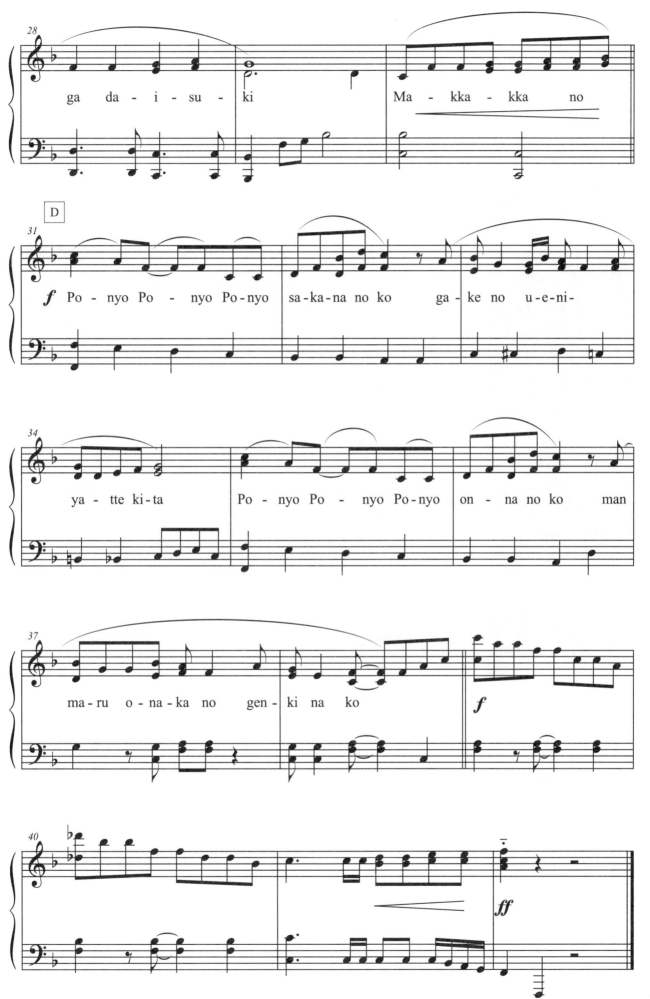

ga da - i - su - ki Ma - kka - kka no

D

f Po - nyo Po - nyo Po - nyo sa - ka - na no ko ga - ke no u - e - ni -

ya - tte ki - ta Po - nyo Po - nyo Po - nyo on - na no ko man

ma - ru o - na - ka no gen - ki na ko *f*

ff

《教父》（1972）

我會開給你一個無法拒絕的條件。（教父）

曲目賞析

本曲結合《教父》最知名的〈愛的主題〉（Love Theme of Godfather）（A）及描寫教父么兒悲劇人生的〈麥可主題〉（Michael's Theme）（B），兩首帶著濃厚西西里民謠風的小調，銜接在一起可謂天衣無縫。片中〈愛的主題〉由小喇叭領奏，代表第一代教父Vito移民至美國打拼的辛酸歷程；〈麥可主題〉是唯一貫串《教父》第一到第三集的音樂，俊美中帶著陰沉晦暗，描繪麥可被迫鋌而走險、最後連心愛的女兒也失去了的不幸。為方便彈奏，此處使用僅一個降記號的D小調記譜。

🎥 關於電影

改編自馬里歐・普卓（Mario Puzo）同名小說、由法蘭西斯・柯波拉執導的《教父》，榮獲第44屆奧斯卡三項大獎，也獲選為網路電影資料庫（IMDB）史上最佳250部電影第二名，堪稱影史不朽之經典。劇情描述義大利黑手黨在美國崛起、鬥爭的故事，震撼人心的劇情與大器的史詩風格，深深影響美國以至於全球電影文化，成為後世黑幫電影爭相仿效的對象。

馬龍白蘭度（Marlon Brando）飾演的維多・柯里昂（Vito Corleone），是紐約黑手黨柯里昂家族大頭目，也是移民美國的西西里人最強勢的依靠。維多三個兒子中，長子桑尼有勇無謀，次子弗雷多庸庸碌碌，惟艾爾・帕西諾（Al Pacino）飾演的三子麥可稟賦聰穎，擁有「教父接班人」的天分。但他不喜幫派的打打殺殺，打算投身軍旅，與恬淡溫柔的女友共組家庭。偏偏人在江湖，身不由己。維多女婿的背叛，導致桑尼遭人暗殺，維多也在街頭槍戰中重傷住院。麥可一度想隱居西西里島，仇家卻不遠千里追來，在他車裡放置炸彈，炸死了他美麗的義大利妻子。一連串刺激讓麥可認清：生在柯里昂家，註定沒有別條路可走。父親過世後，麥可毅然接掌父親的位子，成為下一任教父。

《教父》以維多么女康妮的華麗婚禮揭開序幕，又以康妮新生兒洗禮作結——導演將莊嚴神聖的教堂洗禮與麥可殺人尋仇的血腥片段交叉剪接，精湛的「蒙太奇」（Montage）手法，加上許多頗具象徵性的元素，營造出令人窒息的強烈衝突，是所有電影研究者津津樂道的精采示範。

🎬 關於配樂

《教父》開場，長達21分35秒的婚禮中，配樂大師尼諾・羅塔（Nino Rota）就對觀眾下了個馬威，依劇情變化一口氣加上七段音樂，題材包括西西里島特有的「塔朗泰拉」（Tarantella）舞曲、美國流行音樂以及義大利歌劇，充分展現作曲家深厚的涵養與功力。

尼諾・羅塔生於1911年，8歲開始譜曲，11歲就寫了第一部宗教劇配樂。拿到米蘭音樂學院的學位，他又去美國留學，之後與義大利名導費里尼（Federico Fellini）合作無間，共創作了19部電影配樂。費里尼盛讚羅塔：「就像是上帝派來幫我完成電影的人」。

當初《教父》電影配樂提名奧斯卡最佳配樂獎時，原本呼聲極高，卻有人檢舉配樂中最知名的〈愛的主題曲〉（Love Theme Of Godfather），其實是羅塔多年前為義大利某電視節目創作的旋律，不符合「原著音樂」的精神，金像獎執行委員會只好忍痛取消羅塔的獲獎資格。兩年後，羅塔又以同一主題為《教父續集》譜曲，委員會不敵電影如日中天的氣勢，終究把大獎頒給了羅塔。

Love Theme of Godfather

作曲：尼諾·羅塔（Nino Rota）
OP：MCA Records

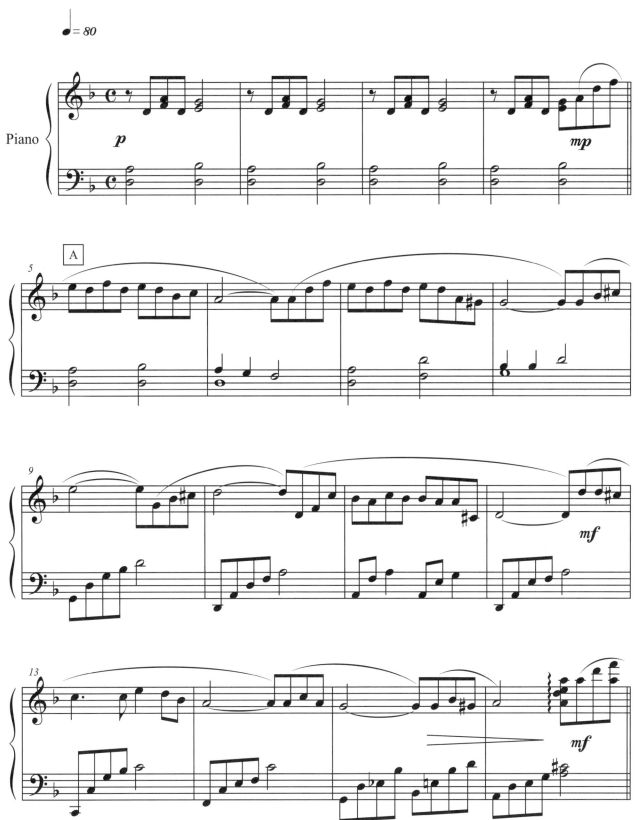

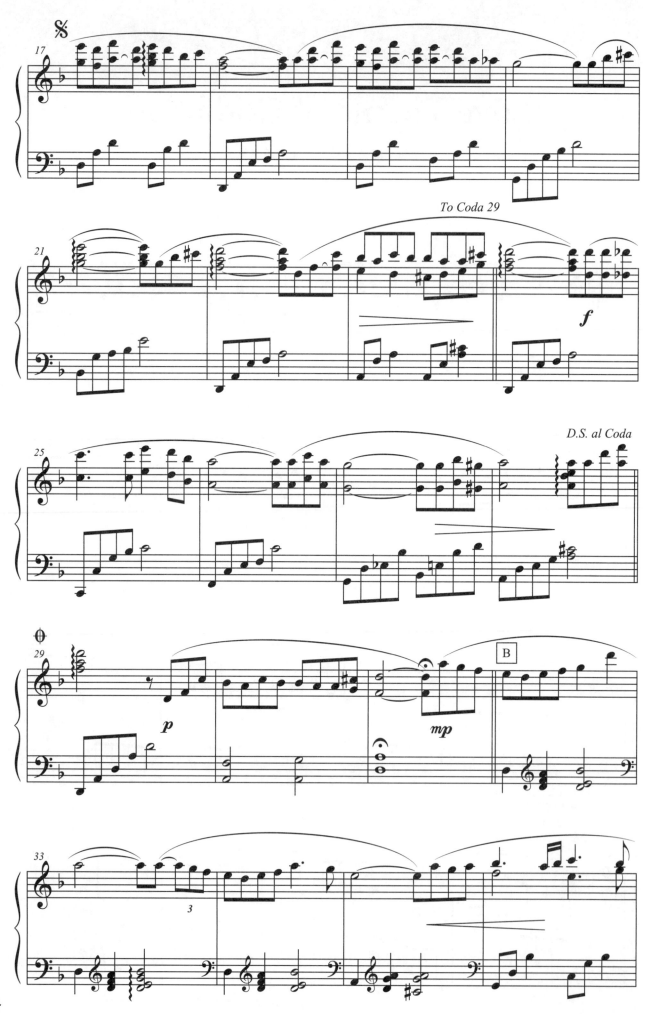

To Coda ⊕ 29

D.S. al Coda

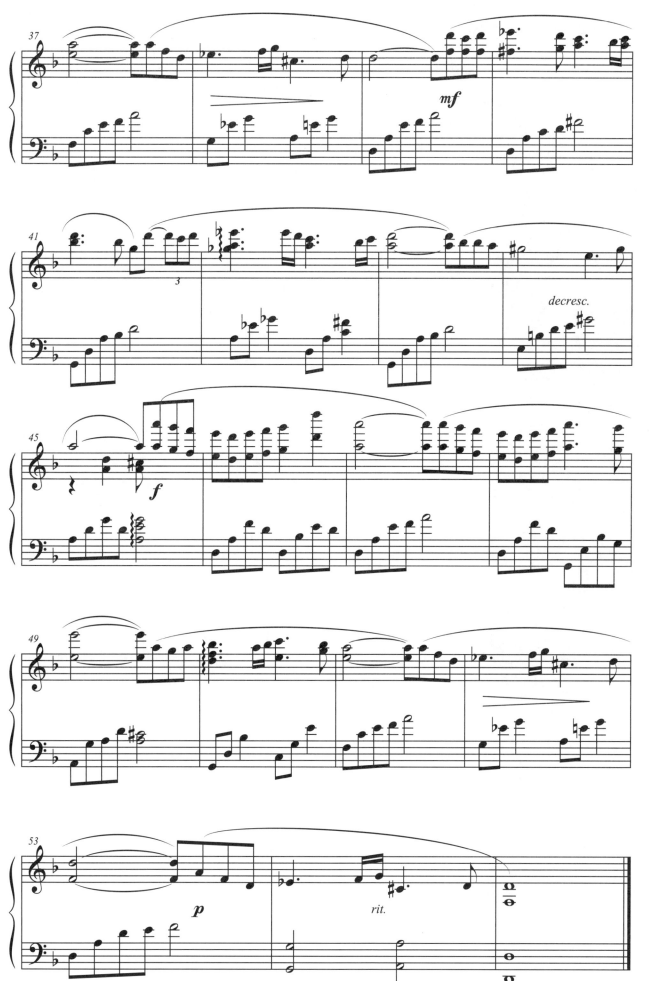

《清秀佳人》（1985）

我的Anne後面有個e。（I'm Anne with an "e".）

— 安‧雪麗

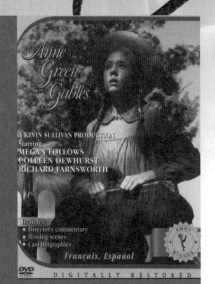

曲目賞析

本書保留原曲調性，由G大調進入C大調，不算困難。不少人好奇：當音樂家創作一首曲子時，如何決定該用幾個升降記號？事實上，不同調性的音階，具有不同的個性—降記號為主的音階（如F、B♭、E♭、A♭調等），通常較為陽剛、深沉，而升記號為主的音階（如G、D、A調等），則比較溫暖、柔和。哈古‧哈迪選用樸實的G和C調撰寫影集主題，勾勒出如詩如畫、恬靜的田園色彩，也襯托出女主角安‧雪麗樂觀開朗、充滿關懷的性格。伴奏型態相當有特色，值得學起來喔。

關於電影

儘管《清秀佳人》（Anne of Green Gables）不是好萊塢主流電影，而是來自加拿大的迷你影集，但相信看過的人，一定都對片中優美的風光、動聽的配樂和主人翁純樸真摯的故事印象深刻。

《清秀佳人》改編自加拿大女作家露西‧莫德‧蒙哥馬利的同名小說，描述加拿大愛德華王子島（Prince Edward Island，簡稱PEI）上阿龐利村的翠綠莊園（Green Gables），一對獨身老兄妹馬修和瑪莉拉想收養一個男孩，幫忙田裡的工作，不料孤兒院搞錯了，送來一個愛幻想又喋喋不休的紅髮女孩—安‧雪麗。保守務實的村民，起初對古靈精怪的安處處看不順眼，但安藉著獨有的熱情與天賦，一點一點融化了人們的冰冷，宛如一陣和煦的春風，吹進了原本缺乏生氣的村莊，成為村民歡笑之所繫。

馬克‧吐溫曾說，蒙哥馬利塑造的安‧雪麗，是「繼不朽的愛麗絲之後，最令人感動和喜愛的兒童形象」。然而，蒙哥馬利創作《清秀佳人》的過程並不順利。1874年生於愛德華王子島阿龐利村的蒙哥馬利，十六歲開始創作。1904年，她應《週日學校》雜誌社邀約，花費兩年時間撰寫《清秀佳人》。無奈書稿完成後遲遲沒有出版社願意出版，直到1917年，才有廠商願意嘗試。結果證明，她的書大受好評，一出版就榮登暢銷書排行榜。如今《清秀佳人》已被譯成五十多種語言，全球發行超過五千萬冊，成為世界文壇公認的文學經典。

關於配樂

《清秀佳人》影集之所以感動那麼多人，除了引人入勝的情節，柔美的音樂功不可沒。為《清秀佳人》配樂的，是加拿大作曲家哈古‧哈迪（Hagood Hardy）。1937年，哈迪美國籍母親在印第安那州誕下他。他從小修習鋼琴與顫音琴（Vibraphone），18歲進入多倫多大學三一學院就讀，師從Gordon Delamont繼續習樂，並曾參加「蒙太奇」（Montage）樂團。

以《清秀佳人》一舉拿下「艾美獎」最佳影集配樂，並獲朱諾獎、雙子星獎、美國Billboard等其他獎項肯定的哈迪，也製作過無數廣告配樂。筆下雋永清麗的旋律，讓人一聽難忘甚至朗朗上口，像是〈歸鄉〉（The Homecoming）、電影《少女情懷總是詩》（Bilitis）的主題曲〈The Second Time〉，皆為許多人記憶中難以磨滅的篇章。1997年，哈迪因胃癌與世長辭，享年六十歲。

譜例《少女情懷總是詩》選段

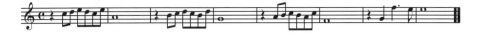

Anne's Theme

作曲：哈古‧哈迪（Hagood Hardy）
OP：Big Bay Music

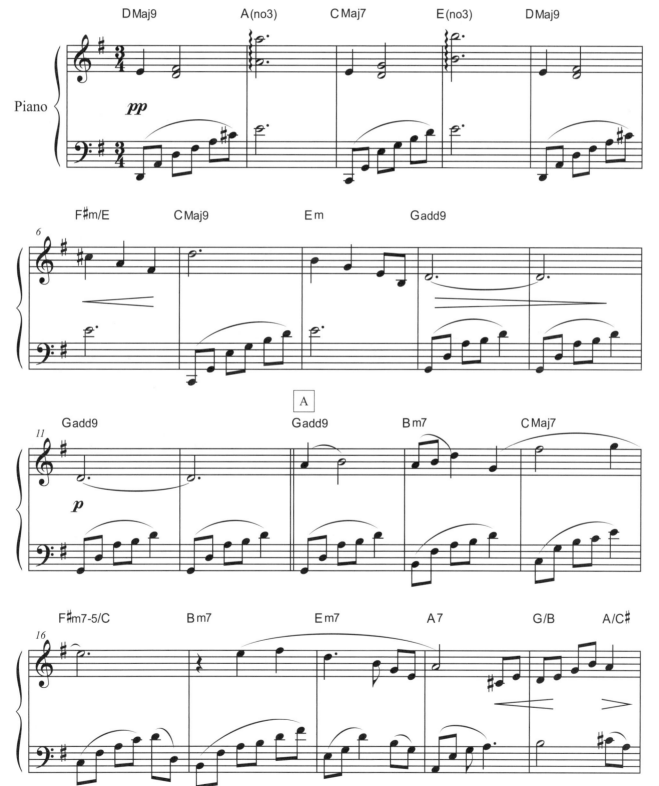

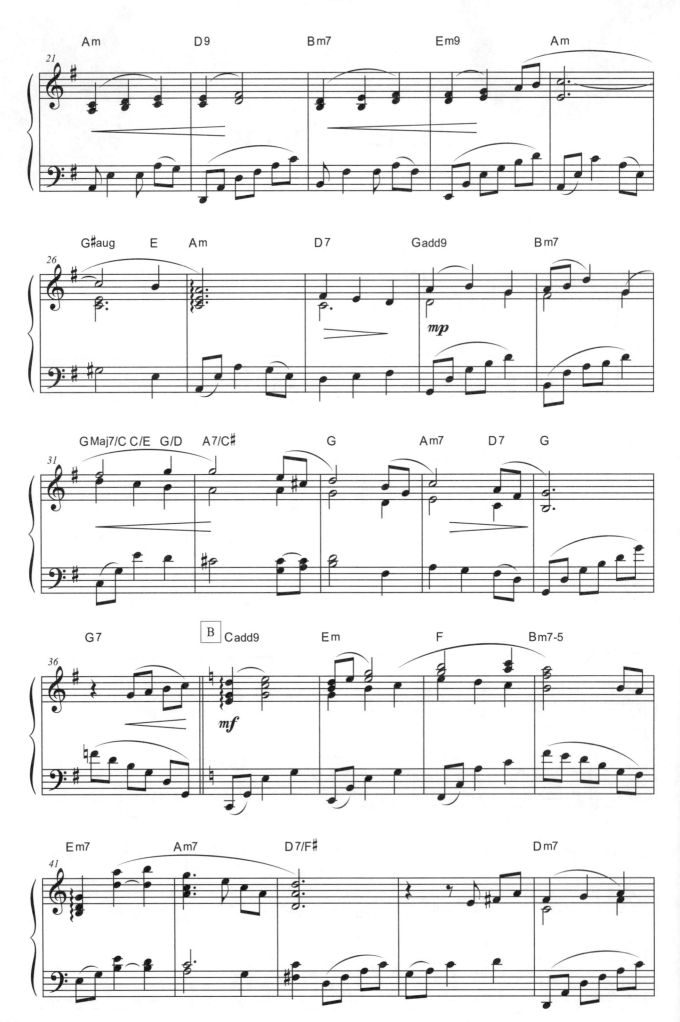

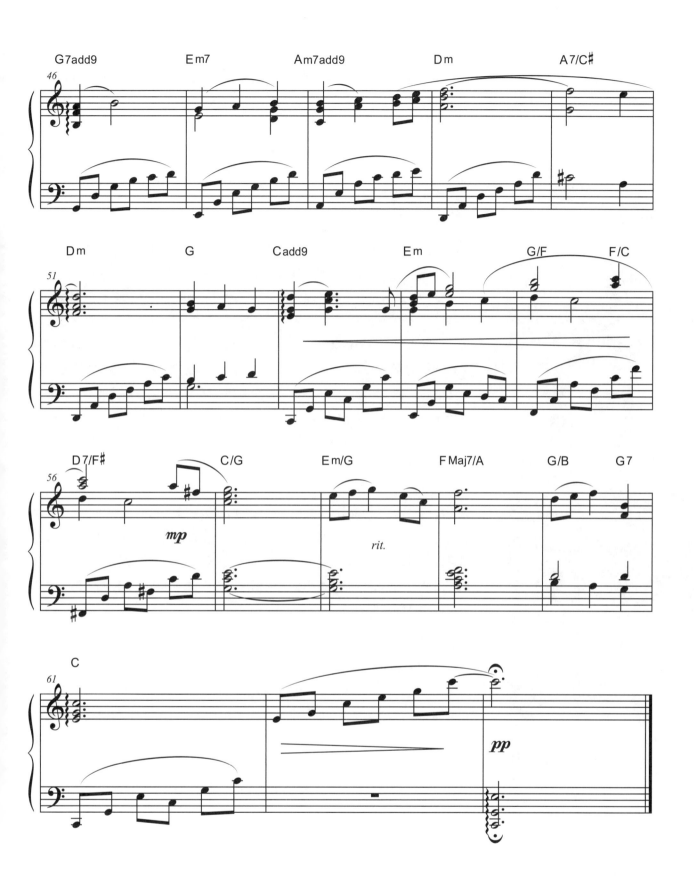

26

《淚光閃閃》（2006）

不管發生什麼事，都要守護著你。（洋太郎）

🎬 關於電影

《淚光閃閃》由《現在，很想見你》導演土井裕泰執導，全片在沖繩拍攝，透過小島風景的淳美樸實，刻畫出一段看似平凡卻又刻骨銘心的純愛故事。

劇情描述小男孩新垣洋太郎（妻夫木聰飾）8歲時，母親再婚，讓他多了個妹妹小薰（長澤雅美飾）。才結婚沒多久，繼父便不知去向，母親也染病不起。臨終前，母親交代洋太郎：「小薰孤苦無依，不管發生什麼事，你都要守護著她。」洋太郎謹記母親遺言，與小薰相依為命。為了供成績好的妹妹讀書、彌補自己學歷不高的缺憾，洋太郎辛勤工作，好不容易湊足資金，開了夢想中的居酒屋，卻又慘遭詐欺，背負了鉅額債務，醫學生女友也離他而去。洋太郎一無所有，身邊只剩下妹妹小薰。不久，一股微妙情愫在兩人之間萌芽，苦於「兄妹」名分，小薰以考上大學為由，搬出哥哥的公寓。兩人不知如何壓抑對彼此的感情，只好避不見面。

小薰二十歲生日前夕，兩人說好同返離島感謝曾照顧過他們的爺爺奶奶，誰知遇上颱風，本就羸弱的洋太郎為了保護妹妹，淋雨過度引發重度肺炎，不幸撒手人寰。洋太郎死後，小薰將骨灰送回離島，卻在這時收到一件包裹—原來是哥哥為慶祝她的成人禮，特地訂製的和服。電影末段〈淚光閃閃〉響起，導演以幻燈片方式回顧兩兄妹從小到大的相片，讓人重溫這部淒美戀曲，為男女主角坎坷的遭遇潸然淚下。

🎬 關於配樂

《淚光閃閃》由千住明配樂，但劇中最出名的旋律，還是島歌女王夏川里美演唱的同名主題歌〈淚光閃閃〉。歌曲誕生於1998年。作詞人森山良子的親哥哥，以22歲之齡早逝，她遂將對哥哥的滿腔思念之情，抒發在歌詞中。〈淚光閃閃〉（涙そうそう）是沖繩方言，意謂「眼淚宛如珍珠般，不住滑落」。之後BEGIN為這首歌創作了充滿島國風情的旋律，2001年由夏川里美翻唱，銷售量突破百萬張。

🎬 曲目賞析

〈淚光閃閃〉曾由蔡淳佳翻唱，中文叫〈陪我看日出〉。在聽日文原版後，或許會有似曾相識之感，《海角七號》電影主題曲〈國境之南〉，正是借用了〈淚光閃閃〉伴奏的撥弦樂段。這首歌是先有詞才有曲，要能充分詮釋歌曲的感情，了解歌詞涵義也是很重要的。此處附上〈淚光閃閃〉原版歌詞及中文翻譯（樂譜則加註羅馬拼音，方便彈唱），幫助大家在彈奏時，心中懷有更深一層的感動。

日文歌詞	中文翻譯
古いアルバムめくり　ありがとうってつぶやいた	翻開古老的相簿　輕聲道出一句謝謝
いつもいつも胸の中　励ましてくれる人よ	感謝那總是在心中　不斷鼓勵我的人
晴れ渡る日も　雨の日も　浮かぶあの笑顔	晴空萬里也好　大雨滂沱也罷　你的笑容仍時刻浮現
想い出遠くあせても　おもかげ探して	即使回憶已遠離褪色　我依然追尋絲絲影跡
よみがえる日は　涙そうそう	它們甦醒時　總讓我淚光閃閃
一番星に祈る　それが私のくせになり	對著第一顆升起的星星祈禱　已經變成我的習慣
夕暮れに見上げる空　心いっぱいあなた探す	我在黃昏時仰望天空　滿心想找尋你的蹤跡
悲しみにも　喜びにも　おもうあの笑顔	悲傷落淚也好　歡喜雀躍也罷　你的笑容總會浮上心頭
あなたの場所から私が　見えたら	我相信從你所在的地方看得到我
きっといつか　会えると信じ　生きてゆく	也相信我們總有重逢的一天　所以我努力活著
晴れ渡る日も　雨の日も　浮かぶあの笑顔	晴空萬里也好　大雨滂沱也罷　你的笑容仍時刻浮現
想い出遠くあせても	即使回憶已遠離褪色
さみしくて　恋しくて　君への想い　涙そうそう	我仍孤單地　眷戀著　對你的思念　讓我淚光閃閃
会いたくて　会いたくて　君への想い　涙そうそう	想見你一面　想見你一面　對你的思念　讓我淚光閃閃

涙光閃閃（涙そうそう）

演唱：夏川里美　作詞：森山良子　作曲：BEGIN
OP：Victor Entertainment

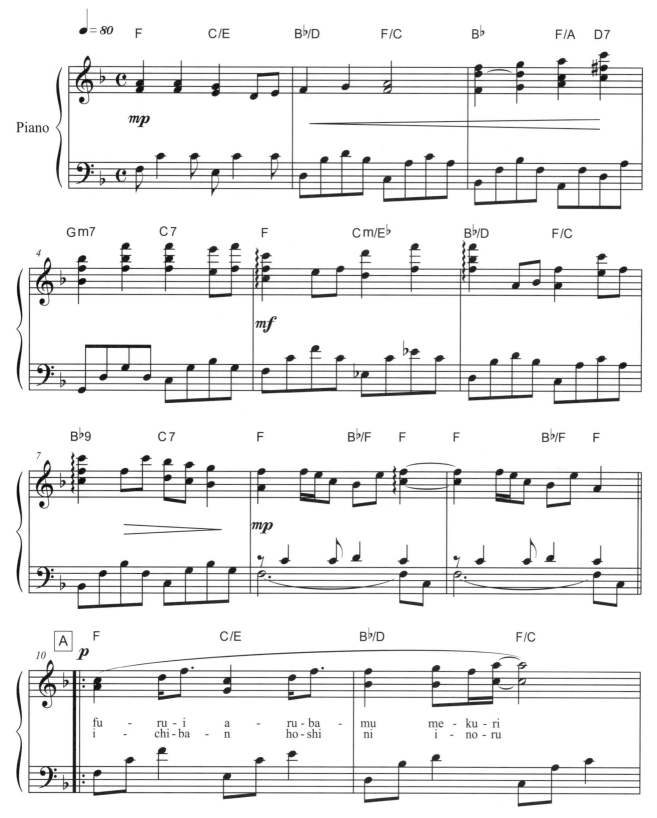

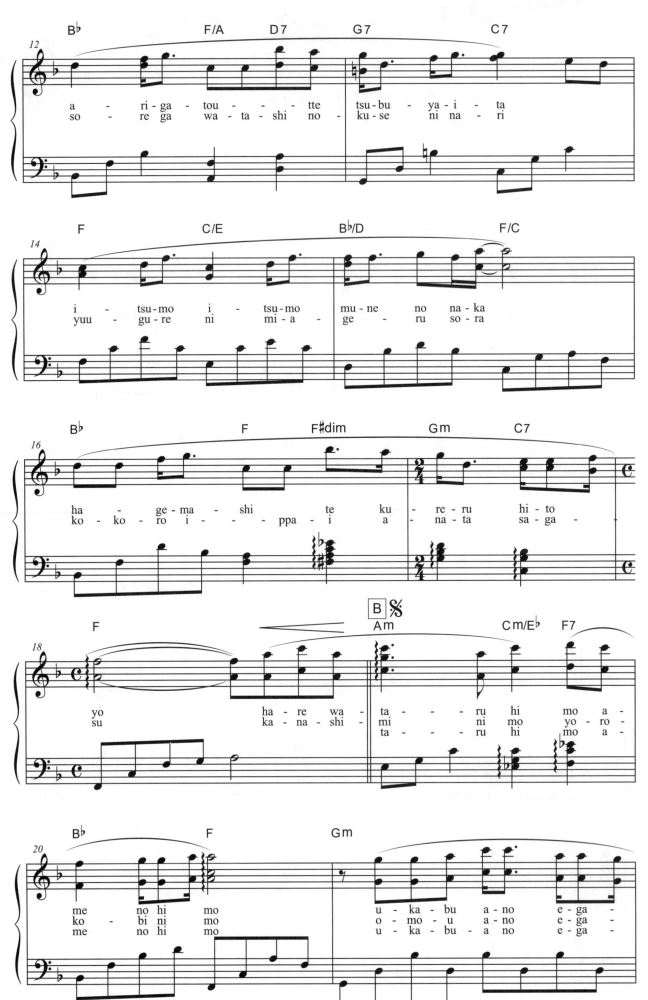

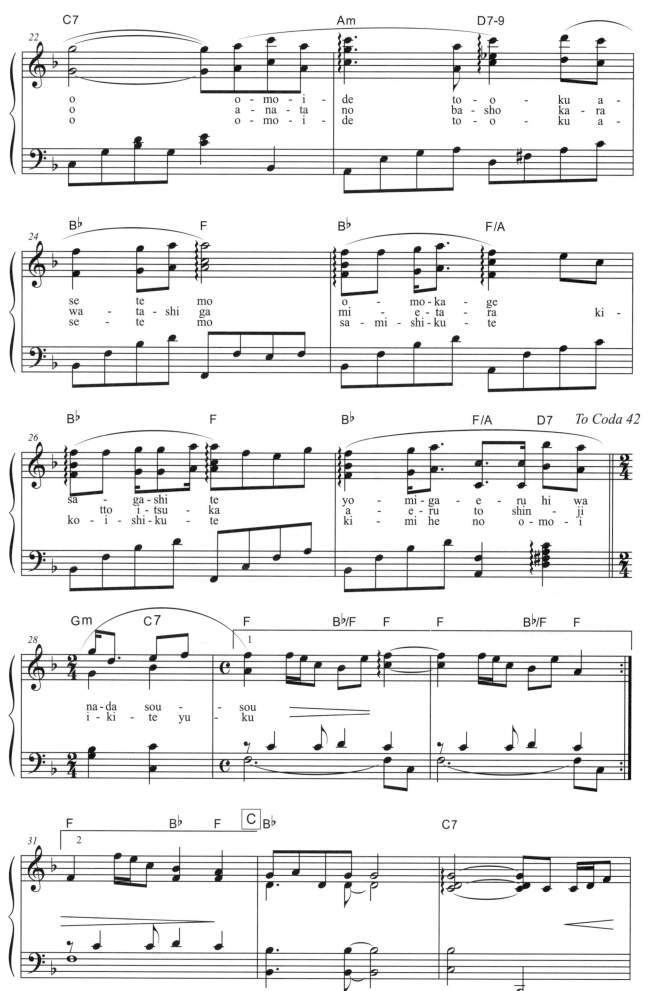

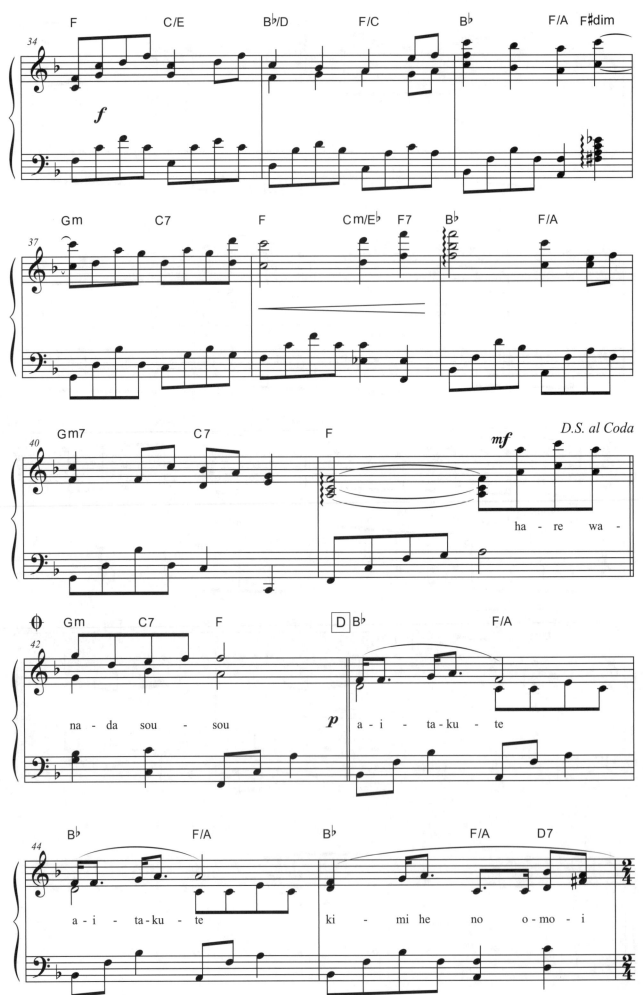

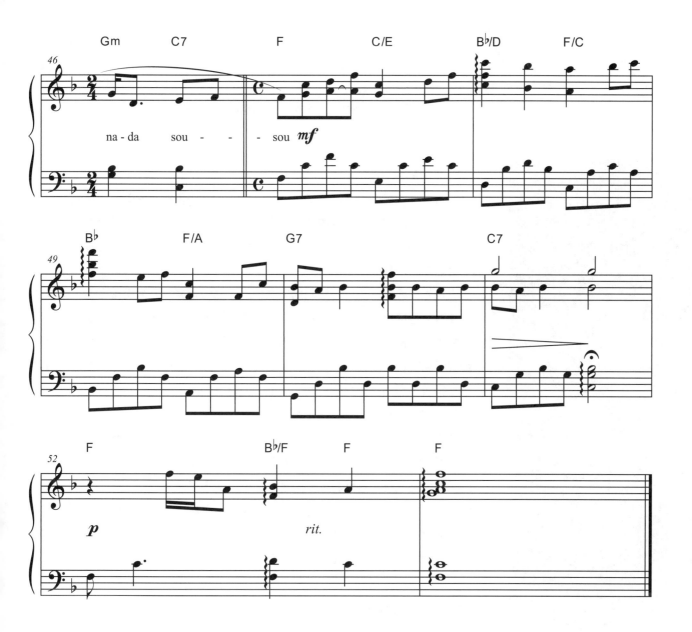

na - da sou - - - sou

《新天堂樂園》（1988）

無論你將來做哪一行，熱愛你的工作，
就像你孩提時熱愛待在放映室那樣。（艾費多）

曲目賞析

本書收錄的《新天堂樂園》組曲，由三段情感鮮明的音樂〈童年〉（Early Youth）、〈成長〉（Maturity）及〈愛的主題〉（Love Theme）相連而成。情緒的表現上，也分為三種不同層次：

A段輕快俏皮、舞曲般的三拍子旋律，表現六歲男童多多的無憂無慮。

B段轉為四拍，時而出現二聲部應和，彷彿多多與艾費多對話、向艾費多請益他尚不明白的人生道理。

C段為全片的重要主題，開頭的小調和弦，帶出了那段純真美好的、屬於電影的黃金年代。

關於電影

《新天堂樂園》由義大利籍的Giuseppe Tornatore執導及編劇，橫跨義大利及法國拍攝，重現導演在電視機猶未發明的時代，關於電影點點滴滴的回憶。本片於1989年參加坎城影展，結束後觀眾起立鼓掌長達15分鐘，次年即獲奧斯卡最佳外語片殊榮。

故事發生在西西里島吉安加村的天堂戲院，熱愛電影的六歲男孩多多，與放映師艾費多發展出父子般的忘年情誼。艾費多對多多傾囊相授，教會他一身放電影的本事。偏偏造化弄人，戲院因膠片起火釀成大災，多多救了艾費多一命，卻救不回艾費多的視力。一名拿坡里人接管戲院，聘用小小年紀、卻是全鎮唯一懂得放電影的多多負責放映。失明的艾費多則繼續陪伴在多多身邊，不時引用經典電影台詞教導多多人生哲理。

十多年過去，多多長大了，愛上了銀行經理之女艾蓮娜，卻遭女方家人反對，艾蓮娜搬離小鎮，多多也被徵調服兵役，兩人從此斷了音訊。退伍後，艾費多勸多多遠走高飛，割斷對家鄉的思念，專心實現夢想。

背負著艾費多的期待，多多走了，這一走，就是許多年，直到他在羅馬聽聞艾費多過世的消息，才又重返故鄉。望著艾費多留給他的禮物，那段用無數電影畫面交織的兒時歲月，再度浮現眼前……

關於配樂

即使沒看過《新天堂樂園》，單是聽它的配樂也會感動心醉。義大利國寶級配樂大師顏尼歐‧莫利柯奈（Ennio Morricone）用甜美懷舊的曲調，充分展現出平實敘事中隱藏的至情至性。

1928年11月10日出生於羅馬的莫利柯奈，被喻為史上三大電影配樂大師之一。由於父親是劇場樂手，耳濡目染的薰陶下，莫利柯奈自幼便展露出過人的音樂天賦，13歲在交響樂團吹奏小喇叭，15歲開始音樂創作。進入聖塔西西里亞學院（Conservatory of Santa Cecilia）就讀，使他成為黑幫電影《教父》（The Godfather）配樂者Nino Rota的學弟，畢業時共取得作曲、管弦樂編曲、指揮及小號四個學位。

值得一提的是，《新》片最感人的主題〈Love Theme〉，乃由莫利柯奈的兒子所創作，可謂虎父無犬子。艾費多過世後，多多重新觀賞這位如父的長輩遺留給他的膠卷，驚覺自己一切年少的情懷與回憶，都暗藏在影片之中，忍不住感動痛哭。如此催淚的畫面、配上情緒飽滿的〈Love Theme〉，任誰都會心搖神馳，甚至陪著多多一同落淚。

新天堂樂園組曲

作曲：顏尼歐‧莫利柯奈（Ennio Morricone）

OP：Sony/Atv Tunes Llc　　SP：Sony Music Publishing (Pte) Ltd. Taiwan Branch

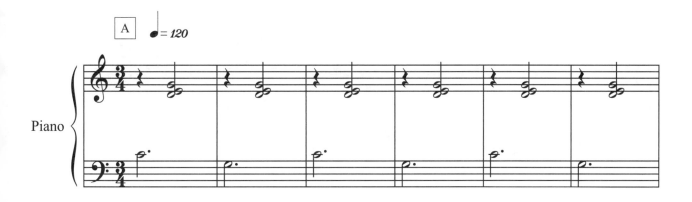

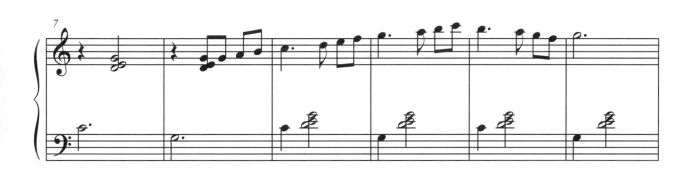

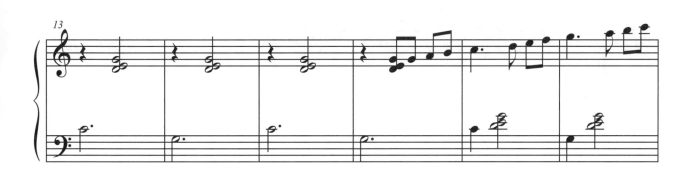

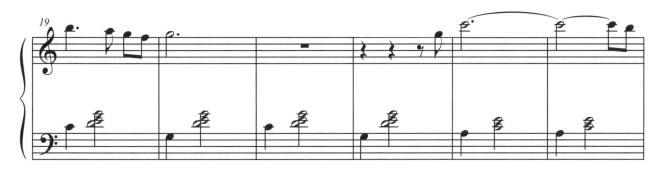

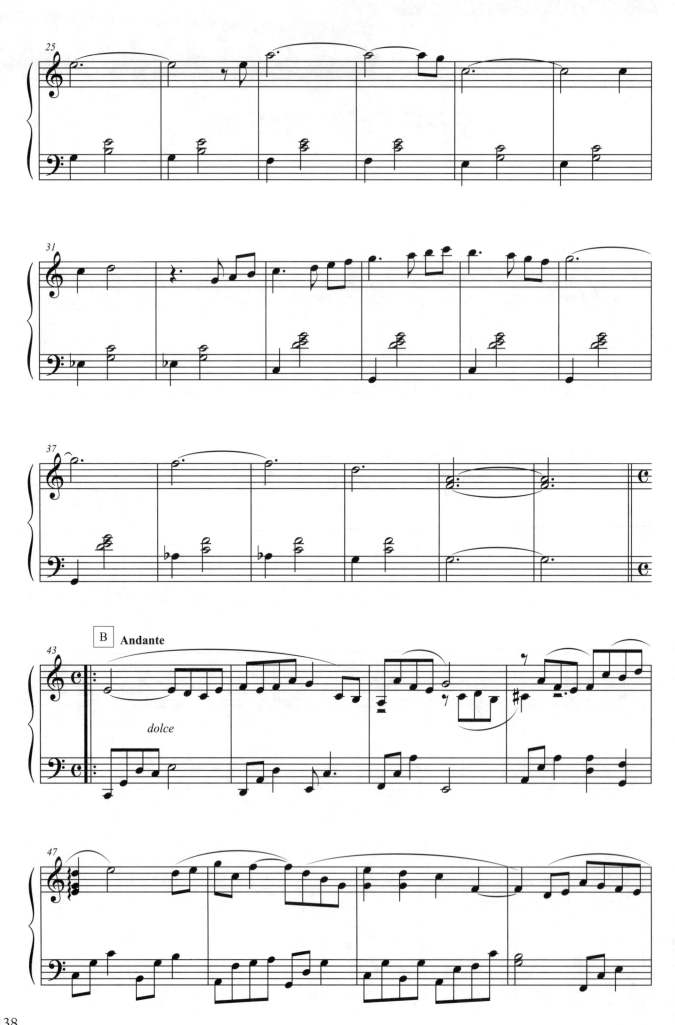

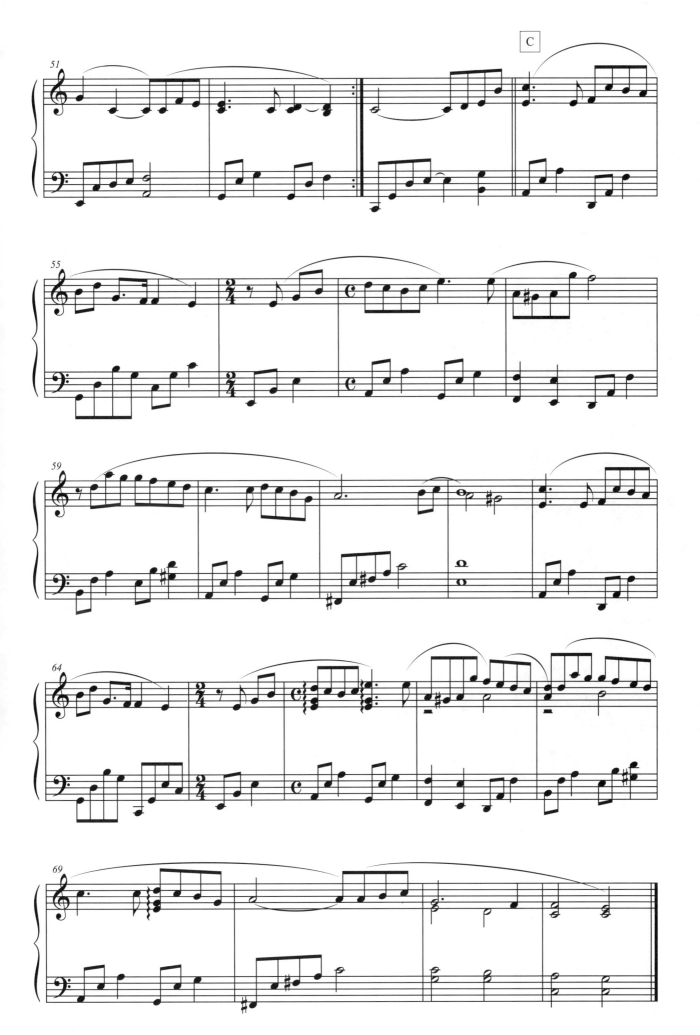

28 《新娘百分百》（1999）

名氣只是外在的東西。我只是一個女孩，
站在她喜歡的男孩面前，請求他愛她。（安娜）

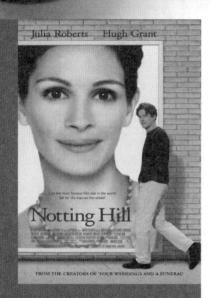

曲目賞析

法國創作歌手查爾斯·艾茲納沃爾（Charles Aznavour）寫過許多膾炙人口的抒情經典。《新娘百分百》最撼動人心的〈She〉，正是他的代表作。演唱者Elvis Costello來頭也不小，曾獲葛萊美、全英音樂獎，入選滾石音樂雜誌「史上百大經典藝人」第80名，創作觸角廣結龐克、藍調、爵士、流行、搖滾、福音等風格，堪稱樂壇不朽常青樹。木村拓哉主演的日劇《從天而降億萬顆星星》中，感動無數觀眾的翻唱曲〈Smile〉，也是Costello的作品。

原曲轉調三次（D♭→A→A♭→D♭），此處將整首歌移高半音，方便演奏。

 ## 關於電影

《新娘百分百》由歐洲首屈一指的製片公司Working Title出品，由《你是我今生的新娘》原班製作Duncan Kenworthy、導演Roger Michell、編劇Richard Curtis和英國小生休·葛蘭（Hugh Grant）首度攜手合作，描述一段國際電影紅星及平凡書店老闆之間的戀情，至今仍是全球最賣座的英國電影。

威廉·薩克（休葛蘭飾）是一名居住在倫敦西部諾丁丘（Notting Hill）的典型英國男子，文質彬彬離過婚，與一名不修邊幅、行止怪誕的室友史派克同住，擁有一家專賣旅遊書籍、生意清淡的獨立書店。一個平凡的星期三，當紅電影明星安娜·史考特（茱莉亞·羅勃茲飾）意外走進威廉的書店買書。從此，安娜的倩影便在威廉心中揮之不去。

幾天後，兩人又在街角巧遇，威廉手中的柳澄汁灑了安娜一身，愧疚之餘，邀請安娜到他的住處更衣。正當愛苗在兩人之間悄悄萌芽，安娜的男朋友從美國飛來，威廉只好帶著一顆破碎的心逃開。半年後，安娜為了逃避裸照風波，再度來到倫敦，與威廉同住整整一週。礙於兩人天壤之別的社會地位和南轅北轍的生活型態，威廉遲遲不敢開口留住安娜。然而，威廉身邊的家人和朋友皆已看出他生命中早已不能沒有她。在安娜的暗示和親友鼓勵下，威廉終於鼓起勇氣，不顧正如火如荼採訪安娜的媒體記者在場，大膽表達自己的愛意。最後有情人終成眷屬，觀眾一邊聽著Elvis Costello性感深情的〈She〉，一邊觀賞威廉牽著懷了身孕的安娜在諾丁丘綠意盎然的公園裡散步，共享男女主角濃濃的幸福。

關於配樂

好萊塢愛情喜劇，往往少不了情歌的催化。嚴格來說，《新娘百分百》原聲帶為電影量身打造的原創配樂比重不高。除了英國籍配樂名家崔佛瓊斯（Trevor Jones）輕淡的吉他，大部分音樂都借用市場上早已存在或正在打歌的曲目，透過與劇情的巧妙串連，與觀眾產生心靈上的共鳴。

除了片尾令人難忘的〈She〉（曾由重返臺灣歌壇的師奶殺手費翔翻唱），《新娘百分百》還蒐羅了愛爾蘭當家樂團男孩特區（Boyzone）英國金榜冠軍柔情曲〈No Matter What〉（陶子與謝祖武主演的《安室愛美惠》開場音樂）、Boyzone主唱羅南（Ronan Keating）首度發表的個人作品〈When You Say Nothing At All〉、新鄉村天后Shania Twain的〈You Got Away〉、R&B老將Al Green的〈How Can You Mend A Broken Heart〉等。

She

演唱：Elvis Costello　作詞：Herbert Kretzmer　作曲：Charles Aznavour
OP：Universal Music Publishing Ltd.

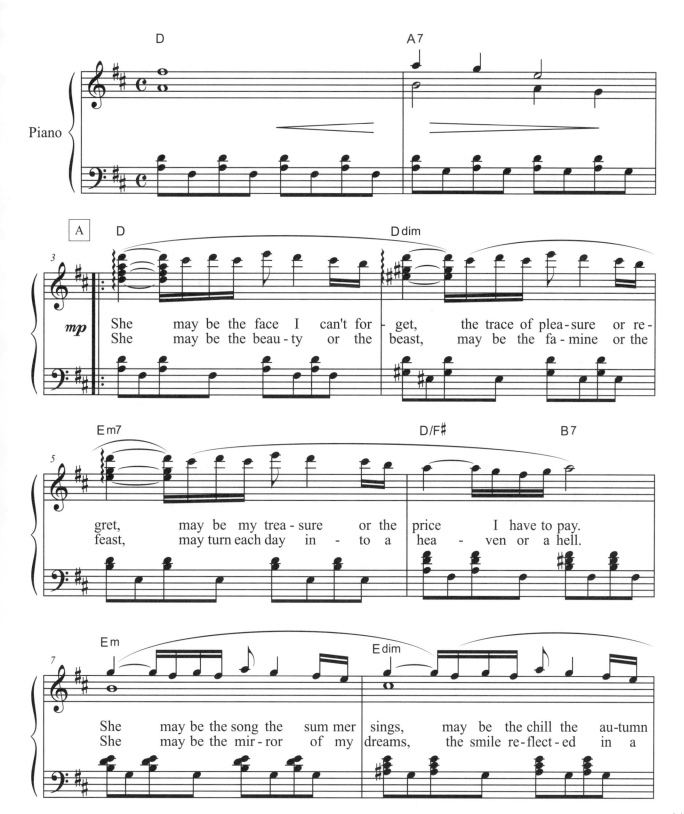

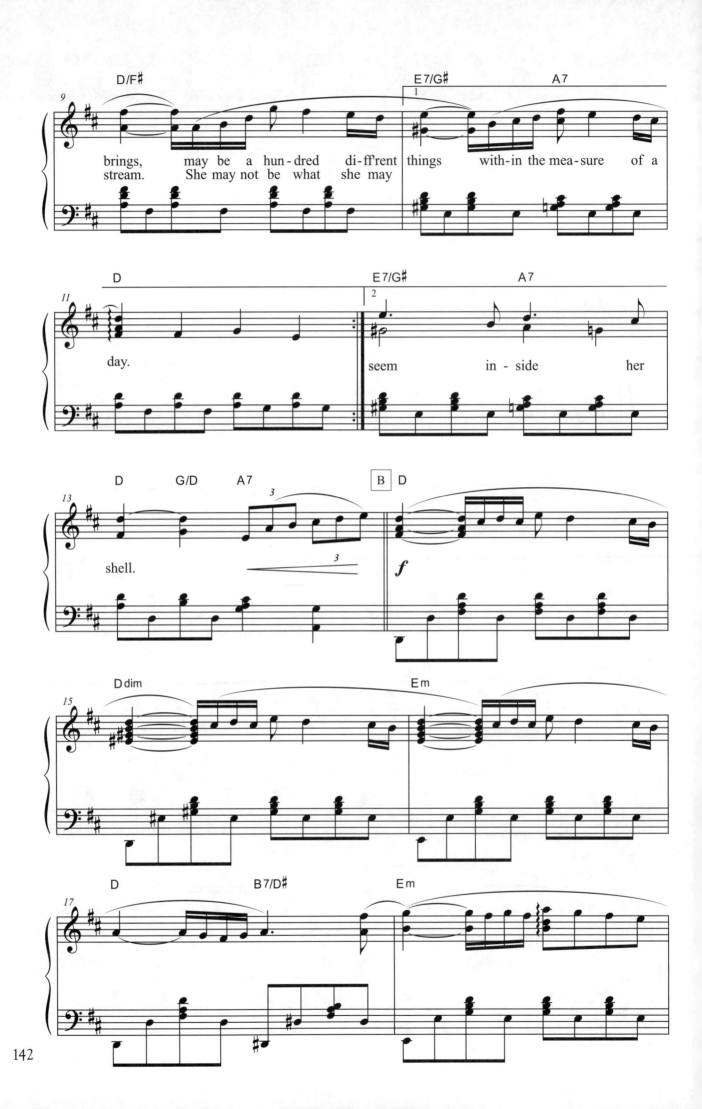

brings, may be a hun-dred dif-f'rent things with-in the mea-sure of a
stream. She may not be what she may

day. seem in - side her

shell.

142

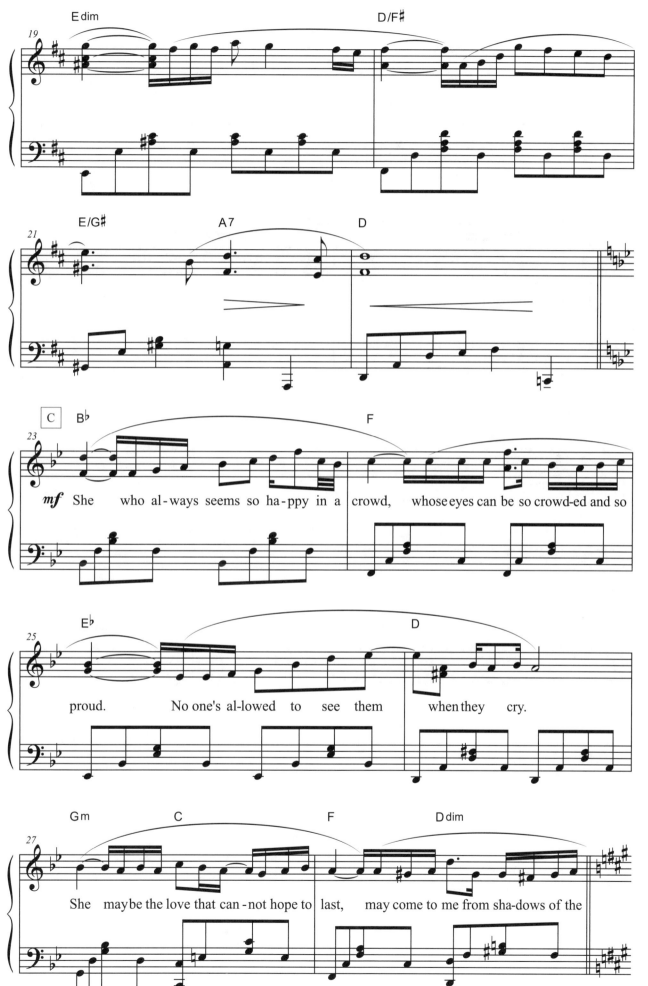

She who al-ways seems so ha-ppy in a crowd, whose eyes can be so crowd-ed and so proud. No one's al-lowed to see them when they cry. She may be the love that can-not hope to last, may come to me from sha-dows of the

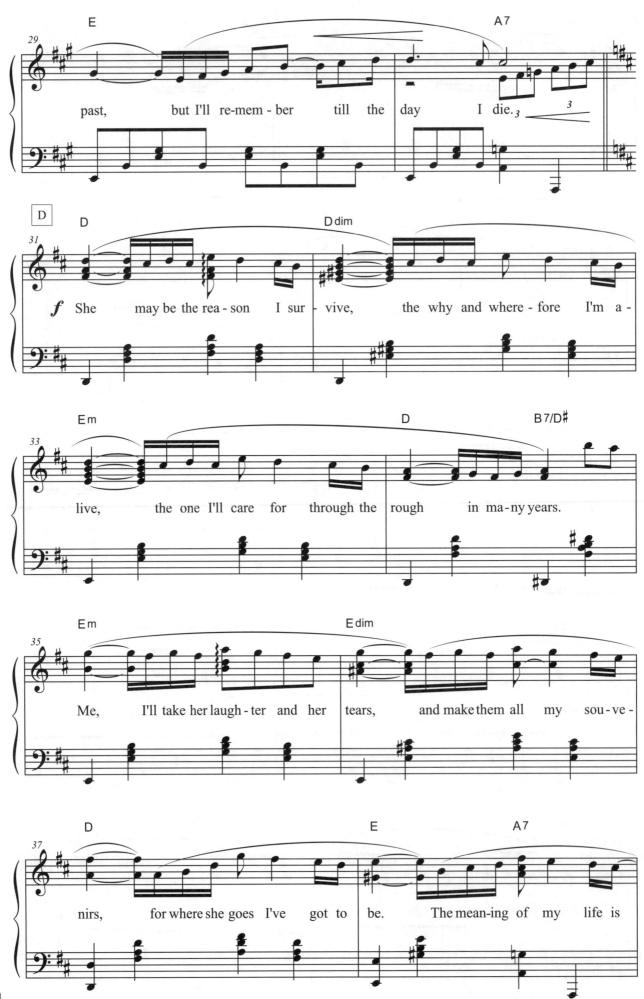

past, but I'll re-mem-ber till the day I die.

D

f She may be the rea-son I sur-vive, the why and where-fore I'm a-

live, the one I'll care for through the rough in ma-ny years.

Me, I'll take her laugh-ter and her tears, and make them all my sou-ve-

nirs, for where she goes I've got to be. The mean-ing of my life is

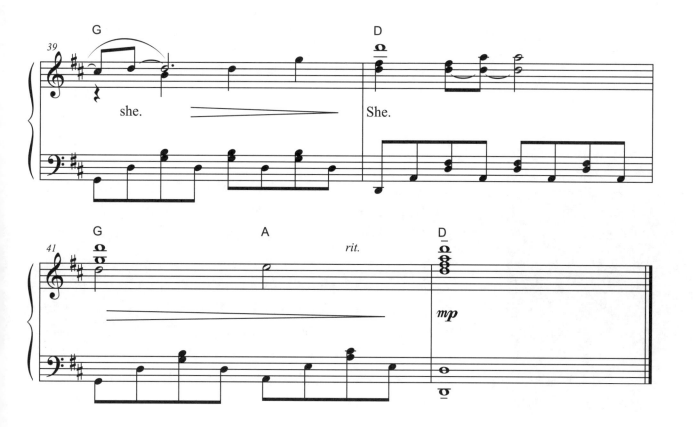

she. She.

《戰地琴人》（2002）

別謝我，要謝就謝上帝。祂希望我們活著；那是我們的信仰。

（歐森菲德）

🎥 關於電影

榮獲2002年坎城金棕櫚獎及2003年三項奧斯卡大獎的《戰地琴人》，出自猶太裔導演羅曼‧波蘭斯基（Roman Polanski）之手，取材自波蘭音樂家華迪史洛‧史匹曼（Wladyslaw Szpillman）的回憶錄，描摹二次大戰期間，德國納粹侵略波蘭華沙、迫害猶太人的故事。

史匹曼原本任職於華沙廣播電台，以彈琴為業，一家和樂融融。不料納粹進攻波蘭，電台遭炮彈襲擊，史匹曼全家先後被驅趕至猶太區和集中營。一位朋友不忍史匹曼送死，將他拽離前往集中營的火車，史匹曼從此家破人亡，展開苟且偷生的逃亡生涯。過程中，他目睹了慘絕人寰的屠殺、焚燒，為了覓食，輾轉流浪到德軍大本營，撞見德軍上尉威爾姆‧歐森菲德（Wilm Hosenfeld）。歐森菲德聽聞史匹曼是鋼琴家，要求他彈奏一曲，結果大為驚艷。懷著愛才之心，歐森菲德窩藏了史匹曼，還供給他食物和用品。

不久，納粹軍隊被蘇聯紅軍趕出華沙。撤退前，歐森菲德將大衣贈予史匹曼，導致史匹曼被誤認為納粹，險遭紅軍擊斃。戰爭結束，淪為戰俘的歐森菲德乞求一名猶太樂手聯繫史匹曼來救他，樂手卻沒聽清楚歐森菲德的名字。史匹曼回電台復職後，聽見歐森菲德被抓，試圖找尋無果，兩人畢生未曾再見。史匹曼在華沙安養天年，歐森菲德則於1952年死於蘇聯戰俘營。

🎬 關於配樂

順應男主角「波蘭鋼琴家」的身分，《戰地琴人》除了波蘭音樂家Wojciech Kilar為電影量身打造的原創音樂，也大量引用波蘭鋼琴詩人蕭邦的作品。電影原聲帶中，不僅收錄70年代於華沙國際蕭邦鋼琴大賽贏得大獎的波蘭鋼琴家Janusz Olejniczak演繹八段蕭邦的樂章，更有史匹曼本人在1948年於波蘭親自演奏的蕭邦〈馬厝卡舞曲〉（Mazurka, No. 17, IV）歷史錄音。

片中最令人難忘的曲目，莫過於貫串史匹曼際遇的蕭邦〈第20號升C小調夜曲〉（Nocturne in C# minor, No. 20）。從他還是個無憂無慮的鋼琴家、後以精湛琴藝感動歐森菲德、到他重獲自由返回電台任職，此曲皆迴盪在觀眾耳邊。根據史匹曼回憶錄，當德軍炮火無情轟炸著華沙，他本人正好就在電台錄製這首蕭邦遺作。

🎞 曲目賞析

「夜曲」（Nocturne）在古羅馬時代有「夜神」之意。19世紀愛爾蘭作曲家約翰‧費爾德（John Field）受到天主教「晚禱」（Vesper）音樂的啟發，發展出一種幽靜迷人的曲風，低音部以和弦伴奏，襯托高音部如夜、如夢般沁人心脾的旋律，稱為「夜曲」。借用費爾德的標題，「鋼琴詩人」蕭邦也在1830~1846年間創作21首夜曲。樂評家哈聶卡說：「蕭邦將費爾德築高，吹進了戲劇的氣息與熱情使之壯大。費爾德夜曲是樸素的牧歌，蕭邦的夜曲則不只是單純的表達，而是經過了裝飾，陰鬱且帶有東方氣息。」

第20號升C小調夜曲

作曲：蕭邦（Frederic Chopin）

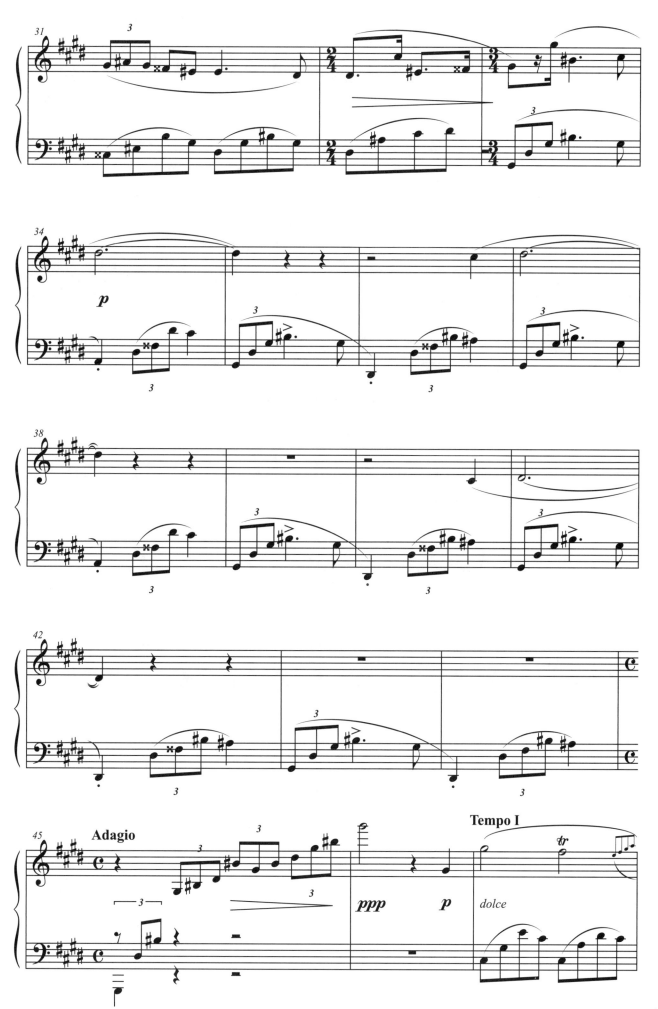

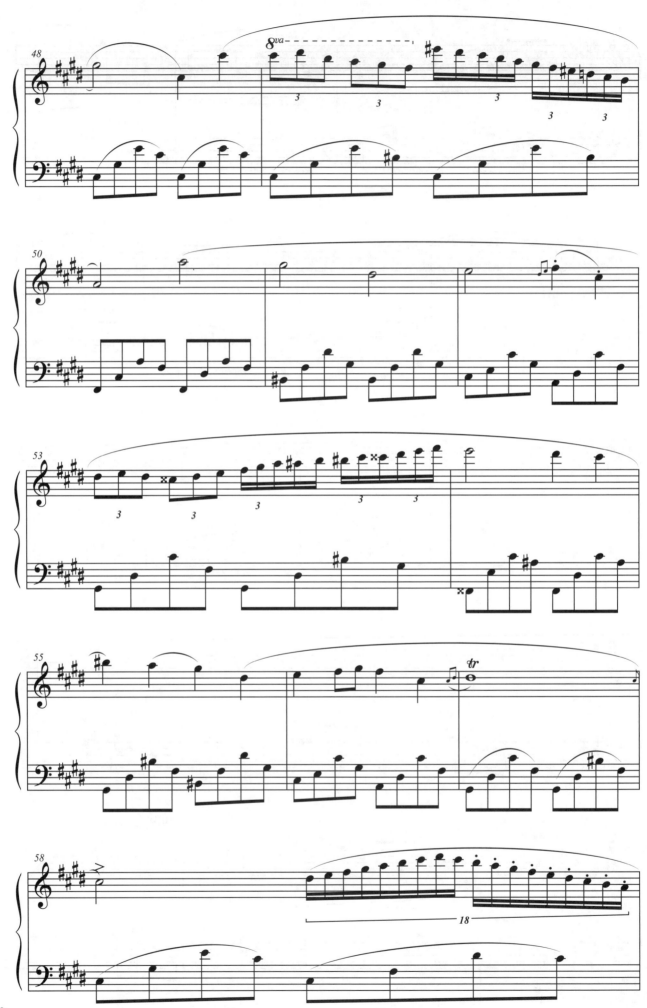

150

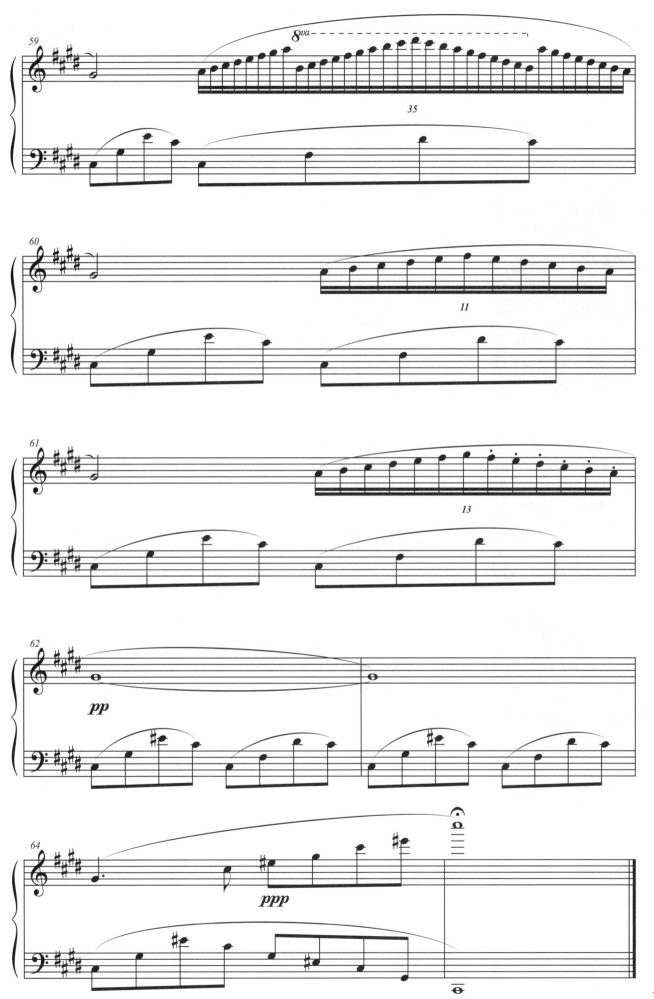

30 《魔戒三部曲》（2001-2003）

死亡不過是另一條路，你我都躲不過。遮蔽世界的灰幕終將揭起，光明將至，你且會看見亮白的海岸，以及曙光映照下青翠的國度。
（甘道夫）

 關於電影

《魔戒》改編自已故英國作家托爾金（John Ronald Reuel Tolkien）的奇幻小說。托爾金生於南非，4歲時舉家遷返英國。1915年甫自牛津畢業，便碰上一次世界大戰。罹患「戰壕熱」的他在醫院待到戰爭結束，過著百無聊賴的臥病生涯，促使他嘗試寫作。戰後他從事語言學研究，專精於盎格魯·薩克遜語，並藉此接觸了英國、北歐各地流傳的神話以及民間傳說。1937年推出處女作《哈比人》（The Hobbit），頗受好評，出版商遂鼓吹他寫作續集。在好友C. S. Louis（《納尼亞》作者）支持下，托爾金花了一年完成《魔戒》史詩三部曲。這部由矮人、精靈、騎士、巫師、半獸人、神仙編織而成，揉合光明與黑暗的奇幻冒險故事，開啟了全球奇幻（Fantasy）創作類型的先河。

故事描述魔王試圖透過魔戒統治世界，無意間得到魔戒的哈比人佛羅多，必須在巫師、精靈、矮人及人類勇士協助下，深入魔王巢穴，將魔戒投入末日火山摧毀。為了阻止這項遠征計畫，黑暗勢力四出蠢動，魔戒也透過陰暗手段腐蝕人心，試圖瓦解善良的力量，過程無異一場人魔殊死戰。幸而邪不勝正，經歷了漫漫長路與無數波折，正義的一方終究獲勝，世界也恢復了原有的和平。

曲目賞析

《魔戒》組曲集結三段不同風格的主題，描摹不同的電影場景和氛圍：

A段：失心瘋的剛鐸管家要燒死次子法拉墨，哈比人皮聘苦勸未果，唱出這首哀歌。儘管只有單音，卻要表現出打動人心的真摯迫切。

B段：貫串《魔戒三部曲》的重要主題，開頭與廣為流傳的聖詩〈這是天父世界〉極相似（見譜例）。或許作者引用了聖詩動機，陳述上帝創造的世界原是多麼美好，卻遭邪惡勢力無情破壞，須靠英雄發揮道德和勇氣，恢復天地最初的美善。

C段：相對輕快，由溫暖長笛主奏，刻畫太平時代哈比王國的繁花點點、綠草如茵。

關於配樂

為《魔戒三部曲》配樂的霍華·蕭（Howard Shore）生於加拿大，畢業於美國百克禮（Berklee）音樂院。涉足電影配樂，乃是應童年好友、前衛電影導演大衛·柯能堡（David Cronenberg）之邀，創作恐怖懸疑電影音樂，包括《嬰靈》、《裸體午餐》、《變蠅人》等。霍華·蕭說：「為柯能堡的電影作配樂，是我一切創作靈感的終極源頭！」

延續一貫的低調陰沉，霍華·蕭也為《沉默的羔羊》、《火線大逃亡》、《費城》配樂。之後一肩扛下《魔戒三部曲》配樂重任，奠定他當代頂尖配樂大師的地位。繼《魔戒現身》為他贏得生平首座奧斯卡後，2004年的《王者再臨》，又讓他奪下奧斯卡最佳電影配樂、最佳電影歌曲雙料肯定。

《魔戒三部曲》不僅請來長笛大師詹姆斯·高威擔綱錄音，也讓片中飾演皮聘的比利·鮑伊（Billy Boyd）在片中獻聲。鮑伊從小參加唱詩班，有著清亮純淨的嗓音，也是蘇格蘭樂團Beecake的主唱。

譜例〈這是天父世界〉

魔戒組曲

作曲：霍華・蕭 （Howard Shore）
OP：Warner/Chappell Music

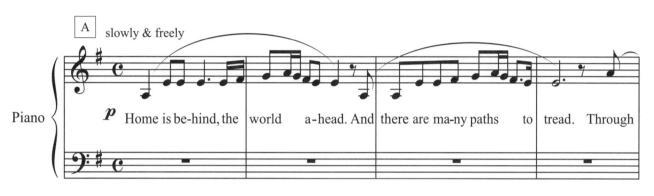

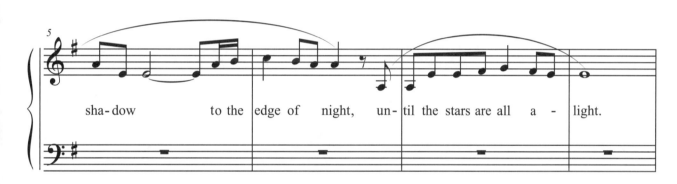

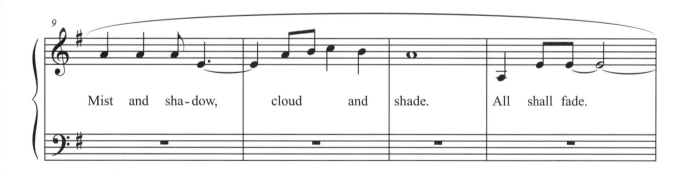

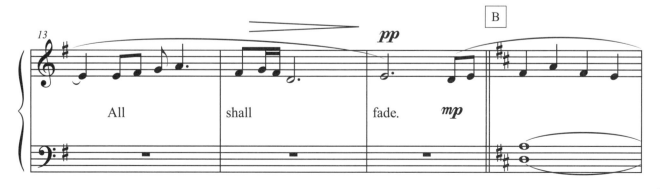

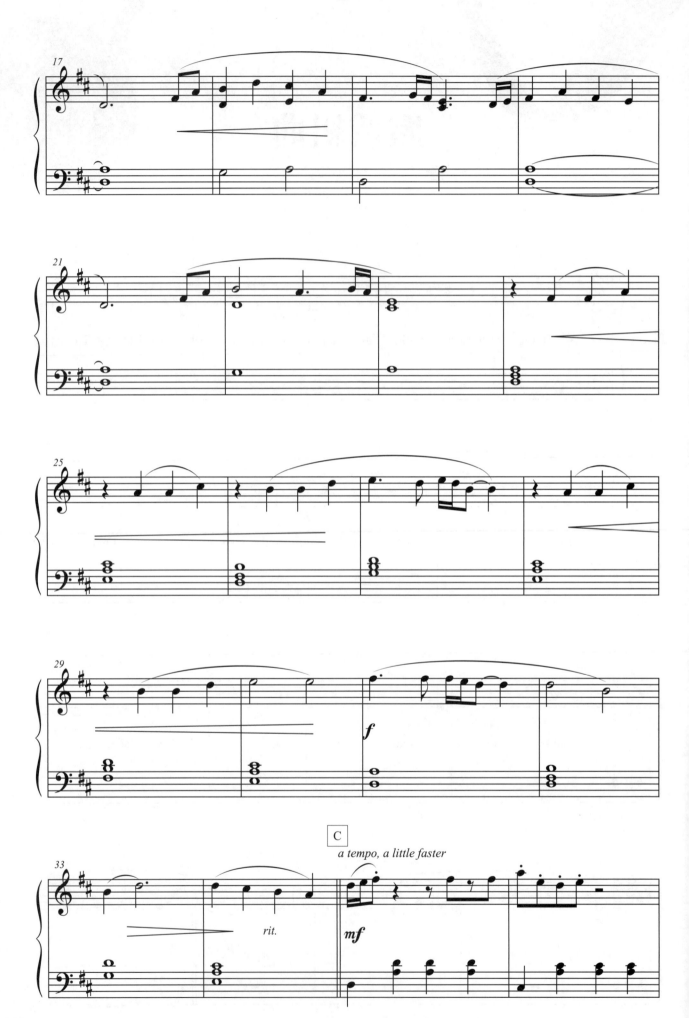

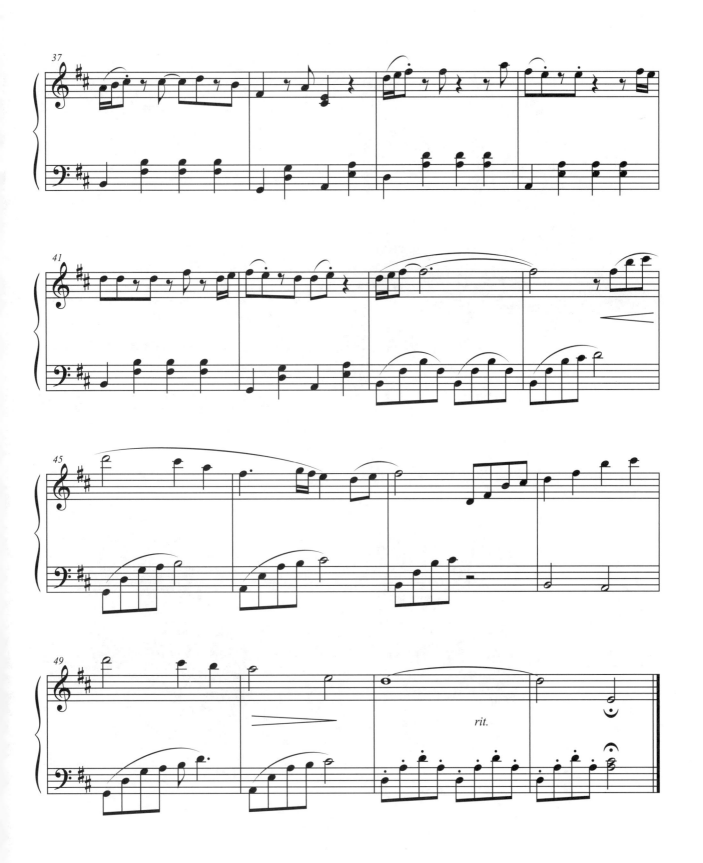

最新圖書目錄　麥書文化

COMPLETE CATALOGUE

■ 學習音樂最佳途徑
■ 音樂人必備叢書
■ 專業樂譜

鋼琴系列

書名	編著／定價	內容簡介
流行鋼琴自學祕笈 Pop Piano Secrets	招敏慧 編著　定價360元 DVD	最完整的基礎鋼琴學習教本，內容豐富多元，收錄多首流行歌曲鋼琴套譜，附DVD。
交響情人夢鋼琴特搜全集(1)(2)(3)	朱怡潔、吳逸芳 編著　定價320元	日劇及電影《交響情人夢》劇中完整鋼琴樂譜，適度改編、難易適中。
Playtime 陪伴鋼琴系列 拜爾鋼琴教本(1)～(5)	何真真、劉怡君 編著　每本定價250元 DVD	從最基本的演奏姿勢談起，循序漸進引導學習者奠定鋼琴基礎，並加註樂理及學習指南，涵蓋各種鋼琴彈奏技巧，內附教學示範DVD。
Playitime 陪伴鋼琴系列 拜爾併用曲集(1)～(5)	何真真、劉怡君 編著　(1)(2)定價200元 CD　(3)(4)(5)定價250元 2CD	本書內含多首活潑有趣的曲目，讓讀者藉由有趣的歌曲中加深學習成效。附贈多樣化曲風、完整彈奏的CD，是學生鋼琴發表會的良伴。
超級星光樂譜集1~3 (鋼琴版) Super Star No.1~No.3 (Piano version)	朱怡潔、邱哲豐等 編著　定價380元	61首「超級星光大道」對戰歌曲總整理，10強爭霸，好歌不寂寞。完整吉他六線譜、簡譜及和弦。
看簡譜學古典名曲	蟻稚匀 編著　定價320元　附示範音樂QR Code	學會6個基本伴奏型態就能彈奏古典名曲。全書以C大調改編，初學者也能簡單上手，樂譜採左右手簡譜型式，彈奏視譜輕鬆又快速，30首樂曲示範MP3免費下載！
輕輕鬆鬆學Keyboard	張可蔚 編著　定價360元　附影音QR Code	首創圖解和弦指法，簡化視譜壓力，精彩教學示範影音，一比一樂譜對照，詳細操作指引，教您如何正確使用數位鍵盤，適用於任何數位鋼琴與電子琴各機種型號。
鋼琴和弦百科 Piano Chord Encyclopedia	麥書文化編輯部 編著　定價200元	漸進式教學，深入淺出了解各式和弦，並以簡單明瞭和弦方程式，讓你了解各式和弦的組合方式，每個單元都有配合的應用練習題，讓你加深記憶、舉一反三。
鋼琴動畫館（日本動漫/西洋動畫） Piano Power Play Series Animation No.1	朱怡潔 編著　定價360元　附演奏示範 QR Code	收錄日本/西洋經典卡通動化鋼琴曲，左右手鋼琴五線套譜。原曲探搜、重新編曲、適合進階彈奏者。內附日本語、羅馬拼音歌詞。附MP3全曲演奏示範。

烏克麗麗系列

書名	編著／定價	內容簡介
烏克麗麗完全入門24課 Complete Learn To Play Ukulele Manual	陳建廷 編著　定價360元　附影音教學 QR Code	烏克麗麗輕鬆入門一學就會，教學簡單易懂，內容紮實詳盡，隨書附贈影音教學示範，學習樂器完全無壓力快速上手！
快樂四弦琴(1)(2) Happy Uke	潘尚文 編著　定價320元　(1)附示範音樂下載QR code　(2)附影音教學QR code	夏威夷烏克麗麗彈奏法標準教材。(1)適合兒童學習，徹底學「搖擺、切分、三連音」三要素。(2)適合已具基礎及進階愛好者，徹底學習各種常用進階手法，熟習使用全把位概念彈奏烏克麗麗。
烏克城堡1 Ukulele Castle	龍映育 編著　定價320元　附影音教學 QR Code	從建立節奏感和音到認識音符、音階和旋律，每一課都用心規劃歌曲、故事和遊戲。附有教學MP3檔案，突破以往制式的伴唱方式，結合烏克麗麗與木箱鼓，加上大提琴跟鋼琴伴奏，讓老師進行教學、說故事和帶唱活動時更加多變化！
烏克麗麗名曲30選 30 Ukulele Solo Collection	盧家宏 編著　定價360元 DVD+MP3	專為烏克麗麗獨奏而設計的演奏套譜，精心收錄30首名曲，隨書附演奏DVD+MP3。
烏克麗麗指彈獨奏完整教程 The Complete Ukulele Solo Tutorial	劉宗立 編著　定價360元 DVD	詳述基本樂理知識、102個常用技巧，配合高清影片示範教學，輕鬆易學。
烏克麗麗二指法完美編奏 Ukulele Two-finger Style Method	陳建廷 編著　定價360元 DVD+MP3	詳細彈奏技巧分析，並精選多首歌曲使用二指法重新編奏，二指法影像教學、歌曲彈奏示範。
烏克麗麗大教本 Ukulele Complete textbook	龍映育 編著　定價400元 DVD+MP3	有系統的講解樂理觀念，培養編曲能力，由淺入深地練習指彈技巧，基礎的指法練習、對拍彈唱、視譜訓練。
烏克麗麗彈唱寶典 Ukulele Playing Collection	劉宗立 編著　定價400元	55首熱門彈唱曲譜精心編配，包含完整前奏間奏，還原Ukulele最純正的編曲和演奏技巧。詳細的樂理知識解說，清楚的演奏技法教學及示範影音。
烏克麗麗民歌精選 Ukulele Folk Song Collection	張國霖 編著　每本定價400元	精彩收錄70-80年代經典民歌99首。全書以C大調採譜，彈奏簡單好上手！譜面閱讀清晰舒適，精心編排減少翻閱次數。附常用和弦表、各調音階指板圖、常用節奏&指法。
I PLAY－MY SONGBOOK音樂手冊 I PLAY－MY SONGBOOK	麥書文化編輯部 編著　定價360元	收錄102首中文經典及流行歌曲之樂譜。保有原曲風格、簡譜完整呈現，各項樂器演奏皆可。

吹管樂器系列

書名	編著／定價	內容簡介
口琴大全－複音初級教本 Complete Harmonica Method	李孝明 編著　定價360元 DVD+MP3	複音口琴初級入門標準本，適合21-24孔複音口琴。深入淺出的技術圖示、解說，全新DVD影像教學版，最全面性的口琴自學寶典。
陶笛完全入門24課 Complete Learn To Play Ocarina Manual	陳若儀 編著　定價360元 DVD+MP3	輕鬆入門陶笛一學就會！教學簡單易懂，內容紮實詳盡，隨書附影音教學示範，學習樂器完全無壓力快速上手！
豎笛完全入門24課 Complete Learn To Play Clarinet Manual	林姿均 編著　定價400元　附影音教學 QR Code	由淺入深、循序漸進地學習豎笛。詳細的圖文解說、影音示範吹奏要點。精選多首耳熟能詳的民謠及流行歌曲。
長笛完全入門24課 Complete Learn To Play Flute Manual	洪敬婷 編著　定價400元　附影音教學 QR Code	由淺入深、循序漸進地學習長笛。詳細的圖文解說、影音示範吹奏要點。精選多首耳熟能詳的電影配樂、古典名曲。

拉弦樂器系列

書名	編著／定價	內容簡介
二胡入門三部曲 By 3 Step To Playing Erhu	黃子銘 編著　定價400元　附影音教學 QR Code	教學方式創新，由G調第二把位入門。簡化基礎練習，針對重點反覆練習。課程循序漸進，按部就班輕鬆學習。收錄63首經典民謠、國台語流行歌曲。精心編排，最佳閱讀舒適度。

民謠彈唱系列			
彈指之間 Guitar Handbook	潘尚文 編著 定價380元 附影音教學 QR Code	吉他彈唱、演奏入門教本，基礎進階完全自學。精選中文流行、西洋流行等必練歌曲。理論、技術循序漸進，吉他技巧完全攻略。	
指彈好歌 Great Songs And Fingerstyle	吳進興 編著 定價400元 附影音教學 QR Code	附各種節奏詳細解說、吉他編曲教學，是基礎進階學習者最佳教材，收錄流行必練歌曲、經典指彈歌曲，且附前奏影音示範、原曲仿真編曲影片QR Code連結。	
節奏吉他完全入門24課 Complete Learn To Play Rhythm Guitar Manual	顏鴻文 編著 定價400元 附影音教學 QR Code	詳盡的音樂節奏分析、影音示範，各類型常用音樂風格、吉他伴奏方式解說，活用樂理知識，伴奏更為生動。	
就是要彈吉他	張雅惠 編著 定價240元	作者超過30年教學經驗，讓你30分鐘內就能自彈自唱！本書有別於以往的教學方式，僅需記住4種和弦按法，就可以輕鬆入門吉他的世界！	
吉他玩家 Guitar Player	周重凱 編著 定價400元	最經典的民謠吉他技巧大全，基礎入門、進階演奏完全自學。精彩吉他編曲、重點解析，詳盡樂理知識教學。	
吉他贏家 Guitar Winner	周重凱 編著 定價400元	自學、教學最佳選擇，漸進式學習單元編排。各調範例練習，各類樂理解析，各式編曲手法完整呈現。入門、進階、Fingerstyle必備的吉他工具書。	
六弦百貨店彈唱精選1、2 Guitar Shop Song Collection	潘尚文 編著 定價360元	專業吉他TAB譜，本書附有各級和弦圖表、各調音階圖表。全新編曲、自彈自唱的最佳叢書。	
六弦百貨店精選3 Guitar Shop Song Collection	潘尚文、盧家宏 編著 定價360元	收錄年度華語暢銷排行榜歌曲，內容涵蓋六弦百貨歌曲精選。專業吉他TAB譜六線套譜，全新編曲，自彈自唱的最佳叢書。	
六弦百貨店精選4 Guitar Shop Special Collection 4	潘尚文 編著 定價360元	精采收錄16首絕佳吉他編曲流行彈唱歌曲－獅子合唱團、盧廣仲、周杰倫、五月天……，一次收藏32首獨立樂團歷年最經典歌曲－茄子蛋、逃跑計劃、草東沒有派對、老王樂隊、滅火器、麋先生。	
I PLAY－MY SONGBOOK 音樂手冊 (大字版) I PLAY－MY SONGBOOK (Big Vision)	麥書文化編輯部 編著 定價360元	收錄102首中文經典及流行歌曲之樂譜。保有原曲風格、簡譜完整呈現，各項樂器演奏皆可。A4開本、大字清楚呈現，線圈裝訂翻閱輕鬆。	
I PLAY詩歌－MY SONGBOOK Top 100 Greatest Hymns Collection	麥書文化編輯部 編著 定價360元	收錄經典福音聖詩、敬拜讚美傳唱歌曲100首。完整前奏、間奏，好聽和弦編配，敬拜更增氣氛。內附吉他、鍵盤樂器、烏克麗麗之各調性和弦級數對照表。	

電吉他系列			
電吉他完全入門24課 Complete Learn To Play Electric Guitar Manual	劉旭明 編著 定價400元 附影音教學 QR Code	電吉他輕鬆入門，教學內容紮實詳盡，掃描書中QR Code即可線上觀看教學示範。	
調琴聖手 Guitar Sound Effects	陳慶民、華育棠 編著 定價400元 附示範音樂 QR Code	最完整的吉他效果器調校大全。各類吉他及擴大機特色介紹、各類型效果器完整剖析、單踏板效果器串接實戰運用。內附示範演奏音樂連結，掃描QR Code。	
主奏吉他大師 Masters of Rock Guitar	Peter Fischer 編著 定價360元 CD	書中講解大師必備的吉他演奏技巧，描述不同時期各個頂級大師演奏的風格與特點，列舉大量精彩作品，進行剖析。	
節奏吉他大師 Masters of Rhythm Guitar	Joachim Vogel 編著 定價360元 CD	來自頂尖大師的200多個不同風格的演奏Groove，多種不同吉他的節奏理念和技巧，附CD。	
搖滾吉他秘訣 Rock Guitar Secrets	Peter Fischer 編著 定價360元 CD	書中講解蜘蛛爬行手指熱身練習，搖桿俯衝轟炸、即興創作、各種調式音階、神奇音階、雙手點指等技巧教學。	
前衛吉他 Advance Philharmonic	劉旭明 編著 定價600元 2CD	從基礎電吉他技巧到各種音樂觀念、型態的應用。最扎實的樂理觀念、最實用的技巧、音階、和弦、節奏、調式訓練，吉他技術完全自學。	
現代吉他系統教程Level 1～4 Modern Guitar Method Level 1~ 4	劉旭明 編著 每本定價500元 2CD	第一套針對現代音樂的吉他教學系統，完整音樂訓練課程，不必出國就可體驗美國 MI的教學系統。	
瘋狂電吉他 Crazy Eletric Guitar	潘學觀 編著 定價499元 CD	速彈、藍調、點弦等多種技巧解析，精選17首經典搖滾樂曲演奏示範，附CD。	
征服琴海1、2 Complete Guitar Playing No.1 / No.2	林正如 編著 定價700元 3CD	參考美國MI教學系統的吉他用書，適合想從最基本的學習上奠定穩定基礎的學習者。實務運用與觀念解析並重，內容包括總體概念及旋律概念與和聲概念、調性與順階和弦之運用、調式運用與預備爵士課程、爵士和聲與即興的運用。	

音樂製作系列			
專業音響實務秘笈 Professional Audio Essentials	陳榮貴 編著 定價500元	華人第一本中文專業音響的學習書籍。作者以實際使用與銷售專業音響器材的經驗，融匯專業音響知識，以最淺顯易懂的文字和圖片來解釋專業音響知識。內容包括混音機、麥克風、喇叭、效果器、等化器、系統設計…等等的專業知識及相關理論。	
專業音響X檔案	陳榮貴 編著 定價500元	專業影音技術詞彙、術語中文解譯。專業音響、影視廣播，成音工作者必備工具書。A To Z 按字母順序查詢，圖文並茂簡單而快速。音樂人人手必備工具書！	
錄音室的設計與裝修	劉連 編著 定價680元	室內隔音設計寶典，錄音室、個人工作室裝修實例。琴房、樂團練習室、音響視聽室隔音要訣。全球知名錄音室設計典範。	
DJ唱盤入門實務 The DJ Starter Handbook	楊立鈦 編著 定價500元 附影音教學 QR Code	從零開始，輕鬆入門－認識器材、基本動作與知識。演奏唱盤；掌控唱盤－Scratch刷碟技巧與Flow、Beat Juggling；創造律動，玩轉唱盤－抓拍與丟拍、提升耳朵判斷力、Remix。	

編著 / 朱怡潔

鋼琴編曲 / 朱怡潔

封面設計 / 陳智祥

美術編輯 / 陳智祥

譜面輸出 / 林倩如

出版發行 / 麥書國際文化事業有限公司

Vision Quest Publishing International Co., Ltd.

地址 / 10647台北市羅斯福路三段325號4F-2

4F-2, No.325,Sec.3, Roosevelt Rd.,

Da'an Dist.,Taipei City 106, Taiwan(R.O.C)

電話 / 886-2-23636166，886-2-23659859

傳真 / 886-2-23627353

郵政劃撥 / 17694713

戶名 / 麥書國際文化事業有限公司

http://www.musicmusic.com.tw

E-mail:vision.quest@msa.hinet.net

中華民國109年4月 三版